일러스트로 보는

유럽 복식
문화와 역사 1
고대부터 르네상스까지

일러스트로 보는

유럽 복식
문화와 역사 1

고대부터 르네상스까지

초판 인쇄일 2019년 10월 24일

초판 발행일 2019년 10월 31일

3쇄 발행일 2022년 5월 24일

지은이 글림자

발행인 박정모

등록번호 제9-295호

발행처 도서출판 혜지원

주소 (10881) 경기도 파주시 회동길 445-4(문발동 638) 302호

전화 031)955-9221~5 **팩스** 031)955-9220

홈페이지 www.hyejiwon.co.kr

기획·진행 박혜지

디자인 김보리

영업마케팅 황대일, 서지영

ISBN 978-89-8379-003-3

정가 20,000원

이 도서의 국립중앙도서관 출판예정도서목록(CIP)은 서지정보유통지원시스템 홈페이지(http://seoji.nl.go.kr)와
국가자료공동목록시스템(http://www.nl.go.kr/kolisnet)에서 이용하실 수 있습니다.(CIP제어번호: 2019040221)

 일러스트로 보는

유럽 복식
문화와 역사 1

고대부터 르네상스까지

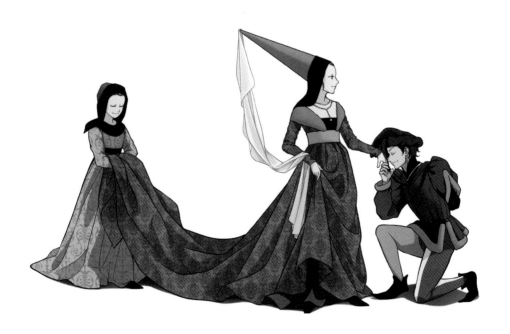

혜지원

책을 펴내며

어떤 의복이든 예로부터 지금까지 변천해 온 과정에는 환경지리적인 영향과 사회문화적인 영향에 의해 필연적인 역사의 흐름이 만들어져 있습니다.

온난한 지중해를 중심으로 발생한 남유럽의 문명은 로마라는 거대한 국가의 탄생과 함께 유럽 전반을 아우르는 세계관을 가지게 됩니다. 고전 미학에 대한 동경, 끊임없이 움직이는 민족의 이동, 수백 년 간의 전쟁, 재난 등과 더불어 격동기를 보낸 유럽은 신항로의 개척과 함께 더욱더 넓은 세계를 맞이하게 되었습니다. 이러한 역사 속에서 유럽인들이 새로운 땅, 새로운 환경, 새로운 민족, 새로운 문화와 충돌하고 융합하는 동안, 의복 또한 그들의 삶과 걸음을 같이 하였습니다.

복식을 알아간다는 것은 그 삶과 역사를 알아간다는 것입니다. 『유럽 복식 문화와 역사』는 우선적으로 유럽 역사의 큰 흐름에 대해 소개하고, 지리적인 환경, 사회적인 변화, 사람들의 의식이 어떤 식으로 복식에 반영되었는지를 하나하나 짚어갈 것입니다.

『유럽 복식 문화와 역사』는 일반적으로 복식사 관련 서적에서 시기를 구분하는 방식을 그대로 따르되 몇 가지 예외를 두었습니다. 첫째, 유럽 복식의 시작을 북아프리카 이집트가 아닌 남유럽의 그리스-이탈리아에

두었습니다. 비유럽권의 복식 문화에 대해서는 차후 다룰 기회가 있었으면 좋겠습니다. 둘째, 고딕 시대와 르네상스 시대를 좀더 세부적으로 소개하기 위해 약 50년 단위로 나누어 고딕 초기–후기, 르네상스 초기–중기–후기–말기로 구분하였습니다. 셋째, 시대를 구분하는 기준은 일반적인 복식 변화의 측면에 맞추었습니다. 예를 들어, 역사적으로 고딕 양식이라 함은 1100년대부터 시작된 것으로 여기지만, 의복 양식은 고딕풍이라 불리는 실루엣이 나타나는 1300년대를 그 시작으로 정리하였습니다. 이탈리아 르네상스는 타 유럽보다 다소 이른 시기부터 발생한 흔적이 나타나지만, 전반적인 유럽 복식에서 르네상스 양식이 발견된 1400년대 후반부터 르네상스 파트를 시작하였습니다.

이렇듯『유럽 복식 문화와 역사』본편은 효과적이고 수월한 스토리 진행을 위하여 임의로 흐름을 조절한 부분이 있기에, 타 복식사 서적 혹은 자료와 차이가 날 수 있음을 감안해 주시기 바랍니다. 또한 이번『유럽 복식 문화와 역사』는 원하는 자료를 쉽게 찾아보시는 데에 도움이 되고자 본편에 들어가기에 앞서 책을 읽는 방법에 대한 페이지를 첨부하였으니 참고해 주시면 좋겠습니다.

글림자 올림.

책을 읽는 방법

COMPOSITION OF BOOKS

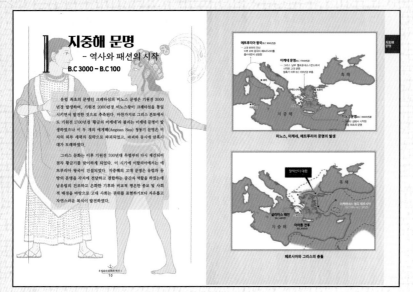

1. 시대적 배경과 지도

복식사에서 큰 흐름이 바뀌게 된 시대적–국가적 배경을 지도와 함께 한눈에 확인할 수 있습니다.

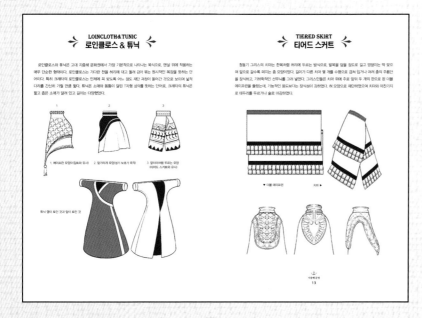

2. 복식 요소

시대가 흐르면서 새롭게 등장한, 그 시대의 가장 대표적인 복식 요소를 소개합니다. 또한 특정 지역만의 개성적인 옷차림에 대해서도 추가로 배울 수 있습니다.

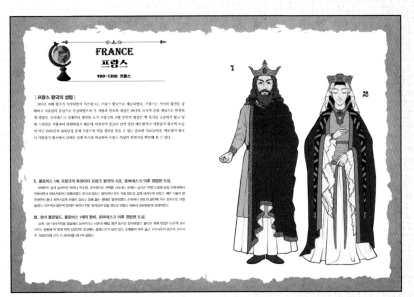

3. 나라별 의복 특징

시대별로 유럽의 각 지역 혹은 국가가 가진 환경적인 배경과 옷차림의 특징을 간략히 설명합니다. 오른쪽에는 해당 국가의 가장 대표적인 복식 일러스트가 그려져 있습니다.

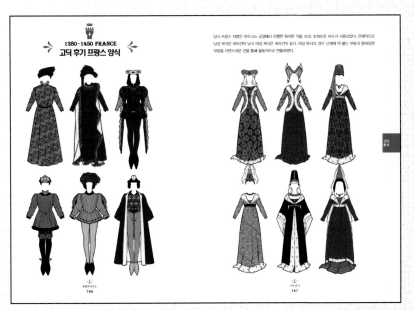

4. 나라별 의복 양식

회화나 유적, 복원도 등 다양한 자료에 남아 있는 예시를 통해 시대별, 지역별 의복의 차이를 한눈에 살펴볼 수 있습니다.

목차
CONTENTS

책을 펴내며 ·················· 4

1. **지중해 문명** - 역사와 패션의 시작 ··················· 10

2. **고대 로마** - 유럽 문화의 원천 ··················· 36

3. **비잔티움** - 황금기와 암흑기 ··················· 64

4. **로마네스크** - 전쟁 속의 로맨스 ··················· 88

5. **고딕 초기** - 선명한 색상과 문양 ··················· 128

6. **고딕 후기** - 악마의 아름다움 ··················· 156

7. 르네상스 초기 – 문예 부흥의 태동 ·························· *184*

8. 르네상스 중기 – 개혁의 시대 ·························· *208*

9. 르네상스 후기 – 보형물의 등장 ·························· *236*

10. 르네상스 말기 – 근대를 향하여 ·························· *260*

부록 ·········· *270*

책을 마치며 ·········· *276*

참조 ·········· *278*

I 지중해 문명

– 역사와 패션의 시작

B.C 3000 ~ B.C 100

유럽 최초의 문명인 크레타섬의 미노스 문명은 기원전 3000
년경 발생하여, 기원전 2000년경 미노스왕이 크레타섬을 통일
시키면서 발전한 것으로 추측된다. 마찬가지로 그리스 본토에서
도 기원전 1700년경 '황금의 미케네'라 불리는 미케네 문명이 발
생하였으나 이 두 개의 에게해(Aegean Sea) 청동기 문명은 미
지의 외부 세력의 침략으로 파괴되었고, 파괴와 동시에 암흑시
대가 도래하였다.

그리스 문화는 이후 기원전 700년대 무렵부터 다시 재건되어
점차 황금기를 맞이하게 되었다. 이 시기에 이탈리아에서는 에
트루리아 왕국이 건설되었다. 지중해의 고대 문명은 유럽과 동
방의 문명을 각지에 전달하고 결합하는 중간자 역할을 하였는데
남유럽의 건조하고 온화한 기후와 비교적 평온한 종교 및 사회
적 배경을 바탕으로 고대 사회는 권위를 표현하기보다 자유롭고
자연스러운 복식이 발전하였다.

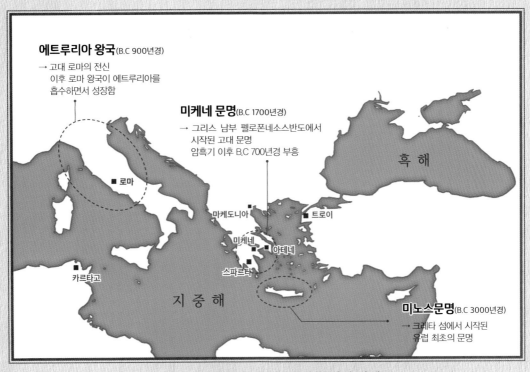

에트루리아 왕국(B.C 900년경)
→ 고대 로마의 전신
　이후 로마 왕국이 에트루리아를
　흡수하면서 성장함

미케네 문명(B.C 1700경)
→ 그리스 남부 펠로폰네소스반도에서
　시작된 고대 문명
　암흑기 이후 B.C 700년경 부흥

흑 해

■ 로마

마케도니아 ■
　　　　　　　■ 트로이
　미케네 ■
　　■ 아테네
스파르타 ■

■ 카르타고

지 중 해

미노스문명(B.C 3000년경)
→ 크레타 섬에서 시작된
　유럽 최초의 문명

미노스, 미케네, 에트루리아 문명의 발생

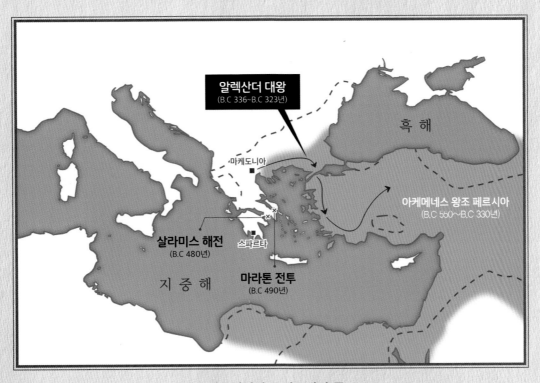

알렉산더 대왕
(B.C 336~B.C 323년)

흑 해

마케도니아 ■

아케메네스 왕조 페르시아
(B.C 550~B.C 330년)

살라미스 해전
(B.C 480년)

스파르타 ■

마라톤 전투
(B.C 490년)

지 중 해

페르시아와 그리스의 충돌

CRETE&MYCENAE
크레타&미케네

B.C 3000~B.C 1100 그리스

| 기록된 최초의 유럽 문명 |

고대 크레타의 미노스 문명과 발칸반도의 미케네 문명 복식은 이집트 고분에서 출토된 에게해 원주민의 모습이나 크노소스 궁전의 벽화 등을 통해 추측할 수 있다. 지중해 섬들은 기후가 온화하여 신체를 많이 노출하였고 몸이나 옷자락의 곡선을 과감하게 드러냈다.

남녀 모두 잘록한 허리를 중심으로 풍만한 가슴과 팔다리를 강조하여 부드러운 느낌을 주었으며 적색, 청색, 황색 등 원색적인 색감과 꽃, 소용돌이 등 기하학적인 무늬를 사용하여 장식하였다.

1. 통칭 〈뱀 여신〉. 이라클리온 고고학 박물관 소장

실제로는 여신이 아닌 여신관을 표현한 것으로 보인다. 상의를 착용하고 있는 것으로 보아 기원전 1800년 이후에 만들어진 것으로 추정된다. 풍만한 유방을 노출한 것은 크레타가 여성 신을 숭배하는 모계 사회였음을 말해 주며, 다산과 풍요를 상징한다. 크레타는 여성의 사회 활동이 비교적 자유로웠고 여성 성직자 중심의 사회 제도가 있었다. 소, 뱀, 고양이 등 숭배하는 동물을 복식에도 표현하였고, 노란색은 대부분 여성 복식에 사용된 것으로 보인다. 여성은 주로 하얀 피부로 표현된다.

2. 통칭 〈백합의 왕자〉. 크노소스 궁전 벽화 일부

후기 크레타를 상징하는 원추형 왕관은 백합꽃이나 공작 깃털로 장식하였으며, 목에도 백합 모양의 목걸이 형태가 묘사되어 있다. 장골뼈가 보일 정도로 매우 짧은 하의인 로인클로스를 제외하고는 가슴과 팔다리를 그대로 노출하였다. 길게 늘어뜨린 곱슬머리는 고대 크레타에서 유행하였다. 남성은 주로 붉은 피부로 표현된다.

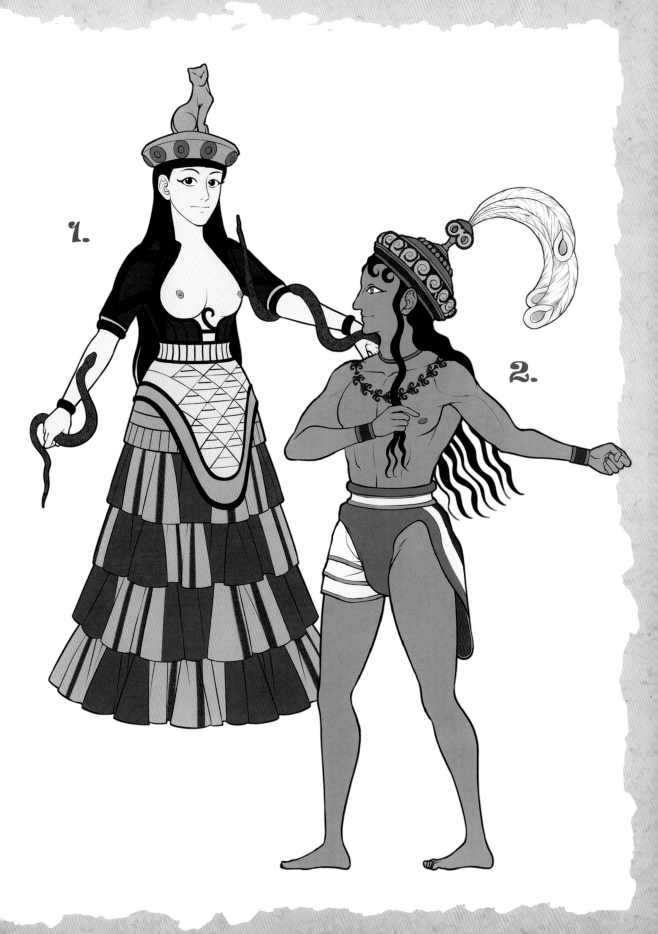

1.

2.

LOINCLOTH&TUNIC
로인클로스 & 튜닉

로인클로스와 튜닉은 고대 지중해 문화권에서 가장 기본적으로 나타나는 복식으로, 맨살 위에 착용하는 매우 단순한 형태이다. 로인클로스는 기다란 천을 허리에 대고 돌려 감아 묶는 원시적인 복장을 뜻하는 단어이다. 특히 크레타의 로인클로스는 인체에 꼭 맞도록 어느 정도 재단 과정이 들어간 것으로 보이며 넓적다리를 간신히 가릴 만큼 짧다. 튜닉은 소매와 몸통이 달린 T자형 상의를 뜻하는 단어로, 크레타의 튜닉은 짧고 좁은 소매가 달려 있고 길이는 다양했다.

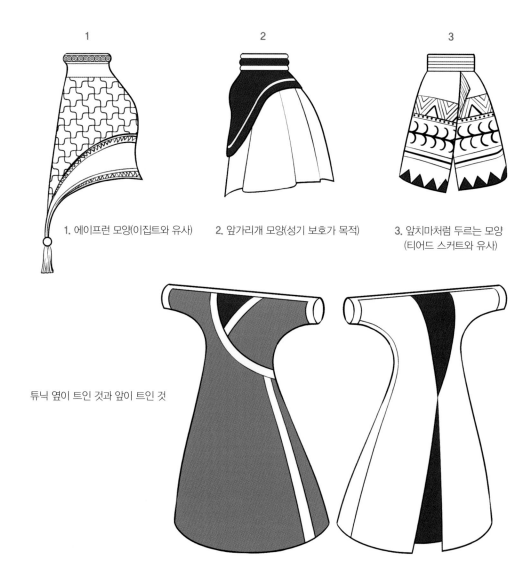

1. 에이프런 모양(이집트와 유사)

2. 앞가리개 모양(성기 보호가 목적)

3. 앞치마처럼 두르는 모양
 (티어드 스커트와 유사)

튜닉 옆이 트인 것과 앞이 트인 것

TIERED SKIRT
티어드 스커트

청동기 그리스의 치마는 한복처럼 허리에 두르는 방식으로 발목을 덮을 정도로 길고 엉덩이는 딱 맞으며
밑으로 갈수록 퍼지는 종 모양이었다. 길이가 다른 치마 몇 개를 수평으로 겹쳐 입거나 여러 층의 주름단을
장식하고, 기하학적인 선무늬를 그려 넣었다. 그리스인들은 치마 위에 주로 앞뒤 두 개의 판으로 된 더블 에
이프런을 둘렀는데, 기능적인 용도보다는 장식성이 강하였다. 혀 모양으로 재단하였으며 치마와 마찬가지로
테두리를 두르거나 술로 마감하였다.

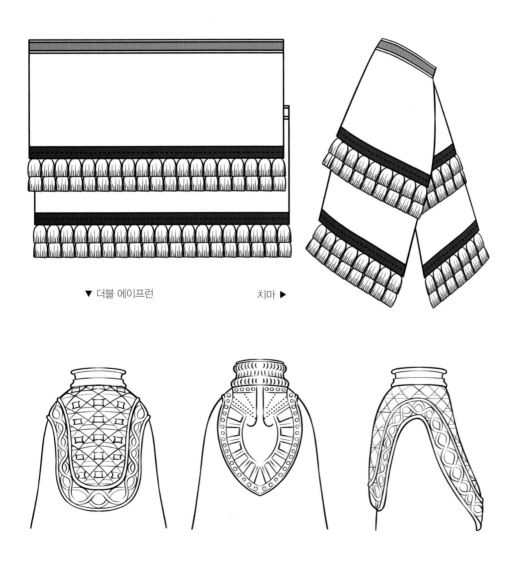

▼ 더블 에이프런 치마 ▶

BLOUSE&BELT
상의 & 벨트

기원전 1800년부터 크레타 여성들은 몸에 꼭 맞는 짧은 상의를 입었다. 앞여밈이 없어 목과 유방이 그대로 드러났고, 유방 아래에서 허리까지를 끈으로 묶었다. 소매는 대개 팔에 꼭 맞게 재단되었고 어깨선이 약간 내려오거나 가장자리에 술 장식이 달려 있기도 하였다. 허리에는 성별에 구분 없이 모두 가죽이나 금속 벨트를 매었다. 넓은 벨트는 코르셋처럼 허리를 졸라매어 유방을 더욱 강조하였다.

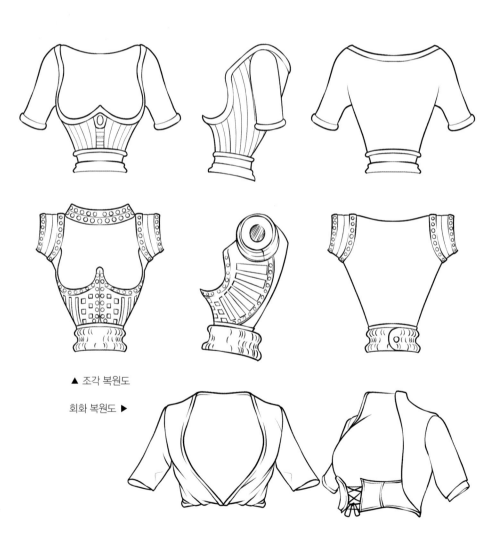

▲ 조각 복원도

회화 복원도 ▶

BRONZE AGE GREECE HAIR STYLE
청동기 그리스 머리 모양

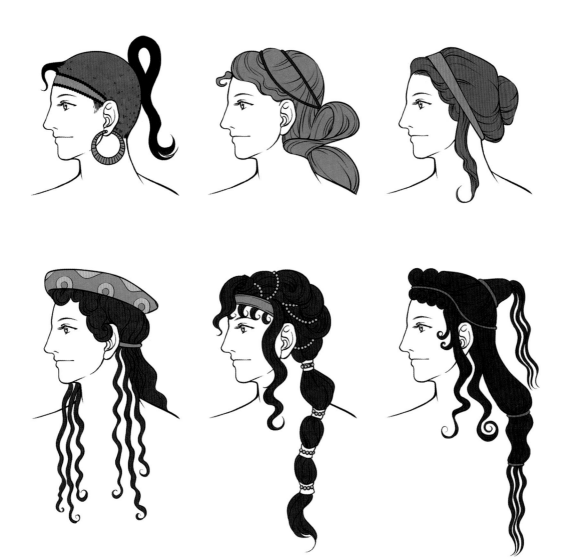

청동기 그리스 사람들은 머리 모양으로 성별의 구분이 어려웠다. 양성 모두 긴 곱슬머리를 선호하였으며 부분적으로 삭발을 하거나 머리카락을 일부 남기기도 하였다. 또는 끈이나 구슬을 이용해 촘촘하게 땋거나 묶어서 장식하기도 하고 후기 왕조에서는 왕관 형태의 머리쓰개가 유행하기도 하였다.

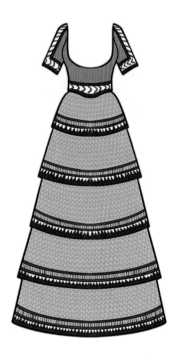
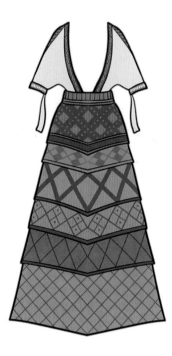
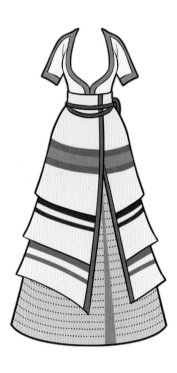

청동기 그리스 사람들은
실내에서는 맨발로 생활했으며
외출할 땐 가죽, 금속 등으로
만든 샌들이나 부츠를 신었다.

ANCIENT GREECE
고대 그리스

B.C 700~B.C 100 그리스

| 고전과 헬레니즘 |

고대 발칸반도의 복식은 문서나 조각상, 암포라(항아리)의 그림 등을 통해서 복원이 가능하다. 초기 아르카익 시대는 크레타−에트루리아와 비슷하며 이후 이어지는 클래식 시대, 즉 고전기부터 그리스만의 문화가 발전하였다. 그리스인들은 신체의 아름다움과 율동미를 중시하여 재단이나 바느질을 하지 않은 가벼운 천을 몸에 자유로이 걸치거나 두름으로써 주름, 즉 드레이퍼리(Drapery)를 다양하게 연출하고 몸의 곡선을 드러내었다. 이러한 주름은 물을 묻힌 손톱으로 젖은 천을 비틀어 꼬거나 끈으로 묶어서 말려 잡아 주었다. 계급에 따른 의복 형태의 차이는 보이지 않으나 소재나 색, 장식, 입는 방법에서 미세한 차이가 있었다.

1. 헨릭 세미라드즈키, ⟨포세이돈 축제 때의 프리네⟩ 속 남자 시민.

근대 회화가 아닌 고대 유물의 인물상은 주로 이집트의 벽화처럼 측면을 향해 있는 묘사가 많다. 남성이나 군인 혹은 여성 운동선수는 일반적으로 짧은 튜닉 위에 짧은 망토인 클라미스를 착용하였다. 신발은 주로 샌들 종류였으며, 젊은 남자들은 수염을 깎고 머리 또한 짧게 다듬었다.

2. 헨릭 세미라드즈키, ⟨포세이돈 축제 때의 프리네⟩ 속 여자 시민.

여성이나 제사장 등 신분이 특수한 남성들은 일반적으로 긴 튜닉을 착용하였다. 삽화 속의 인물은 이오니아식 튜닉 위에 도리아식 튜닉을 겹쳐 입었는데, 흰색 튜닉의 직물 끝단에는 장식 문양을 넣어서 직조하거나 자수를 수놓았다. 그리스에서 주로 사용된 모티프는 번개무늬, 소용돌이무늬, 새끼줄 모양, 월계수, 올리브, 아칸서스의 잎사귀무늬 등이었다. 그리스의 복식은 노출이 많아 당시 사람들은 제모와 화장에 시간을 많이 소비하였다.

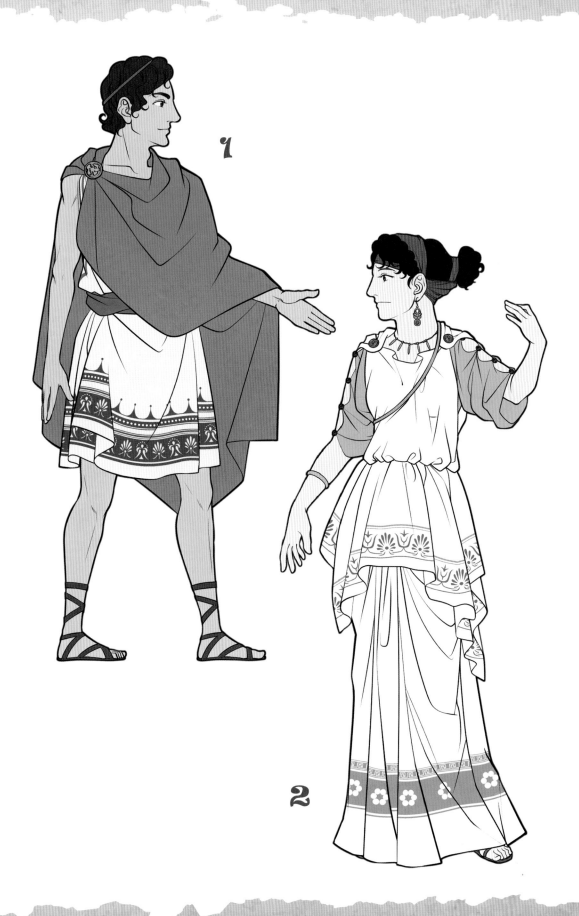

PEPLOS
페플로스

❖ **페플로스 = 도리아식 튜닉(Doric Tunic) = 아르카익 튜닉(Archaic Tunic)**

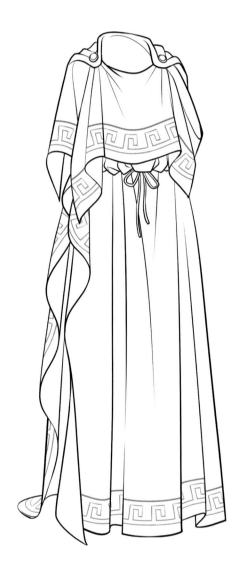

튜닉은 그리스의 모든 사람들이 공통적으로 착용했던 대표적인 패션이다. 그중 도리아식 튜닉은 아르카익 시대의 도리아 지역 사람들이 착용하였던 기본 의상으로, 특히 겉에 입는 경우 페플로스라는 복식으로 분류하였다.

강건한 스파르타 문화의 영향을 받은 페플로스는 직사각형 형태의 천을 어깨에다 피불라로 고정시켜 자연스럽게 소매 구멍이 생기도록 한 뒤, 허리에 끈을 매게끔 되어 있다. 목축업을 중심으로 생활한 그리스 사람들의 페플로스는 주로 두껍고 거친 울(모직)로 만들어져 소박하면서도 활동적이었다.

페플로스는 한쪽은 접히고 다른 한쪽은 열린 비대칭이 주로 나타나며 열린 쪽에 길게 주름이 잡혔다. 주로 어깨 위로 여분의 천을 두고 이를 접어 가슴에 늘어뜨려 아포프튀그마(*Apoptygma*)라는 앞자락을 만드는 방식으로 착용하였다. 또는 뒤쪽에 늘어뜨린 아포프튀그마를 필요에 따라 머리를 덮는 베일 역할로 사용하거나 한쪽 어깨만 걸치고 한쪽은 노출하는 엑조미스(*Exomis*), 무릎 길이의 콜로보스(*Kolobos*) 등으로 연출하기도 하였다.

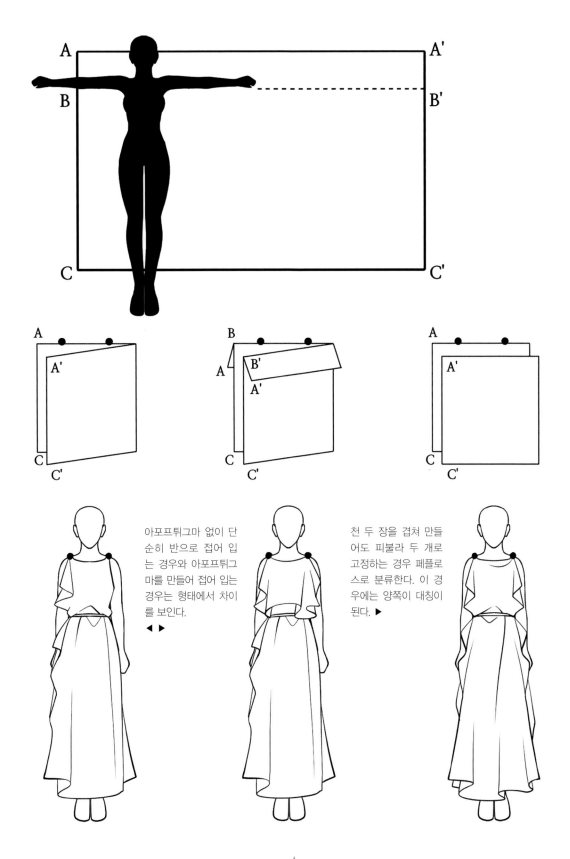

아포프튀그마 없이 단
순히 반으로 접어 입
는 경우와 아포프튀그
마를 만들어 접어 입는
경우는 형태에서 차이
를 보인다.

◀ ▶

천 두 장을 겹쳐 만들
어도 피불라 두 개로
고정하는 경우 페플로
스로 분류한다. 이 경
우에는 양쪽이 대칭이
된다. ▶

CHITON
키톤

❖ **키톤 = 이오니아식 튜닉(Ionic Tunic)**

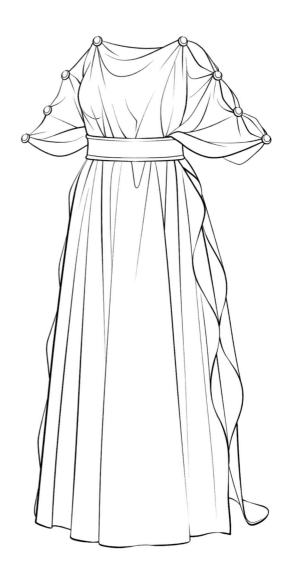

키톤은 기원전 500년경에 소아시아 이오니아 지역에서 아테네를 중심으로 유입되었다. 원단 또한 이집트에서 수입한 얇고 부드러운 리넨(아마포) 중심이 되어, 키톤은 페플로스보다 훨씬 넓고 풍성하게 만들어졌으며 우아하고 기품 있는 느낌을 주었다. 비단길을 통해 들어온 실크는 흔하지 않았으며, 값비싼 재료였다.

폭이 두 팔을 벌린 것의 두 배가 되었고, 어깨부터 팔꿈치 아래까지 약 열두 개의 피불라로 고정하거나 꿰매고 허리에 끈(타이니아, *Tainia*) 혹은 벨트를 묶어 고정하였다. 주름이 중심이 되는 옷이기 때문에 허리끈은 가느다란 형태가 많았을 것으로 보이나, 넓은 허리띠 역시 발견된다. 아포프튀그마는 생기지 않고, 팔과 팔꿈치의 주름이 내려와 마치 소매가 달려 있는 것처럼 보였다. 허리를 묶는 부분에 상체의 옷을 끌어 올려서 불룩하게 블라우징된 블라우스 형태를 콜포스(*Kolpos*)라 칭하였다.

시간이 흘러 키톤은 그리스 튜닉의 대명사가 되었으며, 페플로스 또한 키톤으로 분류하기도 한다. 키톤 안에서 속옷처럼 가슴을 가리는 기다란 띠인 아포데스메(*Apodesme*)는 로마 시대에 수블리가쿨룸으로 발전한다.

키톤은 페플로스와 비슷한 크기의 천이 두 개가 필요하다. 천이 얇고 크기가 클수록 주름이 더 많이 잡히고 풍성해진다.

◀

안쪽에서 세로선 양끝에 핀을 꼽거나 실로 바느질하여 맞춰 주면 옆구리 선이 된다. 혹은 자연스럽게 흘러내리게 만들어 주름을 만들기도 하였다. 바깥에는 여러 쌍의 피불라를 꽂아 고정하고 마지막으로 허리띠를 두른다. 페플로스와 달리 언제나 좌우대칭의 형태가 되는 것이 특징이다.

▶

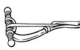

피불라 Fibula

어깨나 팔에서 천을 고정하는 고대 그리스의 브로치로, 원형이나 T형 등 다양한 형태가 남아 있다. 장식용으로도 효과가 크도록 7~8cm 크기의 철, 구리, 상아 등을 세공하여 만들었다.

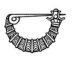

HIMATION
히마티온

몸 전체에 두르는 옷을 의미하는 헤이마(*Heima*)에서 유래한 명칭으로 튜닉 위에 걸치는 주름을 잡은 겉옷을 일컫는다. 어깨와 팔에 큰 숄처럼 두르는 이 의복은 옷자락이 발목까지 길게 내려와 몸 전체를 감싼다. 때문에 활동적으로 움직이기는 힘든 옷차림이었다.

보온 효과를 위해 두툼한 양모로 만들며, 너비는 사용자의 키 정도였고 길이는 3배 정도인 길쭉한 직사각형이었다. 색상은 주로 흰색을 사용한 키톤과 달리 여러 가지 색상을 사용하였으며 파란색과 검은색, 밤색 등이 일반적이었다. 착용 방법은 다양하였는데 주로 한쪽은 왼쪽 어깨에서 아래로 늘어뜨리고, 다른 한쪽은 오른쪽 허리에서 왼쪽 뒤로 넘기는 형태가 기본적이었다. 이 형태는 오른손만 내민 '연설가의 드레이퍼리'라는 별명을 가지고 있었다. 특히 튜닉 없이 알몸에 이 차림새를 하는 것은 철학자의 검소함을 상징하기도 하였다.

여자의 히마티온은 남자와 달리 앞쪽으로 넘기거나 숄처럼 머리를 감싸 입었고, 히마티온이 머리를 덮지 않는 경우 크레뎀논(*Kredemnon*)이라는 별도의 베일을 사용하였다. 신분이 낮은 사람들은 히마티온 대신 짧고 거친 트리봉(*Tribon*)을 입었다.

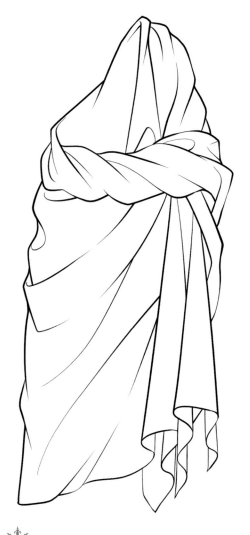

CHLAMYS
클라미스

❖ 클라미스 = 클라무스(Khlamus)

두껍고 따뜻한 천을 의미하는 클렌(*Khlain*), 혹은 한쌍으로 다물린 조개껍데기를 의미하는 클렘셀(*Clamshell*)에서 유래한 명칭인 클라미스는 히마티온이 변형된 사각형 천으로, 키톤 위에 입는 짧은 망토를 뜻한다. 두꺼운 모직물로 만들며 형태는 정사각형, 직사각형, 사다리꼴 등 다양하다. 색상은 검은색, 초록색, 붉은색 등이 일반적이었고 무늬를 그리거나 장신구를 달기도 하였다. 히마티온처럼 오른팔이 자유롭도록 하기 위해 오른쪽 어깨에서 피불라로 고정하고 왼쪽으로 늘어뜨리는 방식을 주로 사용하였으며, 혹은 등 뒤로 모두 넘겨서 양팔을 노출하기도 하였다. 일반적으로 여행자나 군인이 튜닉 위에 입어 외투로 사용하였지만, 예술품에 남아 있는 묘사를 확인해 보면 신화나 전설 속 젊은 인물들이 단련된 나체 위에 튜닉 없이 클라미스만 걸치기도 하였다.

이는 예술 기법의 하나이면서 실제로도 그리스에서는 자연스러운 인체의 아름다움을 존중하여 운동선수 같은 이들이 알몸을 드러내는 일은 종종 있었다.

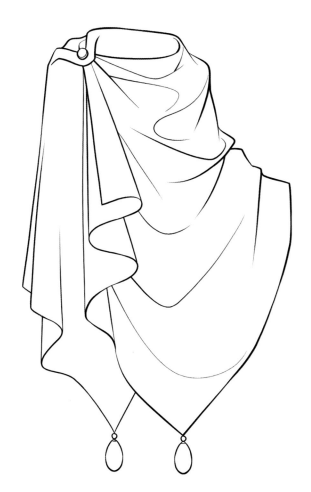

ANCIENT GREECE HATS
고대 그리스 모자

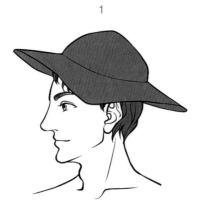

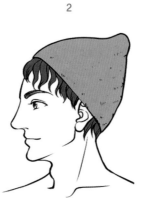

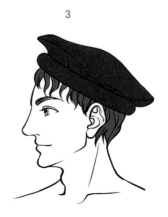

1. **페타소스(Petasos)** : 넓고 판판한 챙이 달린 여행자 모자로 깃털 등으로 장식하기도 한다.

2. **필로스(Pilos)** : 손으로 짜서 만든 뾰족한 모자로 농부나 어부들이 사용하였다.

3. **카우시아(Kausia) = 마케도니아 모자(Macedonian hat)** : 방패처럼 생긴 둥글넓적한 모자로 주로 남자들이 사용하였다.

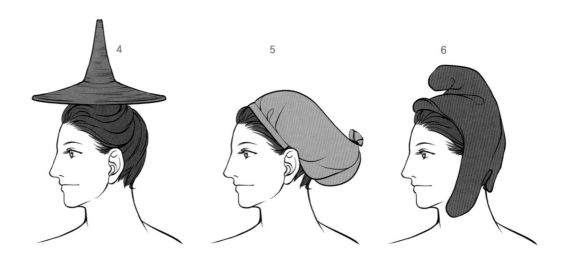

4. **톨리아(Tholia) = 타나그라 모자(Tanagra hat)** : 밀짚으로 만든 햇볕 가리개 모자로 뾰족한 원뿔형이며 베일을 늘어뜨리기도 한다.

5. **삭코스(Sakkos)** : 머리통 전체를 감싸는 쓰개로 끝부분에 술 장식을 달기도 한다.

6. **프리기안 모자(Phyrigian Bonnet)** : 프리기아(프리지아) 지방에서 전해진 모자로 몸통 부분이 앞으로 구부러진 형태가 특징이다.

ANCIENT GREECE SHOES
고대 그리스 신발

외출할 때는 신발을 신고 모자를 착용하였다. 신발은 나무나 가죽으로 구두창을 만들고 여러 가닥의 가죽끈을 돌려 묶는 형태가 많았으며, 샌들뿐만 아니라 발 전체를 감싸는 형태도 있었다. 남자의 신발은 대부분 검은색이었으나 여자의 신발은 좀더 화려했다.

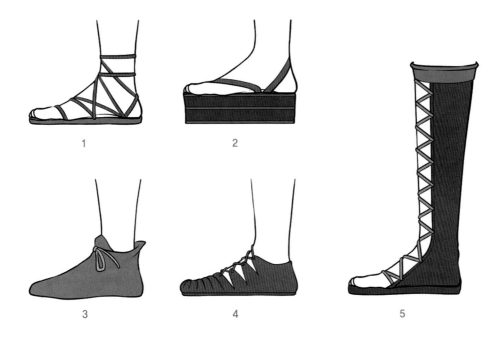

1. **산달리온(Sandalion)** : 그리스에서 가장 기본적으로 신었던 샌들로. 샌들이라는 단어의 원형이다.

2. **코토르노스(Kothornos) = 코투르누스(Cothurnus)** : 높은 코르크 챙이 달린 신발로 주로 연극배우들이 무대 위에서 사용하였다.

3. **엠바데스(Embades)** : 샌들형이 아닌 앞이 막혀 있는 주머니 같은 형태였다.

4. **카르바티나이(Karbatinai)** : 가죽을 잘라 엮어서 만드는 신발로 샌들과 다르게 끈이 아닌 조각을 엮어서 신는 방식이었다.

5. **버스킨(Buskin)** : 목이 높고 발가락을 전부 내놓는 부츠형 샌들로 주로 여행자나 군인들이 사용하였다.

고대 그리스 머리 모양

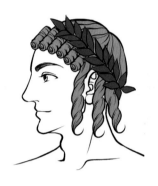
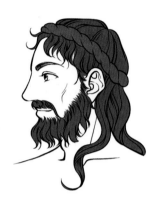

고대 그리스 시민들은 양성 모두 모두 곱슬머리와 금발을 선호하였고 이로 인해 노란 꽃을 빻은 물로 염색하는 문화도 있었다. 남성들은 곱슬거리는 머리카락을 이마 위로 내리거나 뒤로 빗어 넘겼다. 페르시아 전쟁 후에는 일반적으로 짧은 머리가 유행하였으며, 철학자들 사이에서는 머리카락과 수염을 기르는 것이 유행하였다.

미케네 문명 시기부터 아르카익 시기까지 약 천 년간 여성들은 곱슬거리는 머리카락을 자연스럽게 늘어뜨리고 머리띠를 두르거나 목덜미에서 묶었다. 곱슬머리는 지그재그형과 나선형 모두 나타난 것으로 확인되었는데, 이는 머리카락을 말기 위한 기술이 발명되었음을 알려준다. 머리 장식으로는 모자 형태보다는 천으로 된 머리쓰개를 많이 이용했다.

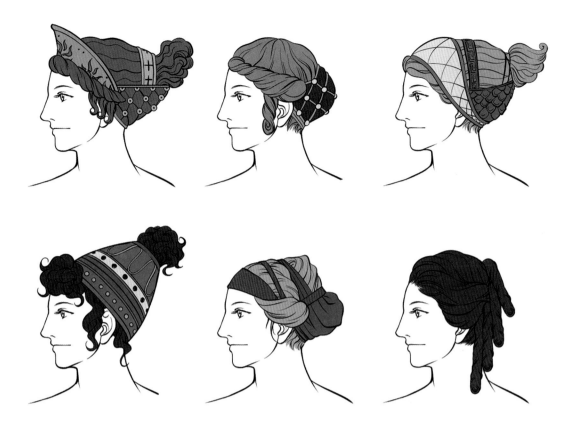

고전기에는 귀 주변을 제외하고는 목을 드러낼 정도로 높게 틀어 올리는 머리 모양이 유행하였다. 뒤통수에서 바깥쪽으로 머리카락을 뻗쳐오르게 하고 머리통을 수평과 수직으로 여러 부분 나누어서 금사로 엮은 그물망이나 보석, 머리띠, 리본 등으로 장식하였다. 후기에는 밝게 염색하기도 하였다.

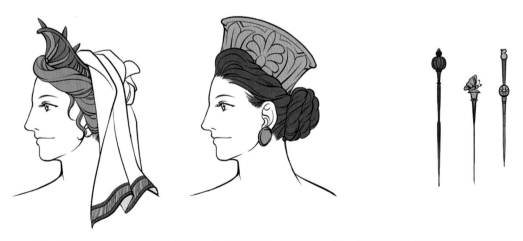

머리카락을 뒤쪽에서 단정하게 묶고 초승달 모양 스테판(*Stephane*)이나 원통 모양 디아데마(*Diadema*) 같은 왕관을 쓴 모습도 확인할 수 있는데, 서아시아의 왕관 문화가 유럽에 들어왔음을 알려 준다. 고대 그리스에서 사용된 헤어핀은 뼈, 상아, 금속 등으로 만들어졌다.

ETRURIA
에트루리아

B.C 900~B.C 100 이탈리아

| 로마 문명의 전신 |

기원전 900년경 이탈리아 중부에서 로마 문명의 원형이라 할 수 있는 에트루리아 토착 문명이 시작되어, 기원전 700~600년경부터 크게 번성하였다. 당시 그리스는 암흑기를 벗어나 고대 아르카익 시대에 접어들고 있었다. 이 시기에는 에트루리아와 그리스를 비롯한 지중해 전역이 서로 활발하게 패션 유행를 주고받으면서 발전하여 유사한 복장이 나타난다. 귀족들의 무덤 벽화나 석관의 조각상에 에트루리아인의 모습이 다수 남아 있는데, 이들은 같은 해양문화권인 크레타와 마찬가지로 경쾌하고 활력 있는 모습으로 표현된 것이 특징이다.

1. 퀴르치올라 동굴 벽화 속 축제를 즐기는 시민

중성적인 옷차림을 하고 있으며 머리카락은 짧게 다듬었다. 에트루리아의 대표적인 망토인 테벤나를 양팔에 휘감고 있으며, 얇게 주름 잡힌 옷은 크레타처럼 재단하는 방식과 그리스처럼 재단하지 않는 방식이 모두 사용되었을 것으로 보인다. 온몸에 자잘한 무늬가 그려져 있고 선명한 색상을 사용하여 알록달록하다. 발에는 샌들을 신고 있다.

2. 대영박물관 세이엔티 석관의 채색한 여성 석상

얹은머리에 왕관을 썼으며, 뒤통수에서부터 온몸에 늘어뜨린 긴 베일의 가장자리에는 지그재그형 장식 주름이 잡혀 있다. 흔치 않은 V 네크라인을 하고 있으며, 튜닉은 마찬가지로 얇은 주름이 섬세하고 부드럽게 잡혔다. 이오니아식 키톤의 경우 고전기인 기원전 500년 이후에 유입되었을 것이다. 목걸이나 반지, 팔찌 등의 장신구로 화려하게 치장하였다. 전체적인 구조는 그리스와 크게 다르지 않다. 대부분의 에트루리아인은 맨발로 표현되어 있다.

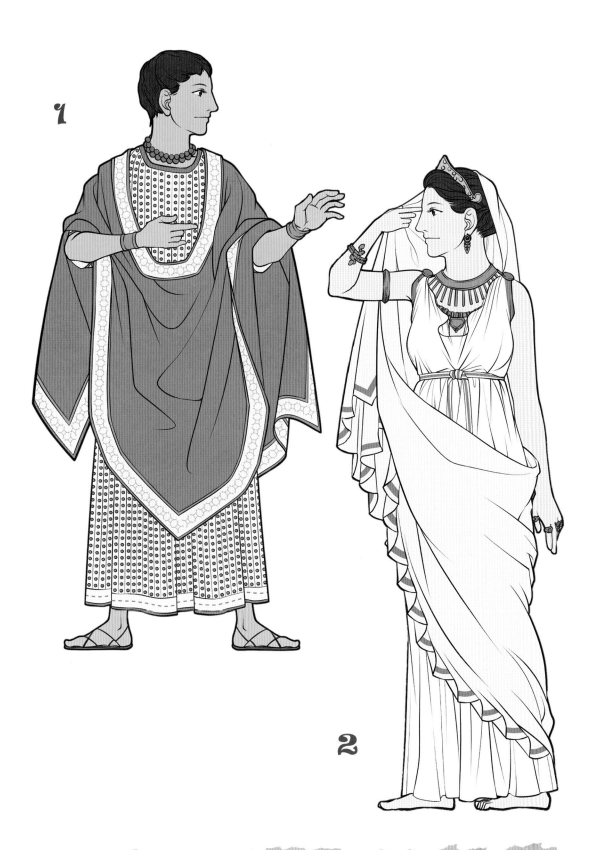

3. 타르퀴니아의 트리클리니움 벽화 속 춤추는 여자.

 긴 머리 위에는 나뭇잎으로 만든 관을 쓰고 있으며, 허리띠 없이 원피스 같은 튜닉 위에 테벤나를 늘어뜨리고 뚫린 곳이 없는 부츠형 신발을 신고 있다. 에트루리아에서는 중세 시대 사람들이 신었던 신과 비슷한 모양의 길고 뾰족한 신발이 유행하기도 하였다.

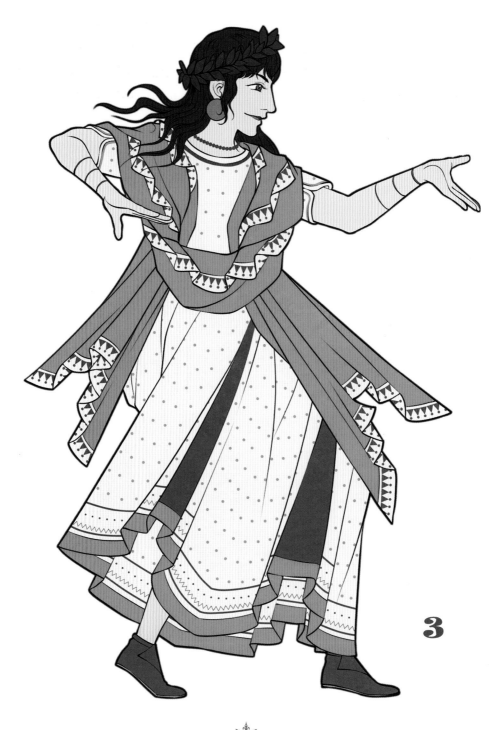

3

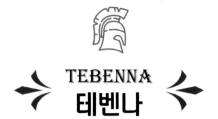

TEBENNA
테벤나

에트루리아 전통 복식인 기다란 천으로 겉옷보다는 숄의 개념이 강하지만 그리스의 히마티온, 클라미스와 마찬가지로 알몸에 테벤나만 두른 유물도 많이 남아 있다. 그리스의 직사각형 히마티온과 달리 에트루리아의 테벤나는 다양한 모양으로 만들어졌으며, 주로 길쭉한 형태의 반원 모양으로 재단하였다. 테벤나의 가장자리에 규칙적으로 반복되는 지그재그 주름 장식은 에트루리아 복식의 상징이다. 테벤나는 이후 고대 로마의 토가로 발전하게 된다.

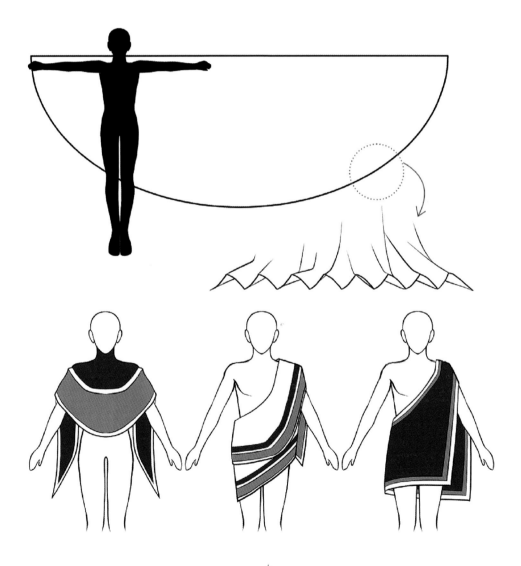

2 고대 로마
- 유럽 문화의 원천

B.C 100 ~ A.D 300

 기원전 700년경, 에트루리아의 영향권 내에 있는 작은 도시 국가에서 출발한 로마 왕국은 공화정을 거쳐 제국으로 발전하였다. 고대 유럽 사람들의 세계관은 유럽 일대와 서아시아, 북아프리카로 이루어져 있는데, 이에 따르면 로마는 그야말로 동서남북의 세상 전체를 지배한 제국이었다.

 초기 로마에는 그리스부터 이어진 헬레니즘 정신을 제외하고는 사치 금지 풍조가 있었으나, 제국의 성립과 함께 금욕에서 벗어나고 화려하게 발전하였다. 옷의 형태뿐만 아니라 머리를 다듬는 기술, 화장, 세면, 제모, 손톱 관리, 향수 등을 비롯한 각종 장신구로 몸을 치장하는 것까지 폭넓게 기술이 발달하면서 유행이 되었다.

 고대 로마인들은 이탈리아의 라틴인 문화뿐 아니라 제국 내의 이민족 문화를 모두 흡수하기도 하면서 반대로 그들에게 많은 영향을 주기도 했다. 따라서 로마의 복식은 로마 시민의 의문화와 이민족의 의문화로 분류할 수 있다. 이는 중세 유럽까지 이어지는 유럽 복식사의 원형이 되었다.

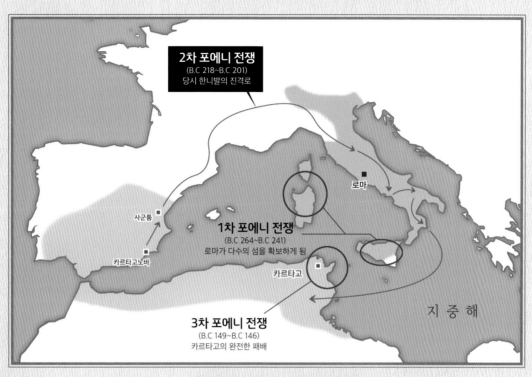

로마와 카르타고의 포에니 전쟁

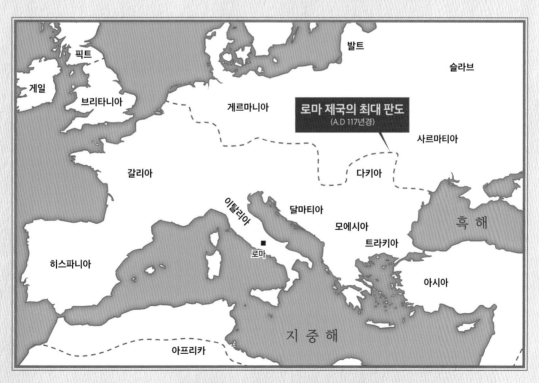

로마 제국의 확장과 민족문화의 융합

ROMAN EMPIRE
로마 제국

B.C 27~395 이탈리아

| 복식의 계급화와 상징화 |

　　로마는 왕국과 공화국, 제국을 거치며 신분과 사회적 지위에 따른 시민 구분이 엄격해졌는데, 이는 복식 제도에도 영향을 미쳤다. 옷의 원단이나 종류, 크기, 색상, 장식 등 다양한 부분을 통해 계급을 나타내고 상징성을 부여하며 복식 발전의 기틀을 마련하였다. 전체적으로 커다란 옷감을 주름을 잡아 흘러내리도록 만든 형태는 기원전 그리스의 복식과 유사하나 로마의 복식은 더욱 크고 묵직해졌으며, 이 형태는 지중해를 중심으로 다양한 외래 문화를 받아들이며 더욱 발전하였다. 로마 패션은 이후 비잔티움, 로마네스크, 르네상스, 신고전주의 등 복식의 흐름에 끊임없는 영향을 주었다.

1. 옥타비아누스. 통칭 아우구스투스. 로마의 1대 황제.

　　그리스에서 올림픽 경기 우승자나 개선장군이 사용하던 월계관은 로마 제국에서는 황제의 왕관이 되었으며 황금으로 만들기도 하였다. 하얀 튜니카 위에 거대하고 무거운 토가를 두르고 있는데, 흔히 옥타비아누스의 토가는 황제의 색인 붉은색이나 자주색으로 표현된다.

2. 리비아 드루실라. 로마의 1대 황후(아우구스타).

　　튜니카와 스톨라, 망토인 팔라를 겹겹이 두르고 있으며 옥타비아누스와 마찬가지로 옷의 구조는 단순하나 그리스와 비교하여 주름이 더욱 정교하고 품이 크다. 아주 값비싼 향신료이자 염료인 사프란에서 추출한 밝은 오렌지색은 황실의 예복을 황금처럼 빛나게 해 주었다.

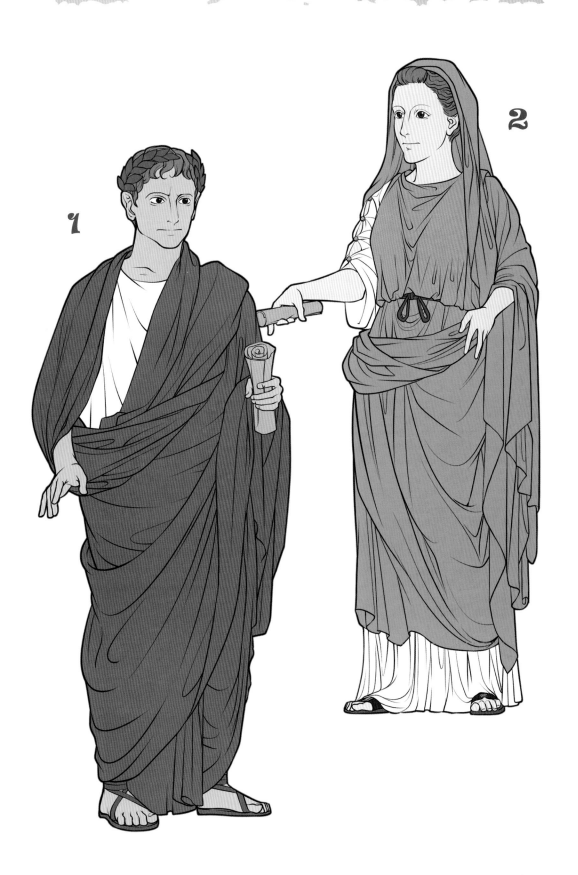

TOGA
토가

고대 로마의 가장 대표적인 옷으로, '로마 시민의 상징'이라 표현된다. 에트루리아의 테벤나나 그리스의 히마티온처럼 지중해 국가들이 공통적으로 착용하였던 겉옷이 로마 시대에 발전한 것이다. 기원전 400년대 부터 남자 전용 겉옷으로 사용된 토가는 계급 제도가 발전하면서 상류층의 권위를 나타내기 위하여 화려하게 변하기 시작했다. 이때부터는 옷이 혼자서 착용하기 힘들 정도로 거대해졌고, 신분과 지위에 따라 모양이나 색상을 체계적으로 구분하였다.

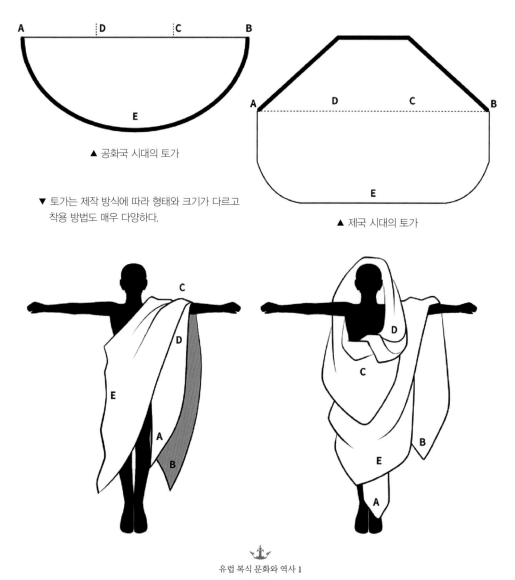

▲ 공화국 시대의 토가

▼ 토가는 제작 방식에 따라 형태와 크기가 다르고 착용 방법도 매우 다양하다.

▲ 제국 시대의 토가

토가의 색상에 따른 종류

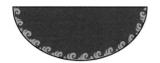

픽타(Picta)
황제나 장군, 집정관

프라에텍스타(Praetexta)
집정관, 성직자, 소년, 소녀.

트라베아(Trabea)
보라색과 주황색으로 예언자.

칸디다(Candida)
표백한 흰색으로 청렴결백한 공직자.

푸라(Pura) - 비릴리스(Virillis)
소박한 흰색으로 일상복.

풀라(Pulla) = 소디다(Sordida)
어두운 검정이나 갈색으로 일상복, 상복.

토가의 기본 구조

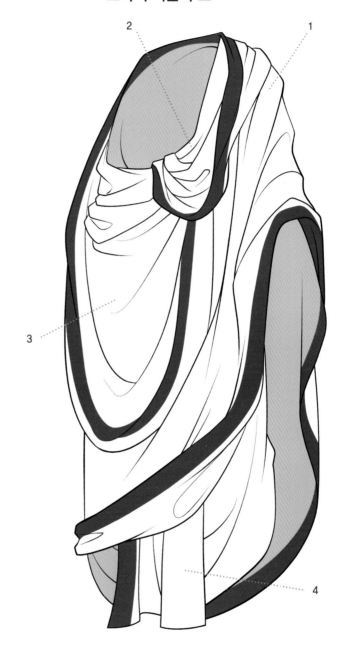

1. **프레킨크투라(Praecinctura)** : 왼쪽 어깨에 걸친 부분
2. **움보(Umbo)** : 왼쪽 어깨에서 가슴으로 늘어지는 부분
3. **시누스(Sinus)** : 오른팔 아래에 생기는 커다란 늘어지는 부분
4. **라키니아(Lacinia)** : 발 사이에 늘어진 천의 끝

TUNICA
튜니카

튜닉(Tunic)을 라틴어로 읽은 명칭이다. 로마 시대에는 옷을 만드는 과정에 재단 과정이 들어가면서 훨씬 단순해졌으며 늘어지는 주름도 감소하였다. 초기에는 네모난 천을 가로로 접어서 머리 부분을 파내고 옆선을 꿰매었는데, 마치 품이 넓은 박스형 티셔츠와 같은 모습이었다. 시간이 흐르고 토가 없이 튜니카만을 겉옷으로 착용하게 되면서 소매가 달리고 장식적으로 변하였다. 남자의 튜니카는 주로 흰색이었으며, 여자의 튜니카는 푸른색, 초록색, 분홍색 등으로 좀더 화려하다. 계절에 따라 한 벌부터 네 벌까지 껴입는다.

초기 튜니카의 펼침면.
세로로 반으로 접어
꿰매어 만든다.

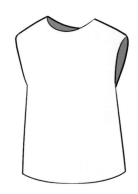

수부쿨라(Subucula)
(= 인티마 Intima)
안에 받쳐 입는 속튜닉

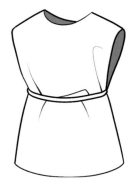

푸라
(Pura)
흰색. 일상복

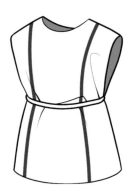

안구스티클라비아
(Angusticlavia)
얇은 자주색 선. 기사(騎士)

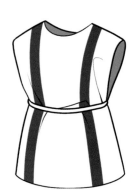

라티클라비아
(Laticlavia)
넓은 자주색 선. 원로원. 법관

팔마타
(Palmata)
자주색. 개선장군. 황제

STOLA
스톨라

기원전 100년대부터 토가가 남자 시민 전용으로 쓰이면서 여자는 스톨라를 입게 되었다. 스톨라는 그리스에서 유래한 민소매 옷으로, 만드는 방식은 페플로스와 유사하고 형태는 키톤과 유사하다. 튜닉 위에 스톨라를 덧입고 양 어깨를 피불라로 고정한 뒤 가슴에 타이니아를 감고 가슴 바로 아래 얇은 타이니아를, 골반 위에 넓은 타이니아를 두른다. 보통 소매는 없으나 안에 덧입는 여러 장의 튜니카 때문에 소매 형태가 보이기도 한다.

긴 천을 세로로 반으로
접어 만든다. 페플로스와 달리
재단이 들어가 양옆이 막히게 된다.

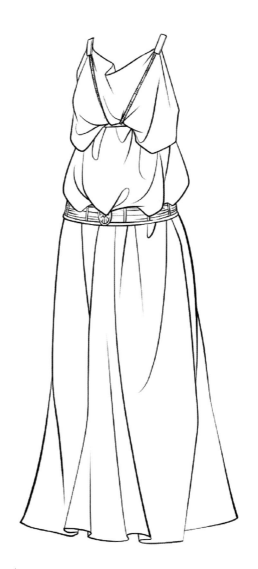

PALLA
팔라

그리스의 히마티온과 유사한 겉옷으로 여자가 착용하는 것은 팔라(Palla), 남자가 착용하는 것은 팔리움 (Pallium)으로 불리는데, 주로 토가에 대응하는 여자들의 겉옷인 팔라만 이야기한다. 커다란 직사각형 천으로, 적색, 황색, 자색, 청색 등 색상은 다양하며, 착용하는 튜닉과 스톨라와 조화를 이루는 색으로 선택한다. 몸 전체를 둘러싸 입으며 방식에 따라 튜닉과 스톨라가 보이지 않을 정도로 몸을 꽁꽁 감싸기도 하였다. 서기 100년대부터는 머리에 쓰는 베일을 함께 착용하기도 하였다.

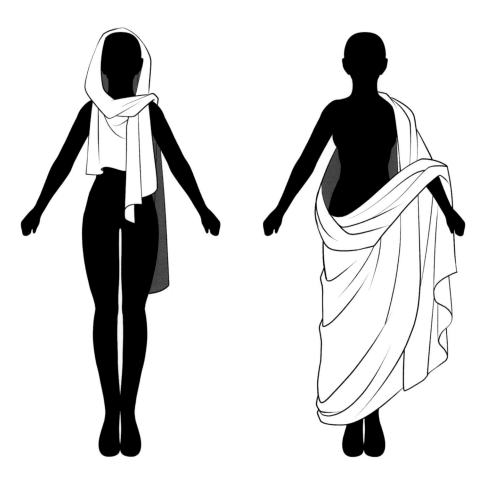

리키니움 Ricinium

팔라 이전에 사용되었던
어깨를 덮는 기다란 천.

히마티온, 토가와 비슷하게
착용한 팔라.

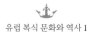

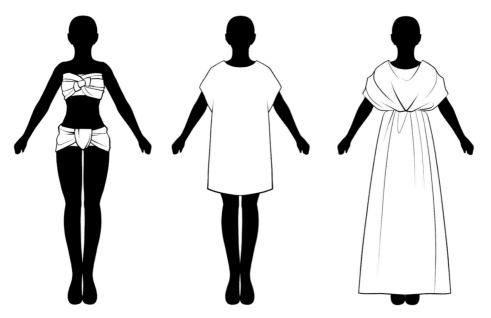

로마의 속옷은 스트로피움(*Strophium*), 수블리가쿨룸(*Subligaculum*) 등의 명칭으로 남아 있으며, 그 위에 속튜닉과 여러 겹의 튜닉을 껴입었다. 여자의 튜닉은 좀더 그리스의 것에 가깝게 표현된다.

상류층 여성은 튜닉 위에 스톨라를 덧입고,
팔라를 온몸에 둘러 걸쳤다.

푸디키티아(Pudicitia)

정숙의 여신. 혹은 '정숙' 그 자체.
로마의 기혼 여성이 팔라나 베일로
몸통을 가리고 정숙함을 표현하는 자세를 말한다.

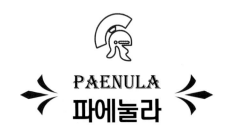

PAENULA
파에눌라

고대 로마의 모든 계층이 두루 입었던 허리에서 무릎까지 오는 길이의 짧은 망토로, 반원형의 튼튼한 모직 천을 어깨에 두르고 피불라로 여몄다. 본래 시골 등지에서 낮은 신분의 사람들이 입었던 옷이었지만, 점차 유행을 타면서 200년대 전후로 의원들의 평상복이 되었다. 여행을 떠날 경우에는 쿠쿨루스(*Cucullus*), 즉 두건을 달기도 한다.

비슷한 옷으로 라케르나(*Lacerna*)라는 군인용 망토가 있다. 그리스의 클라미스처럼 오른쪽 어깨에서 고정하였으며, 서민들이 널리 착용하였다. 마찬가지로 군인용 망토에서 유래한 직사각형에 수수하고 짧은 망토인 사굼(*Sagum*)이 있으며, 그 밖에도 로마 시대의 외투 혹은 두건에는 라이나(*Laena*), 비루스(*Birrus*), 카라칼라(*Caracalla*) 등이 있다.

이러한 망토들은 정확히 구분이 되지 않고 여러 명칭이 뒤섞이기도 하였다. 망토에는 보통 적갈색, 갈색, 청색, 진보라색 등 어두운 색상이 사용되었으나 상류층은 밝게 장식하기도 하였다.

PALUDAMENTUM
팔루다멘툼

　팔라, 팔리움과 그 어원을 같이 하는 팔루다
멘툼은 로마의 다른 겉옷과 마찬가지로 커다
란 망토 형태를 띄고 있다. 직사각형의 대형 천
을 보라색, 하얀색, 붉은색 등으로 염색하는데,
훨씬 무겁고 고급스러운 원단으로 만들어지는
이 망토는 고대 로마의 사령관, 혹은 제정 시대
의 황제를 상징한다. 튜닉이나 갑옷 위에 걸치
게 되어 있으며, 왼쪽 어깨와 등에 두르고 오른
쪽 어깨에서 피불라로 고정하였다. 길이는 무
릎 혹은 그 밑으로 내려오는 경우도 있다.

　황제의 팔루다멘툼은 특히 자주색으로 만들
고 금색 실로 장식하였다고 하지만, 당시 로마
의 황제복은 모두 붉은색부터 자주색, 보라색
계열이 사용되었으며 비슷한 토가나 팔리움
또한 예외가 아니었기 때문에 색상을 기준으
로 외투의 명칭을 분류하기에는 한계가 있다.

　팔리움이 종교적인 제의로 변해간 것과 달
리, 팔루다멘툼은 황제 복식의 대명사로 중세
시대까지 이어졌으며 형태도 발전하였다.

ANCIENT ROMAN SHOES
고대 로마 신발

그리스와 달리 로마에서 신발은 필수가 되었다. 사회적인 신분이나 성별에 따라 형태나 장식을 분류하였으며, 신발 짝의 왼쪽 오른쪽 구분이 나타나는 등 형태가 정교해졌다. 여자의 신발은 좀더 가볍고 화려하게 장식하였다.

1	2	3
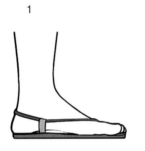	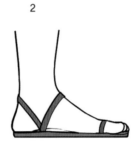	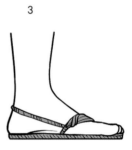

1. **솔레아(Solea)** : 일본의 조리처럼 생긴 간단한 샌들로 나무 바닥에 끈이 달려 있으며 실내용으로 신었다.
2. **페딜라(Pedila)** : 가죽끈 두세 개를 둘러 단순하게 만든 샌들을 말한다.
3. **박세아(Baxea)** : 짚신처럼 바닥을 엮고 끈을 두른 샌들로 철학자나 하류층 서민들이 착용하였다.

4	5	6
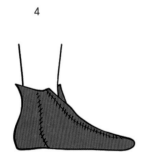	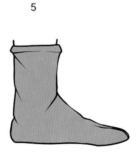	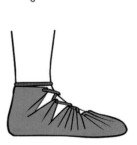

4. **소쿠스(Soccus)** : 단화형 발싸개의 일종으로, 집안에서 실내화로 착용하였다.
5. **우도네스(Udones)** : 로마의 양말. 일본의 타비처럼 샌들을 신기 위해 발가락이 나누어져 있기도 하다.
6. **카르바티나(Carbatina)** : 그리스의 카르바티나이와 같이 한 조각의 가죽을 여러 갈래로 잘라 엮어서 발을 감싼다.

로마에는 샌들 모양과 구두 모양을 중심으로 다양한 칼케우스(*Calceus*), 즉 신발에 대한 기록이 남아 있다. 칼케우스는 신분이나 상황에 따라 명칭이 달라졌는데 낮은 계급의 칼케우스는 페로(*Pero*)라고 부르기도 했다. 또한 이전 시대인 고대 그리스의 신발과 로마 시민을 제외한 타 문화권 이민족의 신발까지 다양하게 유행을 타고 발전하였다.

7. **크레피다(Crepida)** : 신발창 양옆을 발등의 혀가죽(덮개)에 꿰어 복사뼈에 감아서 맸다.

8. **크레피스(Krepis)** : 샌들 위의 혀가죽(덮개)이 한 번 접혀서 발등을 두 겹으로 덮는다.

9. **칼리가(Caliga)** : 군용 샌들. 바닥에 단단하게 징이 박혀 있고, 발가락을 제외하고는 기다란 가죽끈으로 엮었다.

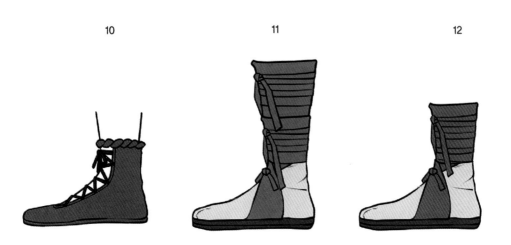

10. **캄파구스(Campagus)** : 상류층의 반장화 형태 샌들로 뒷꿈치는 가죽으로 감싸고 앞부분만 끈으로 되어 있다.

11. **칼케우스 파트리키우스(Calceus Patricius)** : '귀족 신발'을 뜻하며, 넓은 가죽끈을 발등게 교차시키고 발목부터 무릎 아래까지 감싼다.

12. **칼케우스 세나토리우스(Calceus Senatorius)** : '원로원 신발'을 뜻하며, 파트리키우스와 유사하고 검은색이나 붉은 색으로 장식한다.

ANCIENT ROMAN HAIR STYLE
고대 로마 머리 모양

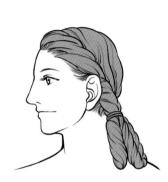
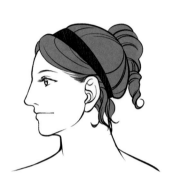

초기 로마 공화정 시대 여자들은 머리카락을 자연스럽게 늘어뜨리거나 간단하게 쪽을 지고 하나로 뭉쳐 묶은 투툴루스(*Tutulus*)나, 남자처럼 짧은 단발머리 등을 하였다.

로마 시민들은 그리스처럼 곱슬거리는 금발을 좋아해서 금실과 꽃, 금가루 등으로 염색을 하거나 칼라미스트룸(*Calamistrum*)이라는 인두를 사용해서 머리카락을 곱슬거리게 만들고 볼륨을 주었다.

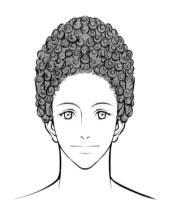
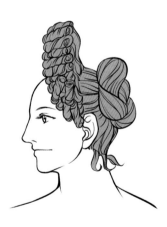
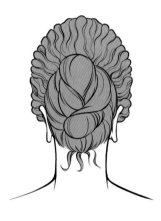

기원전 1세기 후반, 로마에서는 키프로스풍이라 하는 정수리 위에 높게 쌓아 올린 머리가 유행했다. 부분 가발을 와이어 프레임에 덧대어서 얼굴 주변에 동그랗게 면적을 만들고, 뒤쪽은 간단하게 시뇽(*Chignon*)으로 얹은 머리로 다듬는 방식이었다. 당시 왕조의 이름을 따서 플라비아 양식(*Flavian*)이라고도 한다.

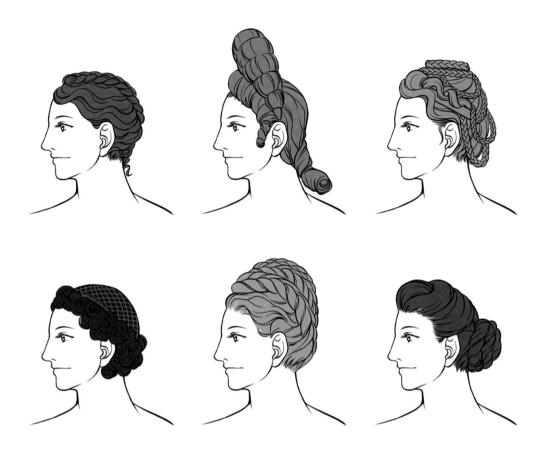

시간이 지나면서 머리 모양은 점차 다양해졌다. 다양하게 땋아서 정수리에 얹은 머리나 뒷통수 중심까지 빗어 얹거나 묶어 올린 머리도 있었다. 머리는 보석이나 리본, 꽃, 베일, 장식망 등으로 화려하게 장식하였다.

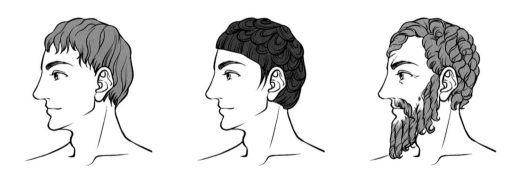

남자들은 로마 왕정 시대까지 긴 머리를 선호하였다가 공화정 시대부터 다시 짧고 단조롭게 자른 머리를 선호하였다. 기원전 1세기 후반에는 여자들처럼 곱슬머리로 다듬고 정교하게 정돈했으며, 100년대 초에는 콧수염과 턱수염도 기르고 풍성해 보이도록 가발을 착용하기도 하였다.

ANCIENT ROMAN ACCESSORIES
고대 로마 장신구

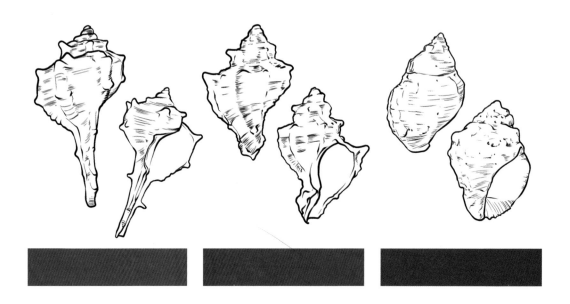

　고대 사람들은 자주색 염료를 '자주색의 땅'인 페니키아에서 얻어 냈다. 페니키아 연안에는 뿔고둥(Murex)의 일종이 살고 있었는데, 이 생물의 분비물에서 염료를 얻었다. 보라색부터 적자색, 진홍색까지 묘사할 수 있는 이 염료는 티리안 퍼플(Tyrian Purple)이라고 불렸다. 매우 희귀하고 고가인 이 색은 로마 시대에 황제를 상징하였다 하여 임페리얼 퍼플(Imperial Purple), 로얄 퍼플(Royal Purple) 등으로 불리기도 한다.

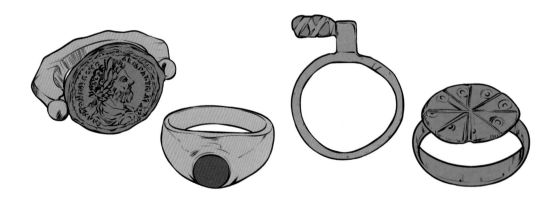

　그리스와 로마 시대에는 장신구 중에서도 반지가 유행하였다.
　신분과 권위를 상징하는 물건으로 서명 대신 인장으로 사용했다. 아우구스투스 이후에는 자신의 초상을 새기는 것이 관습이 되었으며, 그 밖에도 신화적인 대상이나 동물, 각종 문양을 새겼다.

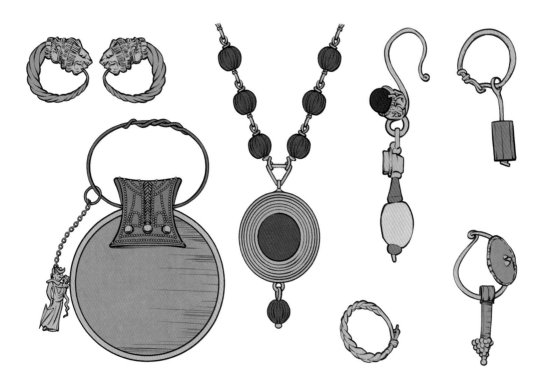

로마 시대의 장신구는 우아하면서도 깔끔한 디자인으로 발전하였다.

이 시기에는 사파이어, 진주, 에메랄드 등 각 정복지에서 수입한 보석들이 옷의 원단과 함께 로마에 유입되었고, 니엘로(*Niello*, 흑색 상감 기법)나 카메오 제작과 같은 보석 세공 기술도 크게 발전하였다.

가장 대표적인 오푸스 인터라실레(*Opus Interrasile*)는 금속 부식 작업으로, 금속판을 끌로 긁어 내어 정교한 문양을 표현하는 투각 세공이다. 이는 중세 초기의 비잔티움 시대까지 크게 유행하였다.

CELTS
켈트족

B.C 100 서북 유럽 전역

| 갈리아, 브리튼, 픽트, 게일 |

켈트족은 그리스와 로마가 중심이 된 남유럽과 대비되는 서유럽과 북유럽 전반에 분포해 있던 켈트어를 쓰는 토착 민족들을 말한다. 로마의 영향권에 들기 전까지 켈트 원주민들은 로마처럼 고유의 문화를 발전시키고 있었다. 이후 로마가 갈리아(옛 프랑스)를 포함한 서유럽 일대를 점령하면서 그레이트브리튼섬(옛 영국의 본토) 북부의 칼레도니아(옛 스코틀랜드 땅) 선주민들만이 끝까지 본연의 정체성을 가지고 켈트 신화와 드루이드교, 켈트 십자가, 기하학적 대칭 무늬, 토크와 문신 풍습 등의 켈트 문명을 이어가게 되었다.

1. 드루이드교 성직자 복원도.

켈트 고유의 자연 종교로, 하얀 망토를 두르는 드루이드(Druid, 철학자), 파란 망토를 두르는 바드(Bard, 음유시인), 초록 망토를 두르는 오바테(Ovate, 의사) 등으로 이루어진다. 삽화는 드루이드로 성스러운 하얀 망토에 떡갈나무의 잎으로 만든 관을 썼으며 양손에는 각각 초승달 모양과 왕홀 모양으로 만들어진 성물을 들고 있다.

2. 브리튼섬 원주민 복원도.

브리튼 원주민들은 큰 키에 창백한 얼굴과 금발을 가졌다. 그들은 남녀 가리지 않고 모두 나체로 다니거나 옷을 입더라도 짧은 바지 하나만 걸쳤다. 보통 짧은 머리를 했으며 남자들은 턱수염은 깎았지만 남자는 콧수염을 기르기도 하였다. 브리튼 원주민들은 토크(Torc) 와 같은 꼬인 형태의 장식품을 몸에 걸쳐 신분을 상징하였다. 브리튼의 원주민들은 온 몸에 푸른색 문신을 하였기 때문에 로마에서는 그들을 '몸에 그림을 그리는 사람'이라는 뜻의 브리타니아(Britania) 혹은 픽트(Pict) 등으로 불렀다.

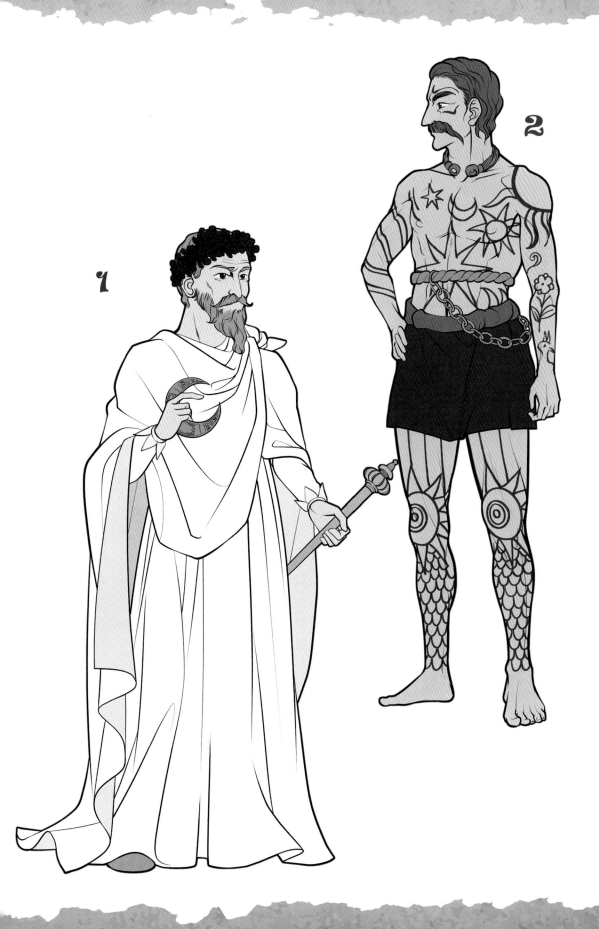

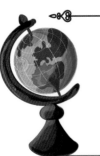

TEUTONES
튜턴족

B.C 100 서북 유럽 전역

| 독일의 시조 |

튜턴족은 켈트족과 게르만족 중 어느 분파인지 명확한 기록이 전해지지 않으나 기원전 100년 대부터 지금의 덴마크 지역인 윌란반도에서 남하하여 로만–갈리아로 흘러 들어간 것으로 보인다. 튜턴족은 제국과의 충돌 이후에 흩어졌고 일부가 갈리아 북부(현재 독일의 베저강 근처)에 정착하였다. 게르만(German)과 마찬가지로 튜턴(Teuton) 또한 독일의 국명의 유래가 되었다.

1. 아르미니우스. 게르마니아의 해방자. 요하네스 기어츠 회화 참고.

넓은 천을 망토처럼 두르고 매우 정교한 청동 브로치를 이용해 어깨에 여몄다. 본래 가슴팍을 노출하던 차림새였지만, 이후 로마와 교류를 통해 튜닉 등을 받아들였다. 반바지와 긴바지 모두 기록이 남아 있으나 구체적인 재료나 형태는 로마에 알려지지 않았다. 켈트나 튜턴과 같은 이민족이 먼저 입기 시작한 바지는 1세기경 로마까지 확산되었다. 로마의 카르바티나와 유사한 샌들은 가죽끈으로 묶어서 신었다. 튜턴 사람들의 머리와 수염은 대게 곱슬이었고 붉은 기가 돌았다.

2. 투스넬다. 아르미니우스의 아내. 요하네스 기어츠 회화 참고.

튜턴족 여성은 보통 머리카락을 길게 늘어뜨린 모습으로 표현하나 실제로 머리를 풀어 헤치는 관습이 있었는지에 관한 자료는 확인하기 힘들다. 반소매 튜닉 위에 부드러운 리넨 민소매 상의를 어깨에서 브로치로 여미고, 가슴 아래와 골반에는 주머니와 같은 일상 도구들이 매달린 사슬 허리띠(Chatelaine)을 둘렀다. 화려하고 아름다운 금속 장신구는 튜턴 의상의 특징이다.

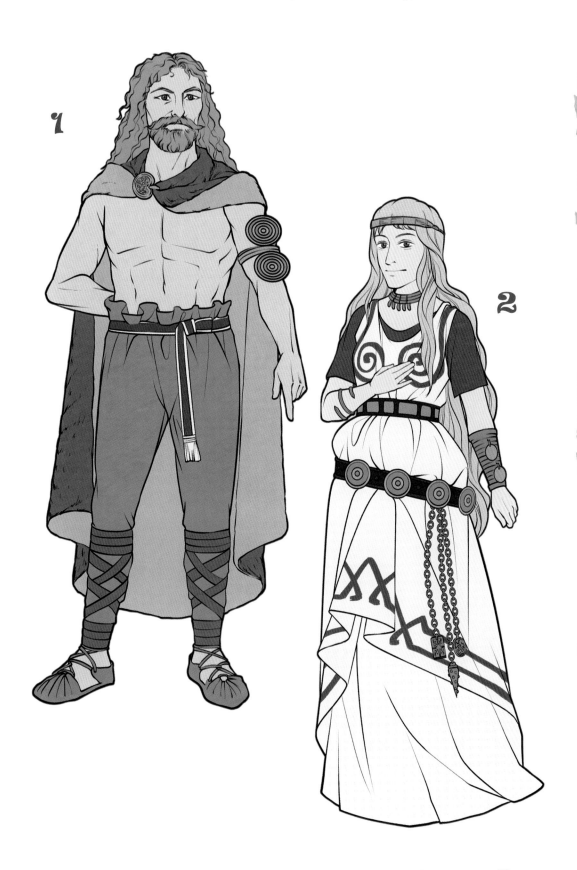

ROMANISATION
로마화(化)

B.C 100 서유럽 전역

| 대립과 융화 |

　기원전 1세기부터 전개된 갈리아 전쟁을 비롯한 로마의 영토 확장으로 인하여 남유럽과 서유럽 일대는 약 600년 동안 로마의 문화권에 들어가게 되었다. 로마는 토착 문명을 탄압하지는 않았으나 로마 시민들의 이동과 함께 물질적, 정신적 문화는 천천히 유럽 전역에 전파되었다.

　로마의 패션은 서유럽 일대에 퍼졌고 역으로 바지를 입는 풍속 같은 이민족의 의상을 로마 시민들이 받아들이기도 하였다. 이렇게 켈트 민족들 고유의 옷에 남부 로마에서 들어온 복식 문화가 뒤섞이며 서유럽에는 갈로-로만(Gallo-Roman), 로만-브리튼(Roman-Briton) 등의 혼합 양식이 발전하게 되었다.

1. 부디카 여왕. 브리튼 섬을 침공한 로마에 항거하였던 영웅.

　켈트족이 입었던 튜닉은 길이는 다양하더라도 로마의 것보다 좀더 투박하고 조잡한 재질이었을 것이다. 채색화에서는 스코틀랜드를 비롯한 켈트족 전통의 알록달록한 바둑무늬 패턴(*Breacan=Tartan*)이 발견된다. 브리튼의 망토인 브랏(*Brat*)은 현대어로 누더기를 뜻하며, 지위가 높을수록 길이가 길었다. 삽화상에는 망토나 겉옷을 치마처럼 허리에 둘러 묶는 에라사이드(*Earasaid*)를 표현하였다.

2. 암비오릭스. 갈리아 북부를 침공한 로마에 항거하였던 영웅.

　긴 곱슬머리에 날개 모양 투구를 쓰고 있다. 로마의 사굼에 해당하는 거친 망토를 갈리아 지방에서는 쎄(*Saie*)라고 불렀는데, 암비오릭스의 망토는 털가죽으로 표현되어 있다. 쎄는 순모로 만들 경우 파랑이나 빨강 등 선명한 색상으로 염색하기도 하였다. 이민족의 바지 종류는 여러 가지가 있으며 신발은 암비오릭스의 경우 갈로쉬(*Galoche*), 즉 갈리아의 신발이라 불리는 장화 모양의 신발을 신었다.

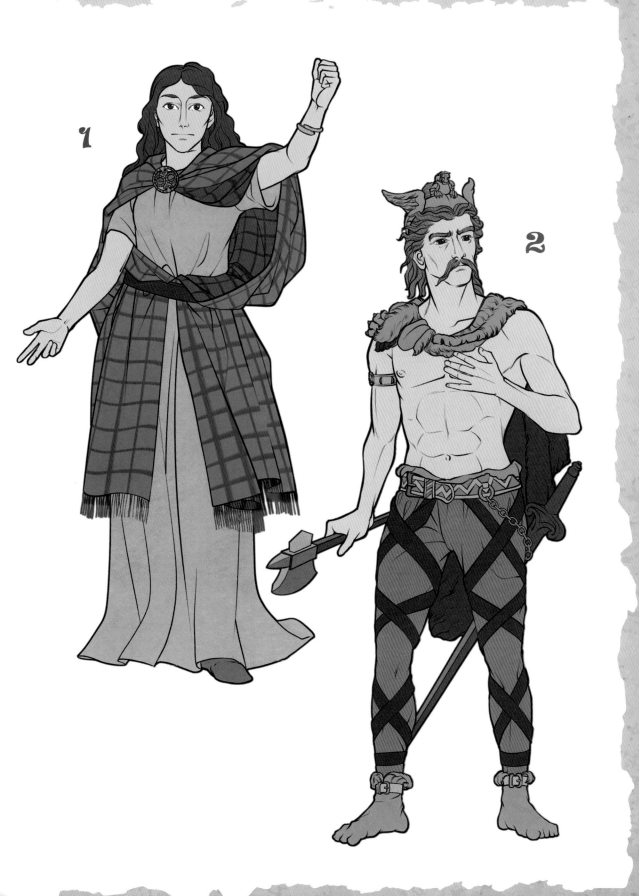

GERMANS
게르만족

B.C 100~A.D 500 유럽 전역

| 고트, 반달, 앵글로-색슨, 프랑크 |

스칸디나비아반도에서 생활하던 게르만족은 발트해를 남하하면서 유럽 일대에 퍼져 나갔다. 이들은 켈트족을 몰아내거나 로마와 전투를 벌이는 등 크고 작은 대립이나 교류를 이어 가다가 조금씩 정착하고 원주민과 동화하였다. 고딕(Gothic), 프랭크(Frank), 반달리즘(Vandalism)과 같은 표현을 통해 이들이 로마 시민들의 시선에서는 거칠고 투박하며 자유로운 문화를 가지고 있었음을 알 수 있다.

게르만족의 복식은 500년이 넘는 긴 기간 동안 로마 문화와 부딪치면서 바지 등 간편한 옷가지에 우아한 튜닉과 망토 문화가 결합되었다가 그 이후 기독교 개종 이전과 이후로 한 단계씩 복식 변화가 나타나게 되면서 중세 초기 복식을 형성하는 토대가 되었다.

1. 프랑크족 전사 복원도.

정수리에서 머리카락을 양갈래로 묶고 귀밑머리를 늘어뜨리며, 뒷통수 가장자리를 면도한 특이한 머리 모양을 하고 있다. 턱수염은 기르지 않고 콧수염만 길게 기른 모습이다. 하체를 가리는 바지는 밝은 줄무늬 소재로 되어 있는데, 당시에는 이것이 상당히 높은 수준의 염색 기술이었을 것이다.

짐승의 가죽을 소매 없는 망토처럼 몸에 둘러싼 모습도 많이 표현된다. 맨다리에 끈을 교차시켜 엮는 크로스 가터링(Cross-Gartering)은 당시 이민족들 사이에서 두루 보이는 형식이다. 칼은 가슴에 끈을 매달아 왼쪽으로 찼다. 이외에도 금속 재질의 장신구들은 정형화된 동물 모양으로 조각되어 있었을 것이다.

2. 커클레섬 박물관의 색슨족 공주상.

길고 소매가 좁은 튜닉과 짧고 헐렁한 튜닉을 겹쳐 입었다. 아래로 길게 트인 네크라인은 앵글로-색슨 족의 의상에서 흔히 발견되는 형태이다. 옷깃과 소매, 아랫단에 장식선을 둘렀는데, 삽화상에는 앵글로-색슨족 특유의 옆트임을 추가하였다. 리넨 스카프로 얼굴 주변을 감아 머리카락을 가렸으며 팔라처럼 어깨를 감싸는 형태도 있다. 남쪽 게르만 여성은 속튜닉 대신 발목까지 오는 긴 치마인 페이(Pais)를 입었을지도 모른다.

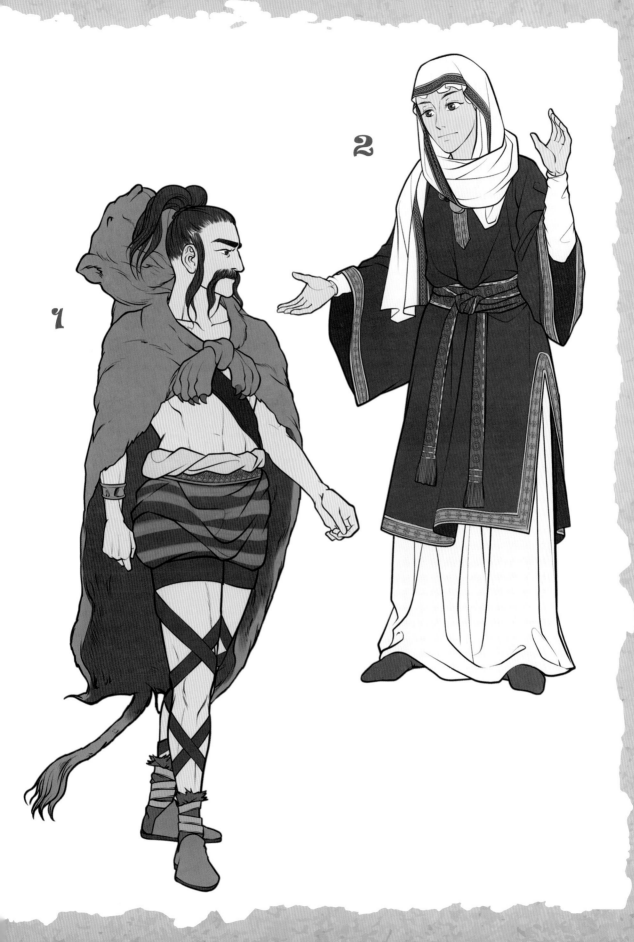

CHRISTIAN
그리스도교

200~500 유럽 전역

| 기독교의 유럽 전파 |

로마 제국이 혼란기에 접어들면서 민중의 종교적인 갈망이 커져 갔고 기독교 세력 또한 크게 팽창하였다. 313년, 콘스탄티누스 대제는 밀라노 칙령을 반포하여 기독교를 공인하였고 381년에는 테오도시우스 대제가 기독교를 로마의 국교로 선포하였다. 200년대부터 500년대 가량 발전한 초기 기독교 예술 작품에는 기독교 신도들의 복식이 잘 나타나 있다.

1. 순례하는 수도자 의상 복원도.

은둔 생활을 하던 수도자들은 기독교가 공인된 이후 여럿이 모여 체계적인 수도원 제도를 갖추거나 성지 순례를 떠나는 문화가 발전하였다. 수도자들은 속세의 욕심을 버린다는 의미에서 머리카락을 외곽만 남기고 정수리를 삭발하였으며, 턱도 깔끔하게 면도하였다. 차림새는 매우 검소하였다. 순례를 떠날 때는 비바람을 견딜 수 있을 만큼 질기지만 올이 거친 스클라베인(Sclavein)이라는 투니카를 입고 튼튼한 가죽 신발과 가방, 지팡이, 모자 등을 갖추었다.

2. 성 프리스킬라 카타콤(지하 무덤)의 베일 쓴 여인상.

208년부터 그리스도교의 여성은 예배 때 베일을 쓰는 것이 정해져 있었다. 삽화상의 여인은 베일로 머리 전체를 감싸지 않고 양옆으로 늘어뜨려서 묶은 머리카락이 뒤쪽에서 드러나는 형상을 하고 있다. 속튜닉 위에 펑퍼짐한 달마티카를 걸쳐 입었는데 몸매를 완전히 가리는 펑퍼짐하고 네모난 형태이다. 어깨 아래로 내려오는 세로선 클라비는 단순하고 기하학적인 무늬가 그려져 있다. 여인상은 맨발로 서 있지만 기독교 신자들의 신발은 일반 로마 시민들과 크게 다르지 않았을 것이다.

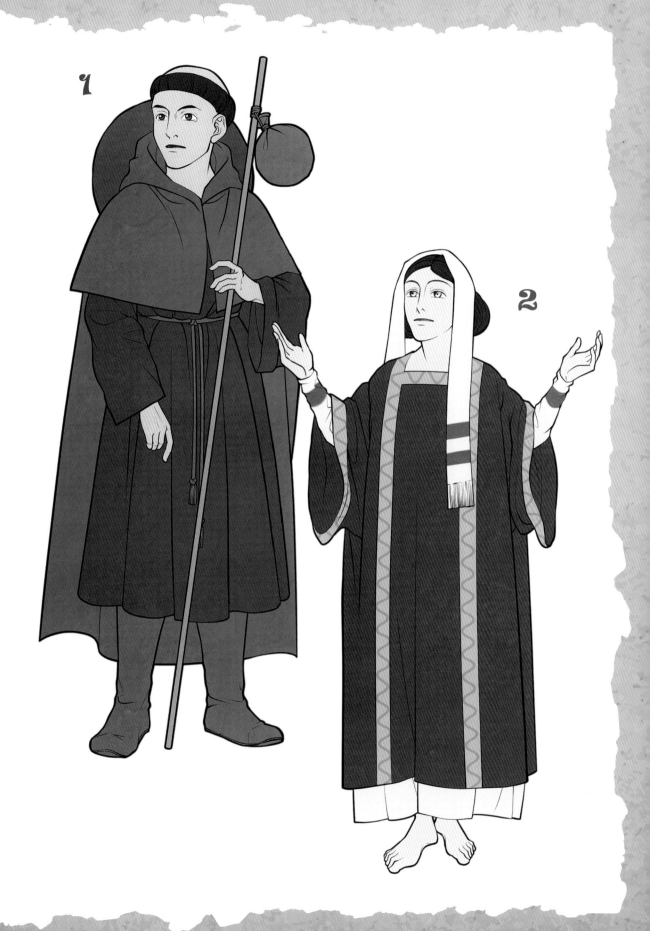

3 비잔티움
- 황금기와 암흑기
300~900

330년 로마 제국은 콘스탄티누스 대제에 의해 비잔티움(현재의 이스탄불)로 천도하였고, 비잔티움은 그의 이름을 따 콘스탄티노폴리스(콘스탄티노플)이라고 불리게 되었다. 395년, 로마 제국은 동부와 서부로 분할되었다. 이후 476년에 로마의 서부가 멸망하면서 사람들은 중세의 로마 제국을 멸망한 서로마 지역과 대응하여 통칭 '동로마' 또는 '비잔티움 제국'이라 부르게 되었다.

서로마의 멸망 이후에도 공식적인 로마식 복장은 여전히 유럽 전역에 뿌리 깊게 유지되었다. 비잔티움의 복식은 시간이 지날수록 점차 화려해졌으며, 또한 유럽과 아시아를 연결하는 동서양 문명의 중심지로서 유럽의 패션과 문화를 주도하며 최고의 황금기를 보냈다. 때문에 중세 초기 예술 양식을 통칭 비잔티움 양식이라고 한다.

반면, 서로마의 멸망 후 비잔티움을 제외한 유럽 전역은 강력한 정치력이나 군사력을 가지지 못하고 혼란기에 들어섰다. 이민족의 침범이 거세지고, 크고 작은 왕국들이 통일과 분열을 반복하면서 각종 문화가 뒤섞여 중세 유럽 문화를 형성하였다. 이러한 와중에 복식 문화는 발전을 이루지 못하고 수백 년 동안 정체되었다. 왕족과 같은 상류층이나마 비잔티움의 유행을 받아들였는데 이마저도 비잔티움 본토에 비교하면 다소 뒤떨어진 형태였다.

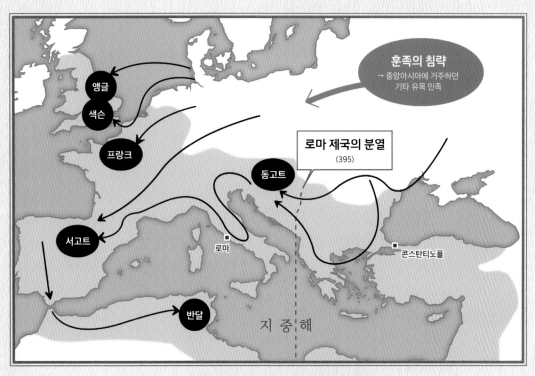

동서 로마 분열과 게르만족 대이동

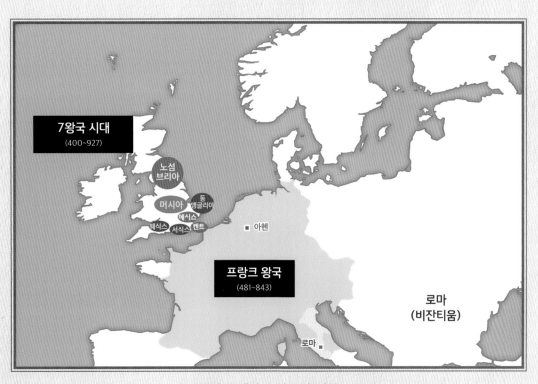

초기 중세의 프랑스와 영국

BYZANTIUM EMPIRE
비잔티움 제국

300~900 그리스-터키

| 중세의 로마 |

비잔티움 제국은 유럽과 아시아를 잇는 교역을 발달시키는 한편, 중국과 인도에서 수입하기만 하던 비단을 직접 제작하는 양잠술을 도입하면서 막대한 부를 축적하였다. 비잔티움 패션은 고대 로마 예복을 토대로 삼으면서 동양의 복식을 받아들였고, 한 단계 나아가 모슬린, 다마스크, 벨벳 등 호화로운 옷감을 정교하게 재단하여 몸에 꼭 맞는 패션 양식을 발전시켰다. 옷의 형태는 단순하지만 다채로운 색상과 자수, 베일, 터번, 보석, 특히 진주로 장식하여 부드럽고 고급스러운 느낌을 주는 동시에 기독교 신앙을 바탕으로 한 엄숙하고 화려한 느낌을 주었다.

1. 벨리사리우스. 유스티니아누스 대제의 장군.

황제의 복식과 구조는 크게 다르지 않지만 하얀색 팔루다멘툼에는 밋밋한 검정색 타블리온이 붙어 있다. 당시 궁중의 고위 관료들은 흰색을 많이 착용하였다. 튜니카 또한 밝은 색깔이며 어깨나 소매 등은 자수 장식으로 꾸며져 있다. 신발은 로마식 샌들 캄파기아(*Kampagia*)로, 신발끈 아래에는 비잔티움식 쇼스(p186 참고)인 페리스켈리데스(*Periskelides*)의 색이 그대로 드러난다.

2. 안토니나. 벨리사리우스의 아내이자 테오도라 황후의 여관장.

터번으로 머리를 감싸는 모양은 서아시아에서 유럽으로 들어온 유행이다. 황후를 제외한 여자들은 팔루다멘툼 대신 반원형의 비잔티움 망토인 만티온(*Mantion*)으로 어깨를 가렸다. 코트 형태의 튜니카에는 소매가 달려 있고 자수 장식으로 인해 고대에 비해 훨씬 화려하고 정교하다. 장신구 또한 고대풍에서 중세풍으로 바뀌어 갔다. 초기 비잔티움에서는 여성용 붉은 신발이 유행하였다.

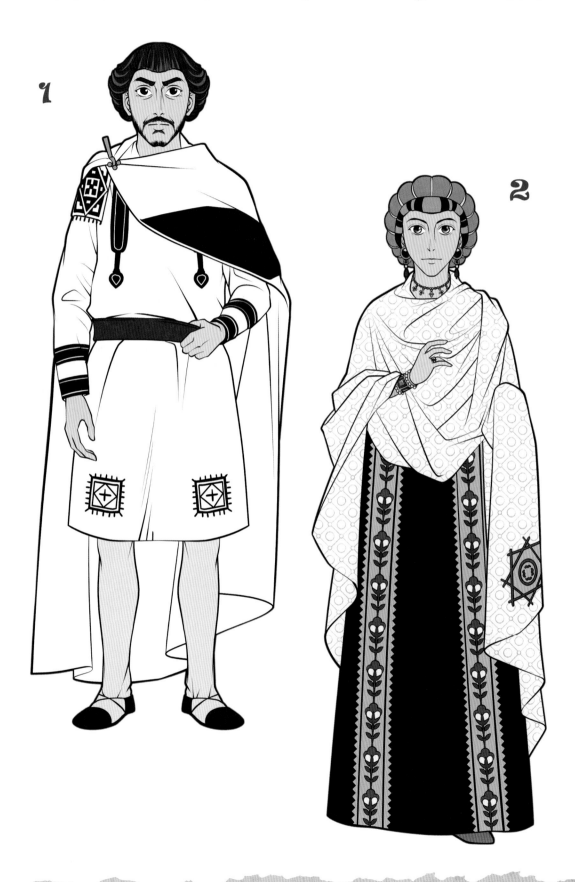

PALUDAMENTUM
팔루다멘툼

고대 로마 후기에 발전한 망토(클라무스, *Khlamus*)인 팔루다멘툼은 비잔티움 상류층의 대표적인 의복으로 자리 잡았다. 사다리꼴 또는 반원형의 천으로 만들어지는데 왼쪽 어깨는 완전히 감싸며 오른쪽 어깨에서 브로치로 고정하여 오른손을 자유롭게 하는 것은 로마의 형식과 같았다. 무릎 정도 길이였던 로마의 팔루다멘툼은 비잔티움 시대에 이르러서는 발목까지 길게 내려오게 되었다. 재료는 화려한 비단으로 바뀌었고 형태도 정교해졌다.

상류층은 가슴에 십자가나 비둘기 등 종교적인 그림을 그려 넣은 타블리온(*Tablion*, 또는 타블리아 *Tavlia*)이라는 사각형 장식천을 부착하거나 가장자리에 자수나 보석으로 선을 둘러 고귀한 신분을 나타내었다. 또한 천 전체에 원형 무늬를 배열하기도 하였다. 팔루다멘툼은 주로 헐렁한 발목 길이의 튜닉이나 달마티카 위에 걸쳤는데, 황제와 황후는 이전처럼 가장 고귀한 색인 자주색을 사용하였고 고위 관료들은 자주색을 제외한 다른 색으로 사용했다. 팔루다멘툼은 이후 토가에 이어 권력과 권위를 상징하는 정복이 되었다.

1. 유스티니아누스 대제.

동양 패션의 영향으로 중세 시대에는 유럽 또한 왕관을 쓰는 문화가 시작되었다. 비잔티움의 왕관은 선명한 색의 보석과 진주로 매우 화려하게 장식하였다. 커다란 팔루다멘툼을 오른쪽에서 브로치로 고정하였으며, 겉에는 사각형 타블리온 장식을 수놓았다. 튜닉형 원피스를 입고 그 아래 페리스켈리데스를 신었다. 유스티니아누스 대제는 초상화에서 디스코스(정교회에서 빵을 담는 납작한 그릇)를 들고 있다.

2. 테오도라 황후. 유스티니아누스 대제의 아내.

얼굴 주변에 커다란 터번을 둘러 머리카락을 감싸고 그 위에 보석 왕관을 썼다. 좌우로 늘어뜨리는 진주 드림인 프라이펜둘라(*Praipendula*)는 비잔티움 왕관의 큰 특징 중 하나이다. 테오도라의 팔루다멘툼 아랫단에는 세 명의 동방 박사의 모습이 수놓아져 있으며 금빛으로 장식한 둥근 옷깃인 수페르유메랄(*Superhumeral*)이 둘러져 있다. 페르시아식 부푼 소매가 달린 긴 드레스를 입은 테오도라는 손에 성배를 들고 있다.

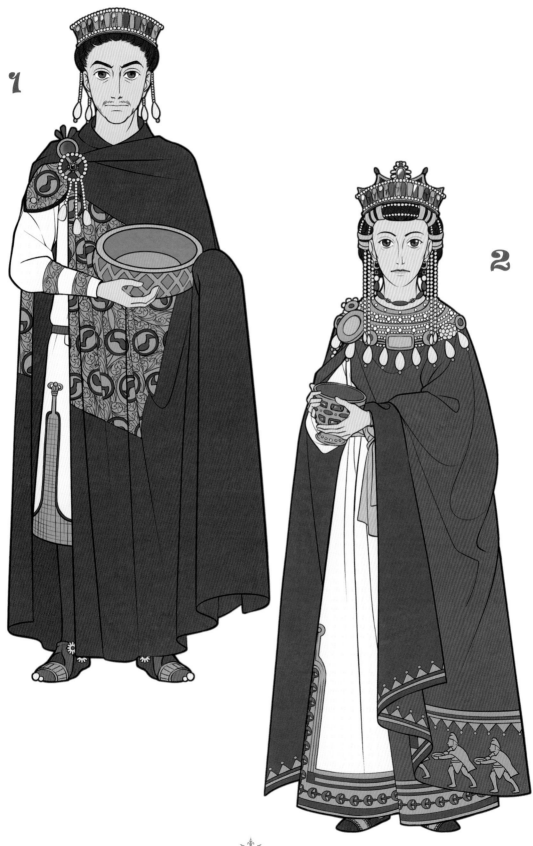

DALMATICA
달마티카

❖ **달마티카 = 델마티키온(Delmatikion)**

 1세기경 달마티아 지방에서 기독교인들이 착용하였던 소매 달린 튜닉의 일종이다. 기독교가 로마의 국교가 된 후, 500년대에는 모든 사람들이 달마티카를 두루 착용하게 되었다. 소매가 완전히 분리된 T자형 튜닉인 달마티카는 펼치면 십자가 모양을 띠고 있으며 주름이 적고 펑퍼짐해서 정숙하고 품위가 느껴진다.

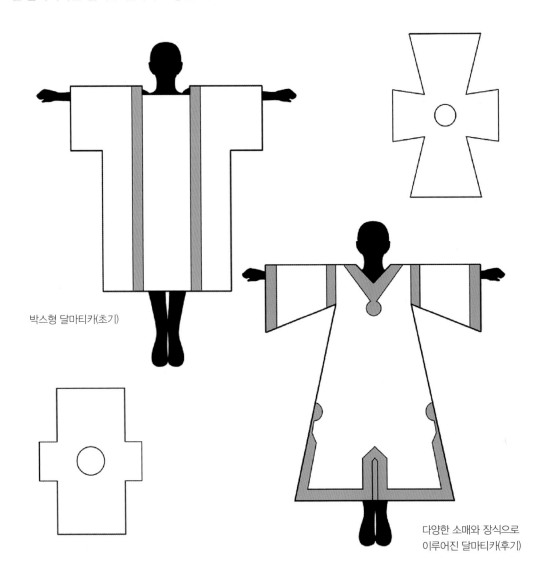

박스형 달마티카(초기)

다양한 소매와 장식으로
이루어진 달마티카(후기)

클라비스(Clavis 또는 클라부스 Clavus, 클라비 Clavi)는 세로선 장식이고 세그멘테(Segmentae)는 원형이나 사각형 등으로 만든 자수 장식을 뜻한다. 고대 로마 시대부터 튜닉을 꾸미던 클라비스와 세그멘테는 비잔티움 시대에 들어서 장식적으로 크게 발전하여, 튜닉이나 달마티카의 어깨부터 밑단까지 화려하게 꾸미게 되었다.

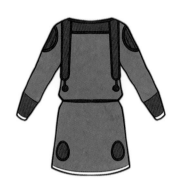
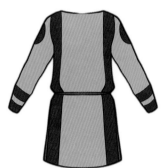
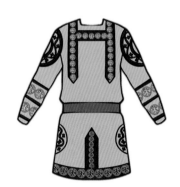

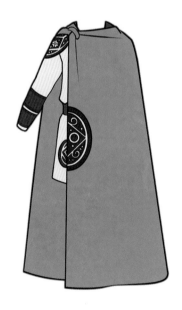
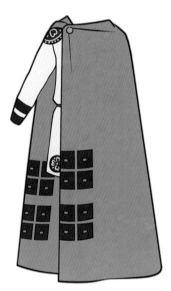
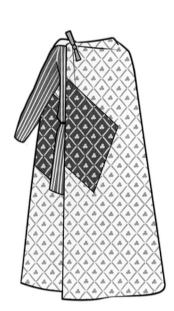

비잔티움 시대에 접어들면서 성별에 따른 옷차림 구분이 점차 뚜렷해졌다. 스타킹 형태의 바지 문화가 들어오면서 점차 바지를 입는 것이 필수가 되었고, 전체적으로 몸을 감싸는 엄숙한 기독교 양식이 발전하였다. 고대의 토가가 사라지면서 중세에는 튜니카가 겉옷이 되었지만 그 위에 달마티카나 망토(멘툼)을 겹쳐 입기도 하였다.

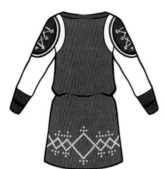

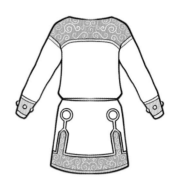

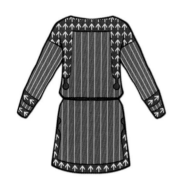

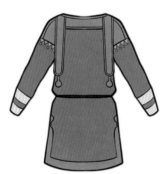

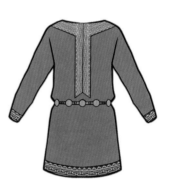

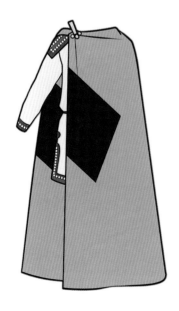

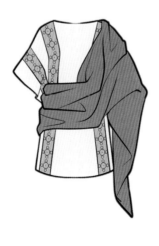

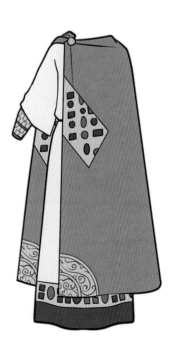

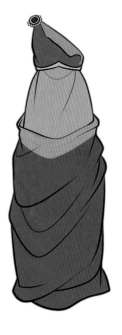
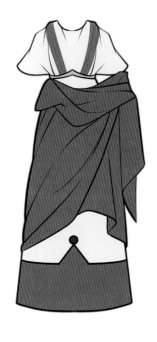
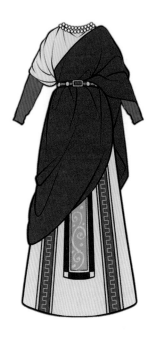

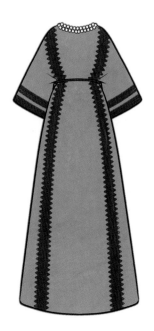
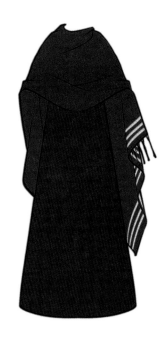
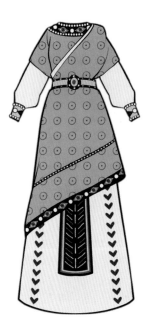

비잔티움의 황후는 황제와 유사한 차림새를 하였지만, 일반 여성의 경우 남성 복식과 뚜렷하게 구분되었다. 밝고 선명한 색상을 주로 사용하였으며 덩굴, 꽃, 십자가 등의 문양을 반복하여 장식했다. 고대 로마보다 더 몸을 감싸는 형태의 옷이었다.

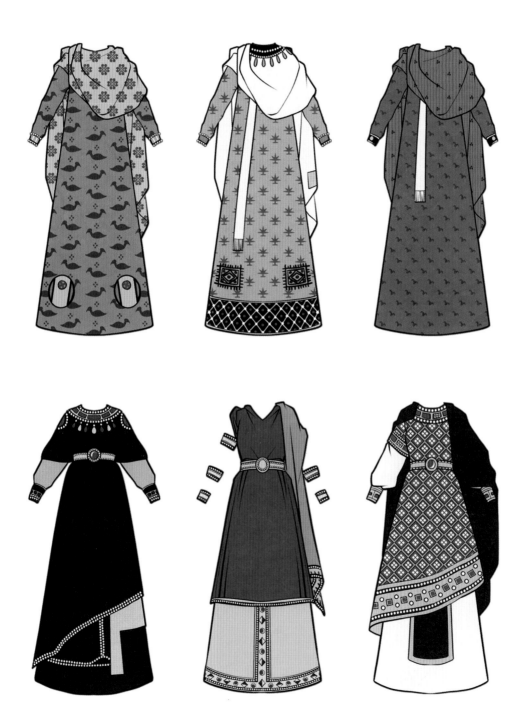

BYZANTIUM HAIR STYLE
비잔티움 머리 모양

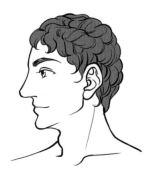 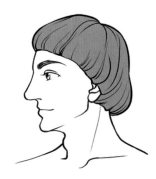 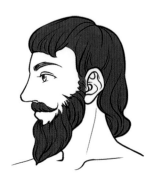

초기 비잔티움의 머리 모양은 고대 로마의 양식이 여전히 이어져 자연스러운 곱슬머리를 중시하였고, 남자들은 수염과 머리카락을 짧게 다듬었다. 500년대부터는 목덜미를 덮을 정도로 기르거나 이마에 앞머리를 늘어뜨렸고, 이렇게 만들어진 '푸딩 그릇' 머리는 중세를 대표하는 남자 머리 모양이 되었다. 권위를 나타내기 위해 머리와 수염을 기르기도 하였는데 이는 아시아의 영향을 받은 결과이다.

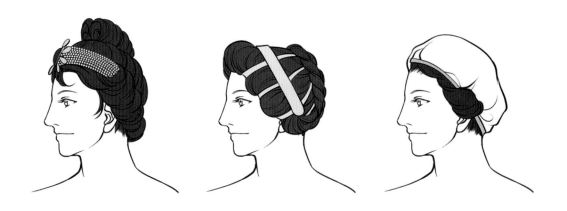

여자들은 미혼인 경우에는 묶지 않고 길게 늘어뜨렸다. 일반적으로는 머리카락을 길게 길러서 땋아 올리거나 뒤쪽을 시뇽 스타일로 묶은 뒤 터번이나 진주 망사, 베일 등을 이용해 감싸고 금색 밴드, 보석 왕관 등으로 독특하게 치장하였다. 혹은 로마부터 계속 유행한 흰색이나 보라색 베일을 늘어뜨리는 스타일도 하였다.

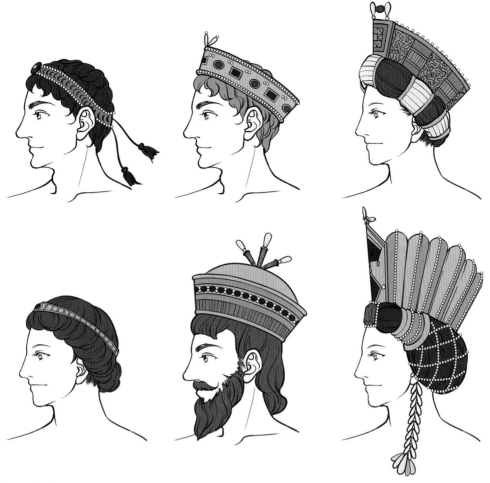

아시아와의 교류 중에 들어온 왕관 문화는 비잔티움의 화려한 의상과 조화를 이루었다. 황제와 황후를 비롯한 상류층은 계급을 상징하는 다양한 관을 착용하였다.

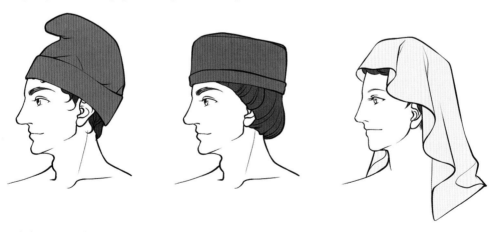

그 외에도 고대 시대부터 그리스-로마에서 이어진 프리기아 모자와 필로스, 베일 등이 계속 사용되었다. 특히 필로스는 동글납작한 원통형의 필로스 판노니쿠스(*Pileus Pannonicus*)라는 형태로 발전하여 크게 유행하기도 하였다.

BYZANTIUM ACCESSORIES
비잔티움 장신구

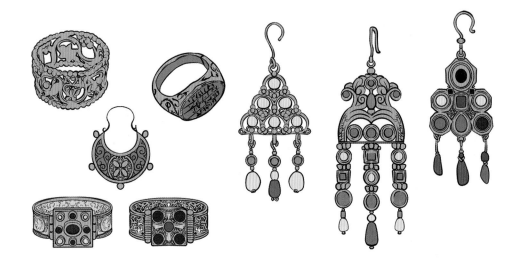

금속과 유리 등을 다듬는 기술이 발달하고 동양에서 진귀한 보석들이 들어오면서 비잔티움 시대에는 고대와 비교하여 더욱 화려한 보석 장식이 사용되었다. 이는 비잔티움이 뛰어난 금속 공예 기술을 발전시킬 수 있도록 자극하는 촉진제가 되었다. 가장 인기가 있었던 것은 진주 장식이었다.

망토를 고정하는 브로치인 피불라도 계속 사용되었는데, 회화상에서 가장 많이 발견되는 피불라는 길쭉한 석궁 형태를 띄고 있다. 그 외에도 비둘기나 십자가 등 종교적인 상징을 가진 형태도 애용하기도 하였다.

단조로운 목선을 장식해 주는 목걸이는 이집트의 목걸이처럼 넓적하고 넓은 형태부터 얇고 가느다란 형태까지 다양하였다. 군인들의 경우 직급을 표시하는 목걸이를 헐렁하게 걸치기도 하였다.

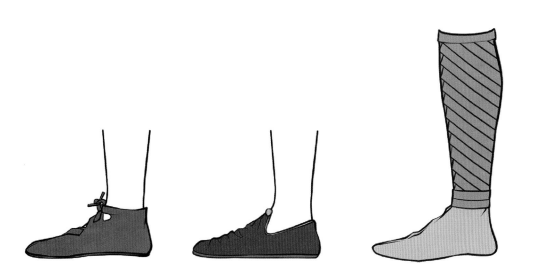

신발은 크게 샌들형과 단화형, 부츠형이 있다. 고대 샌들과 비교해서 중세 샌들은 좀더 발을 감싸는 모양으로 바뀌었으며 샌들은 점차 사용 빈도가 줄어들었다. 부드럽고 알록달록한 천이나 가죽으로 발 전체를 감싸는 단화도 있으며, 무릎까지 올라오는 부츠는 시간이 지나면서 앞코가 뾰족해졌다.

FRANK
프랑크

481~751 프랑스

| 야만과 독립 |

서로마 제국이 멸망한 이후부터 1000년경까지 유럽 서부는 역사 기록이 얼마 없으며, 문화가 혼란스러운 암흑기가 이어졌다. 영국 브리튼섬에는 칠왕국이 세워졌고 유럽 대륙 남부에는 각각 동고트 왕국과 서고트 왕국이 들어섰고, 갈리아에서는 프랑크족의 족장인 클로비스 1세가 로마 세력을 몰아내면서 프랑스의 첫 왕조인 메로빙거(메로베우스)가 시작되었다. 중세 초기에는 여전히 지역마다 게르만족을 비롯한 이민족 특유의 복식이 더 강하게 남아 있었으며 여기에 로마 문화권으로 동화된 흔적이 부분적으로 보이는 정도였다. 부장품 중에는 동방과 같은 앞여밈 옷인 카프탄(Kaftan)이 나타나기도 한다.

1. 클로비스 1세. 프랑크의 족장이자 프랑크 왕국의 시조.

프랑크족 남자의 상징인 긴 머리는 양옆으로 땋아 내려 끝을 말아서 고정하였고, 그 위에 금색의 띠를 둘렀다. 보통은 콧수염만 기르고 턱수염은 깔끔하게 면도하였다. 아주 단순한 팔루다멘툼을 착용하였는데, 이와는 달리 브로치에서는 스키타이에서 게르만으로 이어진 것으로 짐작되는 정교한 금속 세공 기술을 엿볼 수 있다. 신발부터 무릎까지 십자형 대님을 묶는 등 이민족의 풍습이 여전히 남아 있다.

2. 성녀 클로틸드. 클로비스 1세의 왕비. 장 레옹 후엔스 회화 속.

208년부터 그리스도교의 여성은 예배 때 베일을 쓰는 것이 정해져 있었다. 클로비스 1세와 마찬가지로 머리를 양갈래로 길게 늘어뜨렸는데 이는 로마의 방식이 아닌 이민족인 프랑크인들의 고유 문화이다. 튜니카나 팔라 등과 비슷한 옷차림은 로마의 옷차림과 비교했을 때 소박한 느낌을 준다.

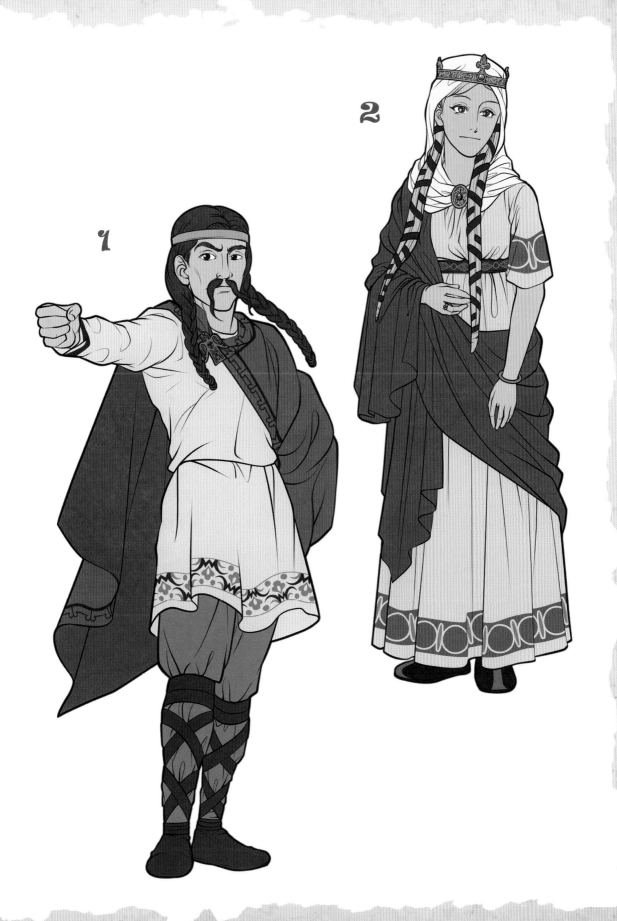

FRANK
프랑크

751~987 프랑스-독일-이탈리아

| 서유럽의 발전 |

중세 유럽은 지중해에서 점차 내륙을 중심으로 문명이 발전해 나가기 시작하였다. 서기 800년 카롤링거(카롤루스) 왕조의 샤를마뉴(카롤루스 대제)가 교황에게서 서로마 황제의 칭호를 받는 등 각 지방에서는 국가의 기반이 조금씩 다져졌으며 기독교 중심의 봉건적 사회가 정착되었다. 중세 초기 복식에 관한 정확한 자료는 전해지지 않으나 당시 문명화된 유럽 국가의 왕실 및 상류층은 상대적으로 부유하고 안정적이었던 비잔티움 패션을 따라하였고, 이는 프랑스를 비롯한 중세 서유럽의 복식 문화 발전에 큰 영향을 미쳤다.

1. 대머리 왕 샤를 2세. 샤를마뉴의 손자이자 프랑스 왕국의 시조.

이민족이 주로 사용해 오던 가죽옷의 비중이 점차 줄어들면서 대신 비잔티움과 같은 화려한 면직물을 애용하였다. 예복의 개념이 발전하면서 튜닉 길이가 이전보다 길어지기도 하였으나, 아직 이민족의 바지나 각반 문화가 남아 있다. 왕관의 형태는 비잔티움과 비교해서 아직 서투른 편이지만 이 시기부터 서유럽에서 아치형 장식이 달린 닫힌 왕관 형태가 발전하였던 것으로 보인다.

2. 오를레앙의 에르망트뤼드. 샤를 2세의 왕비.

두 겹으로 겹쳐 입은 튜닉은 비잔티움의 것과 유사하다. 몸을 감싸는 튜닉과 함께 망토나 베일 등은 초기 중세에서 중기 중세(로마네스크)로 넘어가는 과도기적인 특징을 드러낸다. 샤를마뉴 시대 이후에 드레스는 한층 무거워지며, 밝은 색상 염색 기술과 함께 줄무늬나 원형무늬 등 단순한 문양이 발전하게 된다.

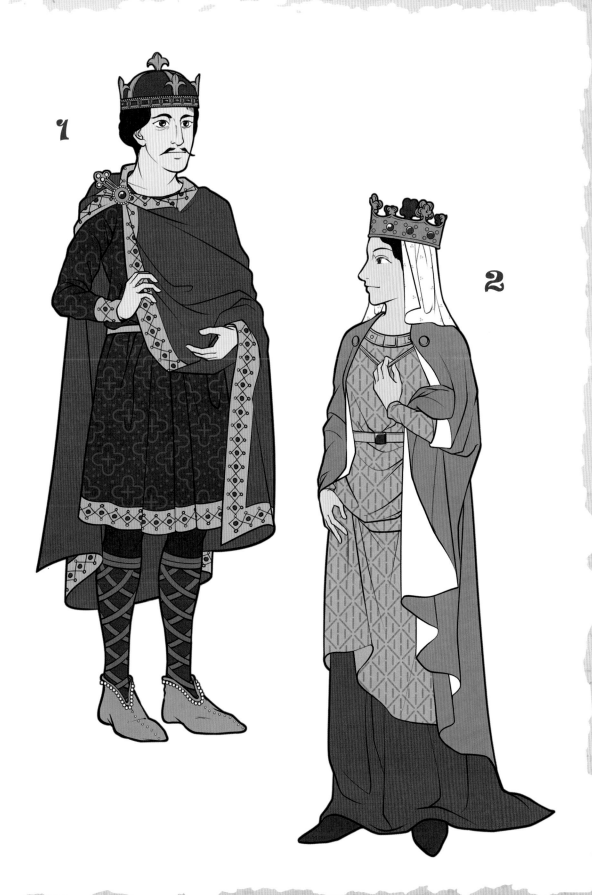

NORD
노르드인

700~1200 덴마크-스웨덴-노르웨이

| 바이킹의 시대 |

스칸디나비아반도를 포함한 북쪽 지역에 넓게 흩어져 살고 있던 게르만 일파의 노르드(북부) 사람들 중 일부 부족은 서기 700년경부터 본격적으로 남하를 시작하였다. 남하한 노르드인은 유럽 각지에서 약탈을 하거나 한곳에 정착을 하면서 토착 민족들과 융합하여 노르만, 루스 등으로 불리기도 하였다. 중세 초·중기까지 노르드인은 따뜻하고 방수가 잘 되는 털이나 가죽으로 전통 의상을 만들어 생활하였으며, 귀금속을 신성시하고 호박과 같은 보석을 장신구인 동시에 재산으로 여겨 몸에 항상 지니고 다녔다. 이후 유럽 대륙의 복식 문화를 받아들인 북유럽은 주변국과 비슷한 의복 양식을 공유하게 되었다.

1. 노르드인 여성 복식 복원도.

발목까지 오는 긴 길이의 리넨 튜닉 위에 어깨끈이 달린 모직물 덧치마인 행어록(*Hängerock*)을 겹쳐 입었다. 어깨끈은 청동으로 만든 커다란 거북 브로치(*Tortoise Brooches*) 두 개에 구슬 장식을 엮은 끈을 매달아 장식하였고, 그 외에 열쇠나 각종 패물 등을 달아 꾸미기도 하였다. 외출 시에는 발목까지 오는 양모 외투나 망토, 숄, 머리 두건, 모자 등을 걸쳤다.

2. 노르드인 남성 복식 복원도.

상의로는 무릎 정도 길이의 튜닉을 겹쳐 입는다. 바지는 방한용으로 입었으며 일찍부터 다양하게 발전하였다. 긴 천이나 가죽을 무릎 아래에 감아서 발토시를 만들기도 하였다.

여성 복식과 마찬가지로 허리띠에는 각종 일상용품을 매달았다. 머리카락과 수염을 기르기도 하였지만 짧게 다듬는 것을 선호하여 뒷통수 전체를 삭발하거나 수염을 면도하여 다듬기도 하였다.

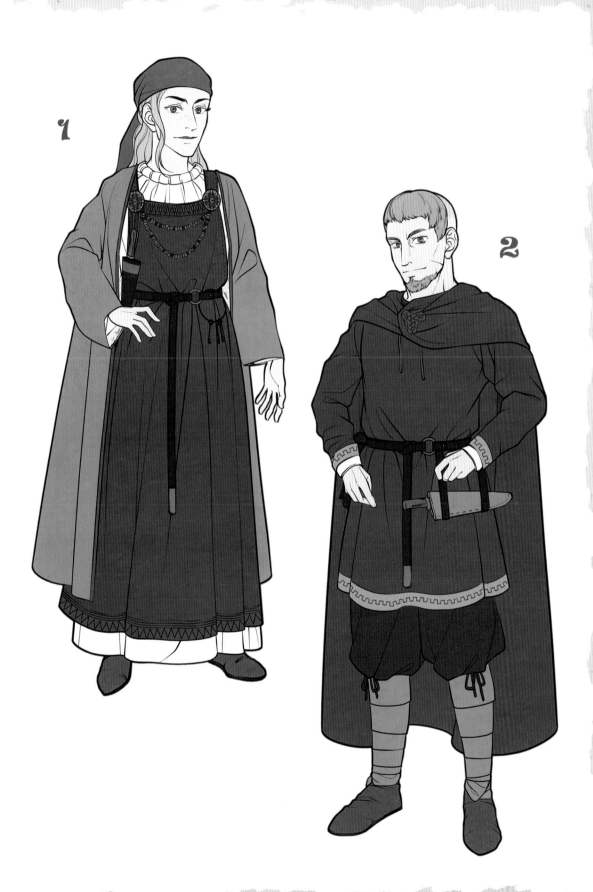

SLAVS
슬라브족

300~1200 러시아-우크라이나

| 흑해에 위치한 부유한 선진국 |

주로 슬라브족이 거주하는 동유럽 지역은 비잔티움 제국의 영향으로 문화를 빠르게 발전시킨 동시에, 훈족이나 몽골, 이슬람 세력 등 동방의 침입을 끊임없이 받아 왔다. 비잔티움이 동유럽의 종교 문화에 큰 영향을 주었다면 아시아 세력은 동유럽을 여러 차례 지배하며 생활 문화 전반에 흔적을 남겼다. 키예프 공국 건국 이전의 고대와 건국 이후의 중세 초·중기 복식은 비잔티움의 복식과 노르드 및 서아시아 복식을 혼합한 듯한 양식을 통해 알 수 있다.

1. 슬라브족 남성 복식 복원도.

중세 초기 비잔티움과 마찬가지로 기본적인 튜닉에 하의를 받쳐 입었다. 무릎까지 오는 튜닉인 루바슈카(*Rubashka*)에는 일종의 클라비스 장식인 폴리키(*Poliki*)가 덧대어져 있었다. 궁중 예복의 경우에는 비잔티움과 같은 달마티카에 왕관을 착용하였으며, 이후 동방의 영향이 강해지면서 카프탄 형태의 앞여밈 외투가 사용되기 시작하였다.

2. 슬라브족 여성 복식 복원도.

발목까지 오는 루바하(*Rubakha*)위에 결혼한 여성의 경우 파뇨바(*ponyova*)라는 모직 치마를 겹쳐 입었다. 가느다란 머리띠 벤치크(*Venchik*) 양옆으로는 관자놀이 고리(*Temple Rings*)나 펜던트 형태의 콜트(*Kolt*), 사슬 형태의 랴스나(*Ryasna*)를 매달아 장식했다.

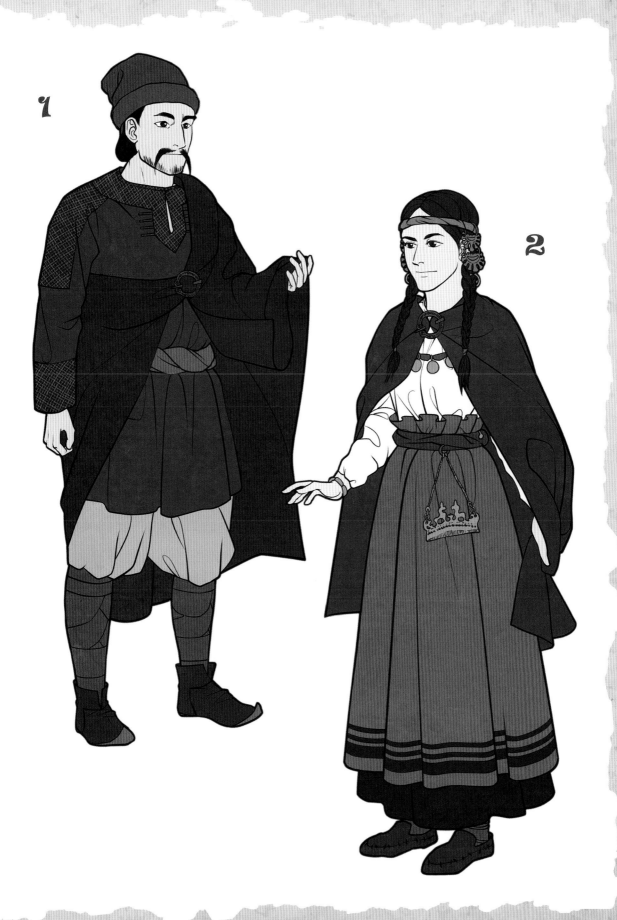

4 로마네스크
– 전쟁 속의 로망스
900~1300

　　암흑기의 끝자락에서 유럽은 그간 상실했던 로마 문명의 흔적을 동로마(비잔티움) 문화에서 찾으며 중세의 로마풍인 로마네스크 양식의 기틀을 마련하였다. 본래 기독교 성당을 모방하여 서유럽에서 발전한 건축 기술을 지칭하던 로마네스크는 시간이 지나 900년대 무렵부터 각종 문화 요소는 물론 패션 양식에서도 꽃피게 되었다.

　　1000년대에는 해안 국가인 스페인과 이탈리아를 통해 양잠 기술이 들어왔다. 이때까지는 아직 튜닉과 바지 등 활동하기 편한 옷차림이 사용되었으나 1100년대 이후부터는 무겁고 헐렁하게 하여 몸을 감추는 의복 형식이 퍼져 나갔다. 정적이고 금욕적인 복장은 신으로부터 받은 인체를 완전히 감싸는 형태로 나타났다. 뒤에서 끈으로 옷을 여미는 방식 또한 비활동적인 사회 분위기의 반영으로 볼 수 있다. 또한 강력한 신분제로 인해 계급에 따라 복장 양식을 달리하게 되었다. 사람들은 모슬린, 다마스크, 벨벳 등 부드럽고 고급스러운 옷감이나 화려한 보석, 왕관 등으로 뚜렷하게 신분을 구분하였다. 비잔티움과 마찬가지로 성별에 따른 의상의 차이가 한층 커지기도 하였다.

　　한편, 유럽은 십자군 전쟁이나 레콘키스타 등의 사건을 겪으며 타 문명과 접촉하게 되었고 이 과정에서 부를 축적하는 동시에 각종 상공업과 신문물, 대학과 같은 학문의 길을 발달시켰다. 이는 패션에도 영향을 미쳐 1200년에서 1300년대에는 남유럽부터 점차 세련된 재봉 기술이 발전하고 단추 문화가 퍼지거나 몸에 꼭 맞는 옷차림이 유행하는 등 중세 초기와 후기 사이의 과도기적인 단계로 진입하게 되었다.

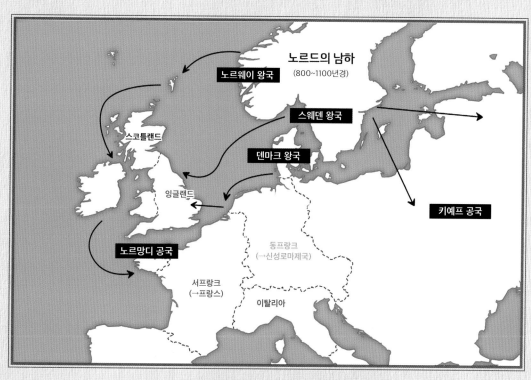

프랑크 왕국의 분열과 바이킹 세력의 확장

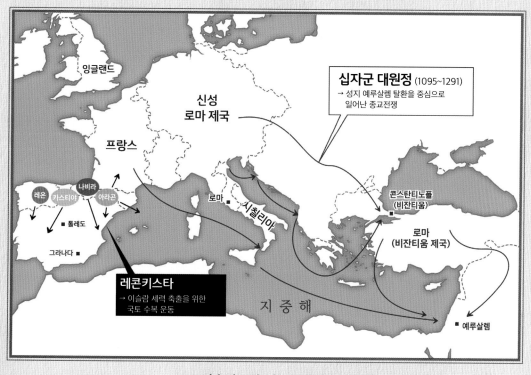

이슬람교와 기독교의 충돌

CHEMISE
슈미즈

❖ **슈미즈 = 셍즈(Chainse) = 헴트(Hemd) = 카미사(Camisa)**

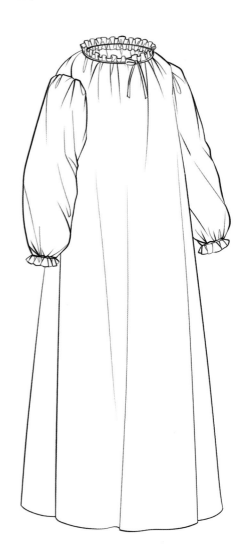

　고대 라틴어 카미시아(*Camisia*)에서 유래한 슈미즈는 유럽 전역에서 공통적으로 사용된 속옷으로, 시대나 지역에 따라 다양한 명칭으로 기록되어 있다. 공통적으로는 겉옷을 입기 전, 드레스가 피부에 닿아 땀이나 기름에 오염되는 것을 방지하도록 챙겨 입는 내의를 뜻하며 주로 하얀색 리넨이나 실크로 제작하였다.

　헐렁한 원피스 형태로 뒤집어쓰고 목 부분을 끈으로 여미었는데 고딕 시대에 들어 단추 문화가 유행하면서 단추로 대체되었다. 엉덩이 아래까지 덮고 길이가 긴 경우는 발목까지 내려와 드레스로 가리지 못하는 아랫부분을 가릴 수 있었다.

　이렇게 옷자락이 긴 슈미즈는 드레스 아래로 드러났기 때문에 가장자리에 금사로 자수를 놓거나 프릴을 달기도 하고, 혹은 색깔을 다르게 해서 장식적인 효과를 주기도 하였다. 중세의 슈미즈는 어떤 고급 재질로 만들어졌는지 몇 벌이나 구비하고 세탁하는지에 따라 신분과 부유함을 재는 척도가 되기도 하였다.

BLIAUD
블리오

❖ 블리오 = 블리요(Bliaut) = 블리알트(Blialt) = 블리운트(Bleaunt) = 브리알(Brial)

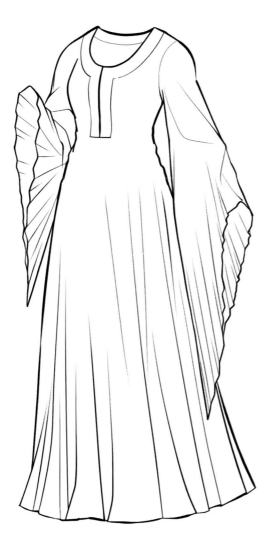

1000년대부터 튜니카나 달마티카 대신 등장하여 1200년대까지 크게 유행한 로마네스크를 대표하는 복장이다.

부드러운 양모나 비단 등으로 만들었는데 보통 블리오를 속옷인 슈미즈보다 짧게 만들어 블리오 아래로 슈미즈가 살짝 드러나기도 하였다. 길이는 무릎이나 정강이, 발목 위까지 오도록 하였고, 소매 또한 나팔이나 종 모양처럼 넓게 퍼지도록 하였으며 치맛자락만큼 길어서 땅에 끌리는 경우가 많았다. 외출할 때는 블리오 위에 망토나 쉬르코를 덧입기도 하였다.

몸통은 허리선이 꼭 맞게 뒷중심이나 옆구리에서 끈으로 조이고, 긴 허리 장식끈을 돌려매서 앞에서 길게 늘어뜨렸다. 전체적으로 인체의 곡선을 드러내면서도 세세한 주름으로 정교하게 옷자락을 장식한 형태이기 때문에 현대 블라우스의 전형으로 보기도 한다.

십자군 원정 이후 비잔티움 패션이 유입되면서 옷깃이나 소매, 치맛자락에 금실 은실로 자수나 장식을 추가하기도 하였다. 남자의 블리오는 무릎까지 오는 길이에 훨씬 단순하였다.

CORSAGE
코르사주

고대 크레타 이후 처음으로 등장한 코르셋 형태의 옷인 코르사주는 몸통을 의미하는 라틴어 코르푸스(*Corpus*)에서 유래하였으며, 영어로는 보디스(*Bodice*)라고 한다.

가슴 아래에서 골반 위까지 몸에 꼭 맞는 실루엣을 드러내는 허리 부분 자체를 말하기도 하며, 혹은 이 신체 부분을 가리는 조끼 형태의 복식으로 로마네스크 시대에 블리오나 코테 위에 덧대어 입었다. 이는 로마네스크 시대에 이르러 비잔티움 및 암흑기의 금욕적인 실루엣을 거부하고 신체의 굴곡을 표현하려는 도전이 있었음을 상징한다.

본격적으로 보정 속옷이 발전한 르네상스 시대에 들어서면서 보디스의 안쪽은 바스킨, 겉은 코르사주로 분류하기도 하였다. 하지만 로마네스크 시대의 코르사주는 천으로 된 띠를 몸통에 감는 단순한 방식이기 때문에 이후의 코르셋과 같이 허리가 극단적으로 가느다랗게 변하지는 않았다.

코르사주는 일반적인 코르셋과 달리 겉으로 보여 주는 장식적인 용도가 강했으며 아름답고 화려한 옷감으로 수를 놓아서 장식하였다. 현대에 들어서면서 가슴이나 앞어깨에 다는 장식용 꽃다발을 뜻하는 코사지라는 의미로 변형되었다.

유물에서 주로 묘사되는 어깨가 달린 조끼 형태

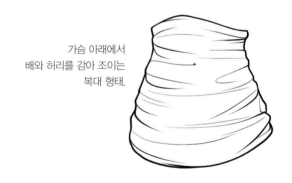

가슴 아래에서 배와 허리를 감아 조이는 복대 형태.

SURCOTE
쉬르코

❖ **쉬르코 = 서코트(Surcoat)**

본래 십자군이 갑옷을 보호하기 위해 착용하였던 민소매 원피스 형태의 덧옷으로, 이후 여성의 드레스로도 유행하였다.

직사각형의 천을 어깨에서 반으로 접어 만드는 방식은 로마 초기의 튜니카처럼 단순하다. 옆구리를 봉합하지 않은 것은 시클라스(*Cyclas*), 아랫단을 약간 봉합한 것은 쉬르코(*Surcote*)라 하였다. 둘 모두 옆구리의 진동선을 길게 트여서 팔을 자유롭게 움직일 수 있었다.

성별에 구분 없이 착용하였지만 남자의 쉬르코는 십자군이 착용하였던 덧옷처럼 엉덩이 아래까지 덮으며 헐렁하고 여자의 쉬르코는 드레스처럼 발목까지 오는 길이로 우아하게 만들어졌다. 형태니 색깔은 다양하였지만 보통 안에 입는 블리오나 코테와 대조되는 색깔로 맞추어 화려한 느낌을 주었다. 1200년대와 1300년대에 유행하였으며 이후 고딕 시대의 쉬르코 투베르로 발전하였다.

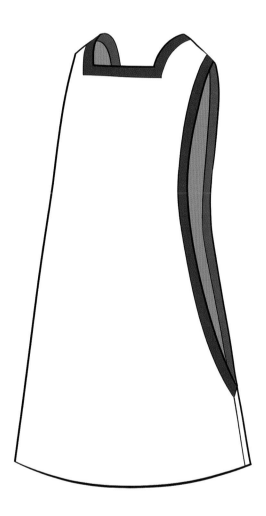

TABARD
타바드

❖ 타바드 = 타바(Tabart) = 타바르도(Tabardo) = 호크(Hoyke) = 후카(Huca)

쉬르코, 시클라스와 유사하게 겨드랑이 아래가 터져 있는 겉옷으로 마찬가지로 갑옷 위에 덧입는 천에서 발전하였다. 보병뿐만 아니라 승려나 소작농들도 즐겨 입었는데 길이가 무릎까지 오는 정도이며 쉬르코나 시클라스보다는 비교적 단순하게 보인다. 허리띠를 착용하는 경우도 있지만 보통은 허리띠 없이 앞뒤의 옷자락을 자연스럽게 흘러내리도록 했으며 팔의 움직임에 따라 흔들려서 쉬르코나 시클라스와 달리 가로로 넓은 느낌을 주었다.

또한 여성의 일상복으로 자리 잡은 쉬르코나 시클라스와는 대조적으로 타바드는 남성의 겉옷으로서의 용도가 더 강하였다. 귀족이나 부르주아, 학자들의 외출복뿐만 아니라 군 장교들의 예복으로 중세 이후에도 계속해서 발전해 나가게 된다.

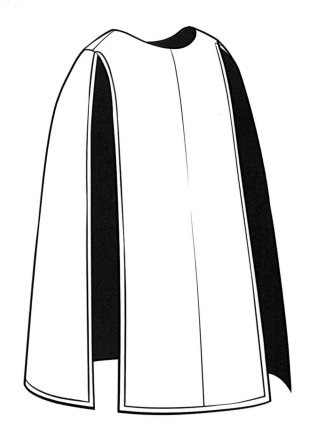

HERIGAUT
에리고

로마
네스크

❖ 에리고 = 에리가우드(Heregaud) = 헤리가르드(Herigald) = 헤러고(Herigaud)

1000년경부터 발전하여 1300년대 초반까지 널리 사용된 겉옷이다. 몸통에서 3/4 정도 오는 길이에 헐렁한 형태이다. 소매의 모양은 다양하지만 주로 트임이 있는 소매 밖으로 팔을 내놓고, 소매는 손목에 끼우지 않고 그대로 느슨하게 늘어뜨리는 커다란 행잉 슬리브(Hanging Sleeve) 형태로 달려 있다. 팔뿐만 아니라 몸통도 아랫부분이 약간 트여 있어 보행에 불편함이 없고 등 뒤에 후드를 달거나 전체적으로 큼직한 주름을 잡는 등 편리하게 사용할 수 있는 외출복으로 제작되었다.

본래 남자의 옷으로 발전하였으나 여자들도 여행을 가거나 외출할 때 쉬르코나 망토처럼 덧입는 용으로 사용하게 되었다. 그 외에도 길이와 소매가 짧은 가나슈(Garnache) 같은 겉옷도 있는데, 이들은 모두 외출 시 몸을 보호하는 가르드 코르(Garde-Corps)의 일종이었다.

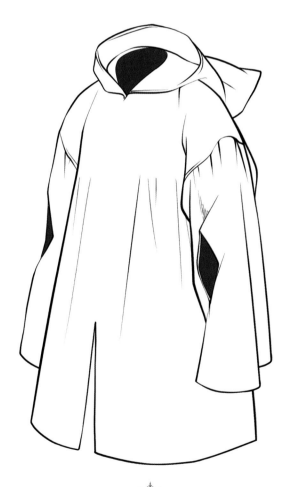

로마네스크

COTTE
코테

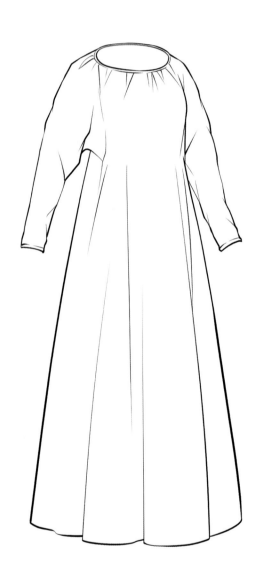

❖ **코테 = 코트(Cotte) = 코타(Cota)**
= 쿠터(Kutte)

　고대의 키톤이나 튜니카에 해당하는 옷으로 1200년대 로마네스크에서 고딕으로 넘어가는 기점에 블리오를 대신하여 사용된 기본 복장이다. 엄숙한 로마네스크 양식에서 벗어나 활동성이 중시되면서 땅에 치렁치렁하게 끌리는 블리오의 형태가 점차 사라지고 단순한 양식의 코테가 발전하였다.

　치맛자락은 여전히 무릎이나 발등 혹은 땅바닥까지 내려올 정도로 길지만 소매 진동이 헐렁할 정도로 넉넉하고 손목 끝은 블리오보다 훨씬 짧고 좁으며 옷깃은 둥글고, 간단하게 뒤집어쓰듯이 입을 수 있어 전체적으로 편안한 느낌을 주었다. 튜니카와 마찬가지로 속옷과 겉옷을 구분해 입을 수도 있었으며, 외출할 때는 벨트를 매고 블리오처럼 쉬르코를 위에 겹쳐 입기도 하였다. 디자인에 따라서는 세로로 길게 튼 옷깃인 아미고(*Amigaux*)가 장식적으로 나타나기도 한다.

　코테는 고딕 초기까지 모든 계층과 성별에서 비단이나 모직 등 다양한 원단으로 제작하여 착용하였다. 이후 1300년대부터는 코트아르디라는 형태로 발전하게 되었다.

KIRTLE
커틀

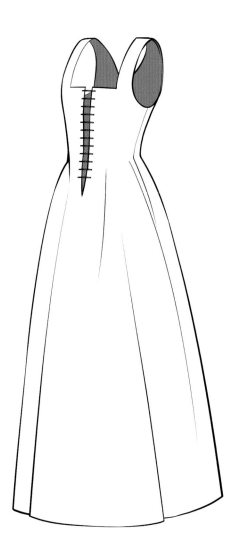

❖ 커틀(Kirtle) = 키틀(Kittel)
= 베스티도(Vestido)

　커틀에 대한 정의를 개별적으로 내리는 것
은 쉽지 않다. 일반적으로 커틀은 속옷의 일종
인 슈미즈, 드레스의 일종인 코테, 겉옷의 일종
인 튜닉(로브)과 동의어로 다룰 정도로 기준이
모호하다.

　커틀은 본래 신분과 성별에 관계 없이 두루
착용하였던 복식 중 하나인데, 고딕 시대부터
바로크 시대에 걸쳐 완전히 여성의 드레스 중
일부로 정착하게 된다.

　본래 코테처럼 헐렁한 실루엣이었던 커틀
은 1300년대부터 앞이나 뒤에서 끈으로 여밀
수 있도록 만들어서 몸에 꼭 맞는 보디스가 붙
은 원피스 의상이 되며, 주로 민소매나 짧은 소
매로 이루어져 있지만 긴 소매가 달리는 경우
도 있다. 커틀은 슈미즈 위에 착용하며 슈미즈
와 함께 내의 역할을 하는데, 슈미즈와 커틀만
입고 생활하는 것도 용인되지만 상류층은 보
통 위에 한 겹의 로브를 덧입었다. 정장 로브
드레스가 완전히 자리잡는 1500년대에 들어서
면, 로브를 착용하지 않는 평민들은 커틀 차림
이 평범한 외출복이 된다.

MANTEAU
망토

❖ 망토 = 멘튬(Mantum) = 만토(Manto)
= 만텔로(Mantello) = 맨틀(Mantle)

그리스, 고대 로마, 비잔티움을 지나 계속 이어져온 망토 문화는 중세와 르네상스에 걸쳐 빠뜨릴 수 없는 패션 요소가 되었다. 중세 서유럽에서 사용된 망토는 600~900년대 프랑크인이 사용하였던 것과 비슷하였다.

사각형이나 반원형의 천을 블리오나 코테 위에 걸치고, 오른쪽 어깨나 가슴에서 브로치와 끈을 이용해 고정하는 방식이었다. 여성 망토의 경우 드레스가 길어지면서 같이 길어지고는 하였는데 이와 달리 남성의 망토는 1000년경까지 무릎 정도 오는 짧은 것이 대부분이었다.

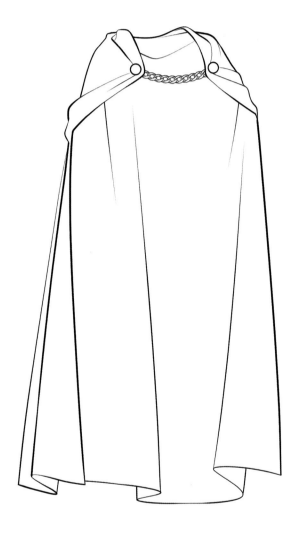

옷감으로는 리넨이나 실크 등의 천뿐만 아니라 수달이나 담비의 가죽도 두루 사용되었는데 이로 인해 신분에 따른 차등, 모피 사치 문제가 생기기도 하였다. 특히 상류층은 권위를 상징하기 위해 망토를 필수적으로 갖춰 입었고 시대에 따라 점점 길고 호화롭게 변하였다. 중세 이후에는 망토는 크게 본 명칭인 맨틀(Mantle) 외에 클록(Cloak), 케이프(Cape) 등으로 분류되어, 클록은 긴 망토, 케이프는 짧은 어깨망토로 구분할 수 있고, 맨틀은 대례복 등 예식을 위한 특별한 겉옷이 되었다.

BRAIES
브레

❖ 브레 = 브라코(Braco)
= 브라케(Bracae) = 브리치스(Breeches)

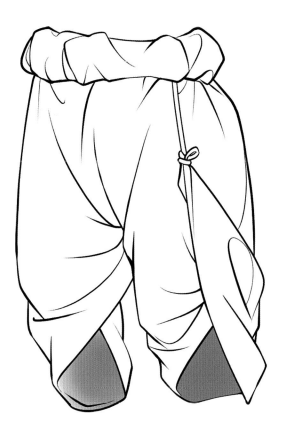

1세기에서 2세기경 게르만족과 같은 북부의 이민족이 착용하던 바지 문화는 북부로 영토를 확상한 로마에 유입되어 이후 유럽 전역에 퍼져 나갔다. 당시 바지는 폭이 넓고 풍성한 형태였다. 본래 겉옷으로 착용하여 로마 시민들은 야만적이라 꺼려 하였으나 중세에 들이서면서 튜닉 밑에 착용하는 속옷으로 주 용도가 바뀌면서 유럽 전역에서 필수적으로 착용하게 되었다.

북유럽에서 바지는 보온의 목적이 있었기에 가죽이나 모직으로 다리를 감고 그 위에 한 겹 덧입기도 하는 방식이었으나, 기후의 영향을 받지 않는 지방에서는 실크 혹은 리넨 등을 재료로 사용하여 단순하게 제작하였다. 또한 스타킹 형태인 쇼스(p186 참고)와는 차이가 있어, 다리를 감아 추위를 막기보다는 커다란 헝겊으로 국부를 가리고 양 옆을 둘러 묶어 고정하였다.

ROMANESQUE HEADWEAR
로마네스크 머리쓰개

1 2 3

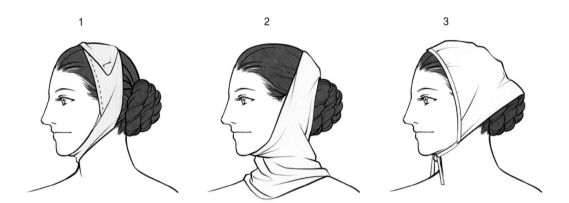

1. **바르베트(Barbette) = 게벤더(Gebände) = 친 밴드(Chin Band)** : 기다란 띠 형태로 뺨을 감싸고 턱을 지나 머리 위에서 고정한다.

2. **고지트(Gorget)** : 바르베트와 유사하나 목선을 중점적으로 가린다.

3. **코이프(Coif) = 쿠피아(Cuffia)** : 머리를 감싸고 턱에다 묶는 천 모자로 투구 밑에 속모자로 쓰기도 하였다.

4 5 6

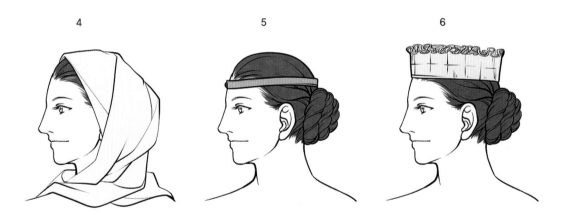

4. **윔플(Wimple) = 김프(Guimpe)** : 베일 종류를 전반적으로 가리키는 말로, 얇은 리넨 천을 머리에 덮어써서 늘어뜨린다.

5. **샤플(Schappel) = 서클렛(Circlet)** : 꽃이나 금속으로 둥글게 만든 띠 형태의 관으로 천으로 만든 것은 헤드 밴드(*Head Band*)라 한다.

6. **투헷(Touret) = 첨탑 모자(Turret Hat)** : 샤플과 비교했을 때 비교적 넓은 원통 모자로 가장자리에 프릴을 달기도 한다.

ROMANESQUE HAIR STYLE
로마네스크 머리 모양

프랑스어로 땋은 머리를 뜻하는 트헤쇠흐(Trecheure)는 특히 로마네스크 시대의 리본 등과 함께 길게 늘어뜨린 양갈래 머리를 지칭한다. 기본적으로 미혼 여성의 경우 머리카락을 길게 늘어뜨렸지만, 기혼 여성은 얼굴을 제외한 머리를 베일로 정숙하게 감싸야 했기 때문에 로마네스크 시대에는 머리 모양이 그다지 발전하지 않았다. 프랑스식 쪽진머리인 시뇽 스타일에 머리 그물망(Snood)을 덮어쓰는 정도였다. 남자의 머리 모양 또한 비잔티움 및 암흑 시대의 모양에서 크게 달라지지 않고 정체되었다.

ROMANESQUE ACCESSORIES
로마네스크 장신구

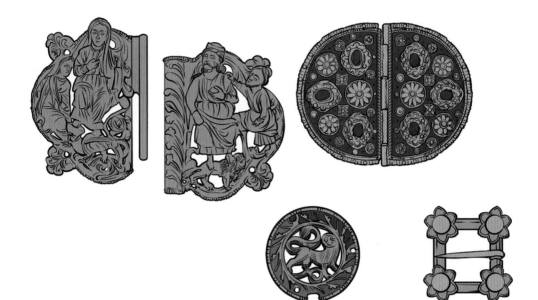

로마네스크 시대에는 목걸이보다는 일종의 가슴 걸쇠(*Agraffe*)인 클래스프(*Clasp*)가 애용되었다. 고대부터 발전한 피불라와 같이 주로 망토를 묶는데 사용하였다. 여자들은 블리오 위에서 코르사주나 쉬르코를 여미는 데 장식하기도 하였다. 일반적으로 클래스프는 대칭되는 한 쌍의 금속을 세공하고 진주나 보석 등을 박아 제작했다. 그 외에도 원형이나 배지 모양으로 만든 고리쇠(*Fermail*) 브로치도 다양한 유물이 남아 있다.

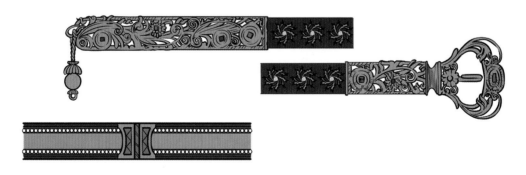

여성들은 드레스 위에 매듭이나 금속으로 장식한 긴 허리띠를 걸쳤는데, 프랑스어로는 생튀르(*Ceinture*)라고 하였다. 느슨한 허리띠를 엉덩이 부근에 매어 드레스의 솔기선을 가리는 동시에 가냘픈 몸과 불룩한 아랫배를 강조할 수 있었다.

의복에 따로 호주머니를 덧대어 만들지 않았던 중세 시대에는 천이나 가죽으로 큼지막한 파우치인 에스
카르셀(*Escarcelle*)이나 오모니에르(*Aumoniere*)등을 만들어 허리띠에 매달고 이용했다. 그 외에 작은 단검이
나 소형의 방울, 손수건, 십자가, 묵주, 열쇠 등의 생활용품을 허리띠에 매달아 지니고 다녔다. 특히 중세 시
대에는 동양풍 무늬나 조각으로 생활용품을 장식하는 것이 유행이었다.

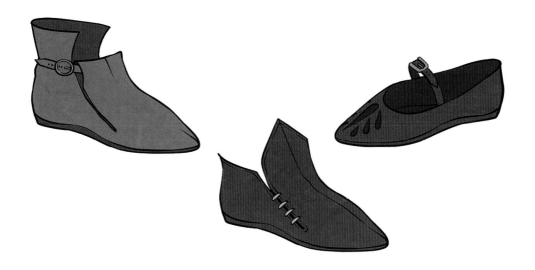

서유럽에서는 비잔티움과 마찬가지로 가죽이나 천으로 만든 굽이 없고 납작한 단화 형태의 신발이 흔하였
다. 신발 전체가 가죽 하나만 재단하여 만들어진 턴슈(*Turnshoe*) 방식으로 마지막에 바닥판을 덧대었고, 앞
에서 보통 끈으로 여몄다. 특히 서유럽에서는 무릎까지 가죽끈으로 엇갈리게 묶는 전통이 계속 이어졌다.
신발은 1300년대에 들어서면서 단추를 사용하거나 앞코가 뾰족해지는 등 고딕 양식으로 발전하게 된다.

FRANCE
프랑스

900~1300 프랑스

| 프랑스 왕국의 성립 |

987년 카페 왕조가 시작되면서 서프랑크는 프랑스 왕국으로 계승되었다. 프랑스는 서서히 왕권을 강화하고 서유럽의 중심으로 부상하였으며 각 지방과 민족의 개성은 하나의 국가적 문화 개념으로 발전하게 되었다. 로마네스크 시대부터 제작된 초기 프랑크의 국왕 부부의 형상은 옛 복식을 고증하지 않고 당대 스타일을 적용하여 복원하였기 때문에 이민족의 풍습이 남아 있던 메로빙거나 카롤링거 왕조의 모습이 아닌 1000년과 1100년경 중세 프랑스의 의상 정보를 얻을 수 있는 중요한 자료들이다. 메로빙거 왕조나 카롤링거 왕조에서 살펴본 실제 복식과 비교하여 프랑스 의상의 변천사를 확인해 볼 수 있다.

1. 클로비스 1세. 프랑크의 족장이자 프랑크 왕국의 시조. 로마네스크 이후 정립된 도상.

어깨까지 길게 늘어뜨린 머리나 턱수염, 콧수염으로 권위를 나타내는 문화는 십자군 전쟁 도중에 동양 문화권에서 전파되면서 1100년대까지 유행하였다. 튜닉과 망토는 발목까지 모두 가릴 정도로 길게 내려오게 되었고, 재단 기술이 발전하면서 좀더 자연스럽게 주름이 잡히고 몸에 붙는 형태로 발전하였다. 손목이나 망토의 끝단에 자수 장식으로 선을 둘렀다. 자주색과 붉은색 염색은 여전히 전문 염색공이 있을 정도로 어렵고 비싸서 최상류층의 상징이었다.

2. 성녀 클로틸드. 클로비스 1세의 왕비. 로마네스크 이후 정립된 도상.

길게 기른 머리카락을 양갈래로 늘어뜨리고 리본과 베일, 왕관 등으로 장식하였다. 블리오 위에 덧입은 노란색 코르사주는 몸통에 딱 맞게 여며 입었으며 옷깃에는 클래스프가 달려 있다. 소매통이 아주 넓고 코르사주의 중간과 코르사주 가장자리에 각각 긴 허리띠를 하나씩 걸쳤는데, 당시 복식 문화를 고려하면 이 두 개의 허리띠는 하나로 이어져 있었을 가능성이 높다.

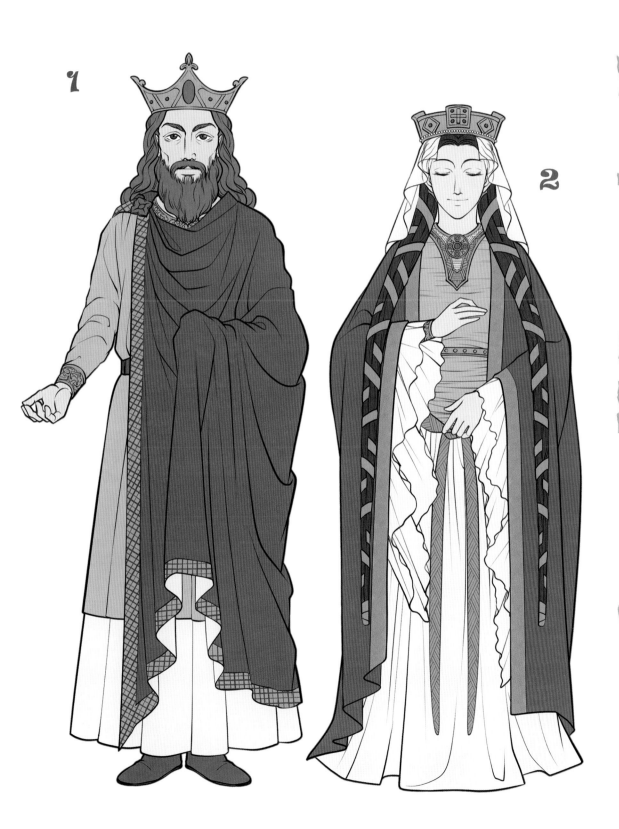

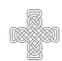

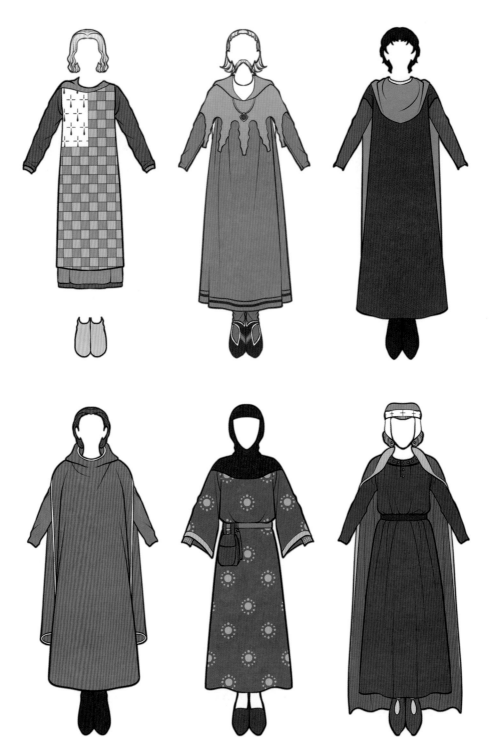

1200년대부터 프랑스 남성들은 수염을 기르지 않고 단발머리는 돌돌 말아서 다듬은 것으로 보인다. 로마네스크 시대는 국제적인 복식 구분 없이 두루 비슷한 모습을 하고 있지만 십자군 전쟁이 발달하면서 귀족 가문 간의 문장이 점차 발달하였다.

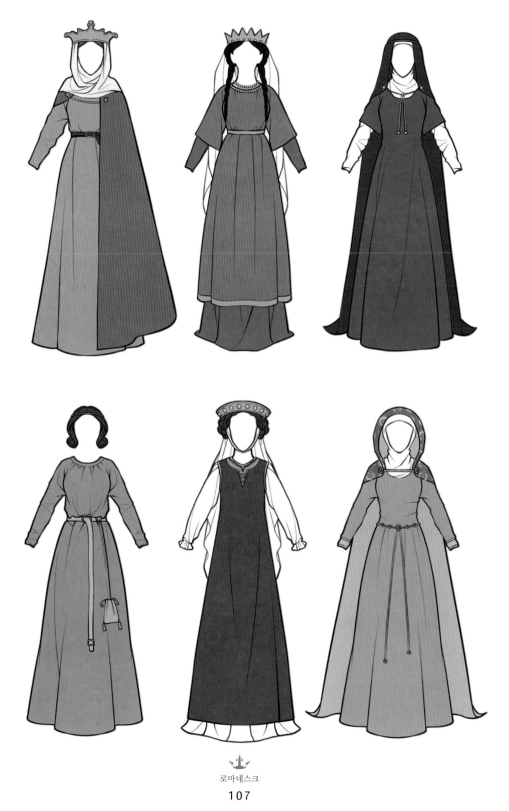

HOLY ROMAN EMPIRE
신성 로마 제국

900~1300 독일-베네룩스

| 신성 로마 제국의 성립 |

동프랑크 왕국 이후 탄생한 독일 왕국이 962년, 서로마 황제의 관을 받으면서 신성 로마 제국 시대가 시작되었다. 그러나 제국을 이루는 각 지방 귀족들은 중앙의 황제에 종속되지 않았으며 독립성과 자치권을 가지고 영지를 다스렸다.

프랑크의 영향을 크게 받은 서부는 소규모의 영주들이 많았으며 동부는 바이에른이나 작센 등의 공국과 왕국이 중심이 되었다. 이들은 서로 협력하는 동시에 경쟁하는 관계였기 때문에, 독일 지역은 타 국가와 달리 하나의 문화로 통일되지 않고 각 지역별 특색이 강한 혼합적인 양식으로 이어지게 되었다. 게르만 민족 고유의 의상에 프랑스를 포함한 서로마 양식, 비잔티움의 동로마 양식, 서아시아 양식까지 모두 조금씩 나타났다.

1. 프리드리히 2세. 신성 로마 제국의 황제.

소매가 길고 통이 좁은 붉은 튜닉과 소매가 헐렁하고 통이 넓은 자주색 튜닉을 겹쳐 착용하였는데 겉옷인 자주색 튜닉은 고대 복식처럼 자연스러운 주름이 잡힌다. 이를 통해 튜니카 팔마타처럼 황제의 복식을 표현한다는 것을 짐작해 볼 수 있다. 푸른색 망토를 가슴 가운데에서 브로치로 여몄으며 검은 쇼스(p186 참고)를 입고 있다. 왕관은 타 유럽과 마찬가지로 비잔티움 시대에 비해 다소 빈약하다.

2. 잉글랜드의 이사벨라. 프리드리히 2세의 황후.

머리카락을 머리망에 모아 넣고, 머리 전체에 하얀 바르베트와 윔플을 둘렀다. 로마네스크식 코테와 망토에 브로치를 찼으며, 머리에 필릿을 두르고 왕관을 써서 황후의 지위를 나타내었다.

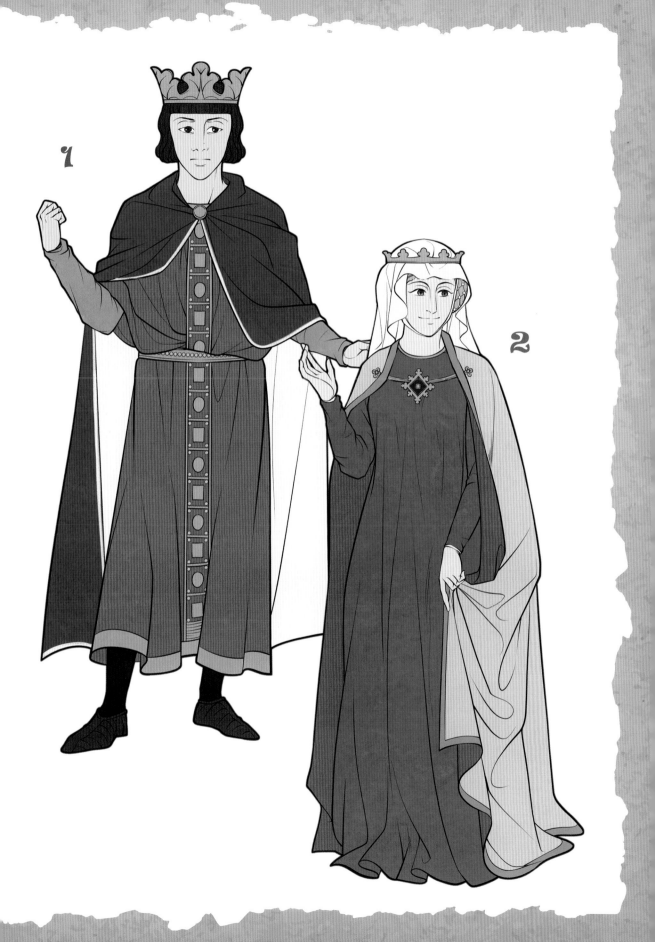

900~1300 GERMANY
로마네스크 독일 양식

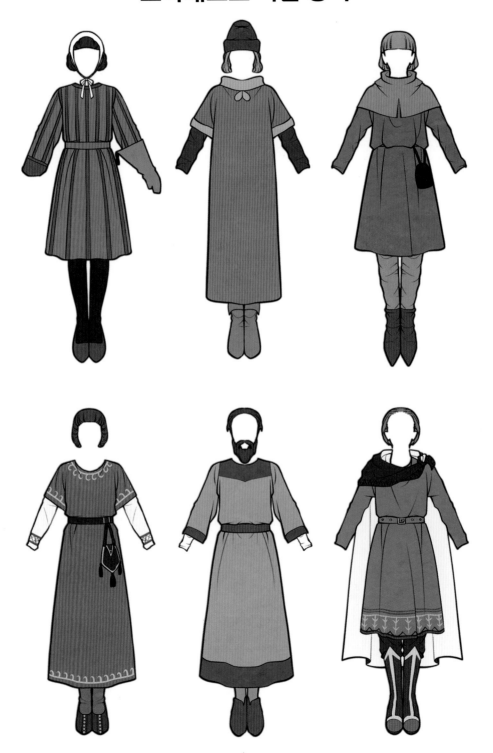

중세의 신성 로마 제국은 독일 뿐만 아니라 네덜란드, 이탈리아, 오스트리아, 폴란드의 일부 지역 역시 포함하고 있었으며 주변국과 함께 공통적인 복식 문화의 흐름을 확인할 수 있다.

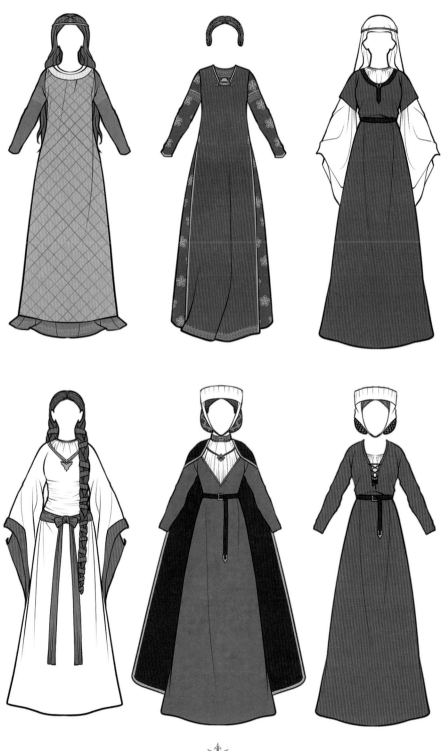

IBERIA
이베리아반도
900~1300 스페인-포르투갈

| 국토 수복 운동 |

중세 초기부터 서고트 제국을 멸망시킨 이슬람 세력의 지배를 받던 이베리아반도는 아스투리아스를 비롯한 나바라, 레온, 갈리시아, 카스티야, 아라곤 등의 작은 가톨릭 국가들이 등장하면서 약 700년간 이슬람 세력 축출을 위한 레콘키스타(Reconquista, 국토 수복) 전쟁을 이어갔다. 이를 통해 스페인의 모체인 카스티야, 아라곤 왕국과 포르투갈 왕국이 정립되었다. 이 시기 의상은 남녀 모두 코트와 같은 기본 튜닉형 복식 위에 슈퍼 튜닉(오버코트, 겉옷)이나 쉬르코, 망토 등을 갖춰 입은 전형적인 로마네스크 복식이었다. 여러 개의 칸티가(Cantigas, 이베리아의 서정시) 삽화를 통해 당시의 복식 형태를 짐작해 볼 수 있는데 이베리아반도와 이탈리아반도 등 남부 지방에서는 로마네스크 시대에 정립된 스타일이 1300년대까지 변함 없이 꾸준히 이어졌을 것이다.

ℑ. 트루바두르의 시를 감상하고 있는 남자 귀족.

소매와 치맛자락이 긴 단색 알후바(Aljuba, 튜닉. 포르투갈어로는 알주바라고 한다)를 착용하였다. 그 위에 덧입은 페요테(pellote)는 대조적인 색상에 옷깃에 트임이 있고 옷깃과 어깨에 장식 선을 둘렀다. 기다란 망토는 가슴팍에서 양쪽으로 이중 끈이 묶여 있다. 머리는 단발이며, 약통처럼 동글납작한 모자를 쓰고 있다. 알후바 아래로 보이는 선명한 색상의 스타킹이나 뾰족하고 납작한 신발은 타 지역과 동일하다.

2. 트루바두르의 시를 감상하고 있는 여자 귀족.

함께 앉아 있는 남자 귀족과 매우 유사한 복식 구조를 하고 있는데, 길게 내려오는 튜닉은 옆구리를 끈으로 묶는 드레스인 사야 엔코르다다(Saya encordada)였을 수도 있다. 1200년대 이베리아의 여성들은 길게 풀어 내린 머리에 보석으로 장식한 높은 모자를 쓰고 있다. 모자에는 턱끈이 달려 있다.

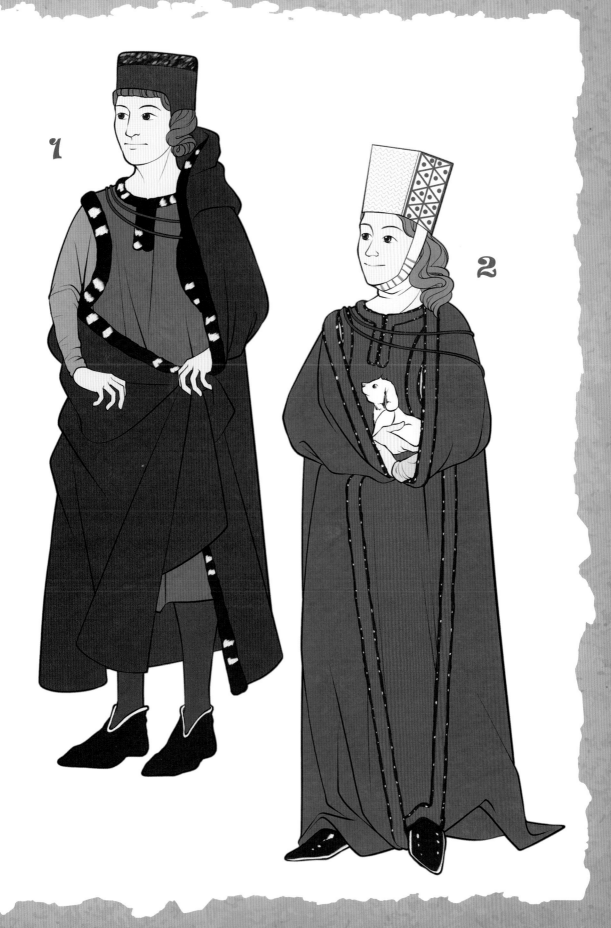

로마네스크 스페인 양식

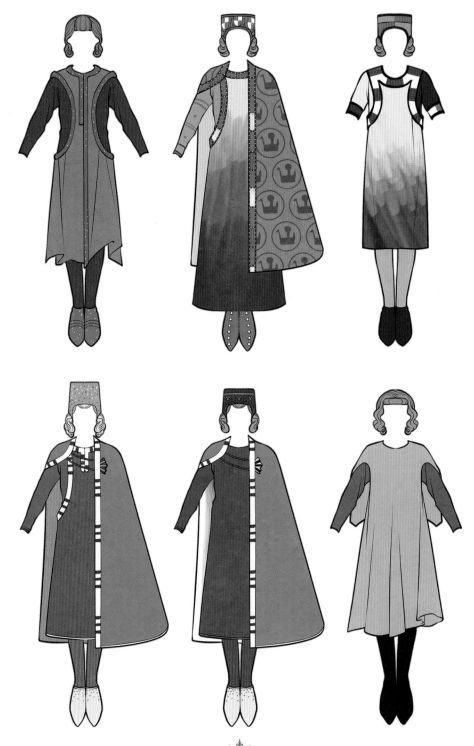

스페인어로 머리쓰개를 뜻하는 토카도(*Tocado*)는 기록상에 많이 남아 있으나 구체적인 형태나 종류는 전해지지 않는다. 알폰소 10세 시기 때 제작된 여러 삽화들 속에서는 각종 무늬와 장식으로 치장한 원통형 모자를 확인할 수 있다.

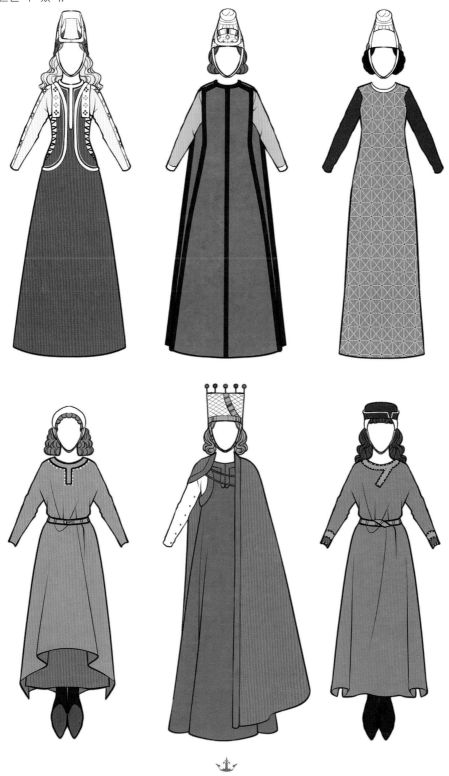

BRITAIN
브리튼 섬

900~1300 영국

| 칠왕국의 통일 |

잉글랜드는 알프레드 대왕과 애설스탠 국왕의 시대를 지나 통일 왕조에 접어들었으나 바이킹의 브리튼 섬 침탈로 인해 계속해서 혼란기가 이어졌다. 이 시기에 브리튼 섬에서는 앵글로-색슨 문화에 대륙식 노르만 문화가 섞이며 문화적 혼합이 발생했었는데 두 민족의 복식이 거의 차이가 없었으며 노르만인 또한 점차 브리튼 섬 사람들의 어깨까지 기른 머리 모양을 따라했다고 한다.

1. 맬컴 3세. 스코틀랜드의 왕. 윌리엄 홀 회화 속.

장식 선을 덧댄 짧은 튜닉을 입었으며 붉은 망토는 브로치로 고정하였다. 다리에는 각반을 헐렁하게 매었고, 가죽 신발은 부드러운 곡선을 그리는 단화 형태이다. 긴 머리와 수염을 기르는 문화는 당시 브리튼섬 내에서 흔히 보이던 문화였을 것이다.

2. 성녀 마르가리타. 색슨 왕조의 공주이자 스코틀랜드의 왕비.

양갈래로 땋아 늘어뜨린 머리 위에 베일을 두르고 필릿 형태의 단순한 왕관을 썼다. 가슴팍에는 십자가 브로치가 보이며, 옷가짐을 편하게 하기 위해서 허리띠를 사용하여 코테의 치맛자락을 올려 고정하였다.

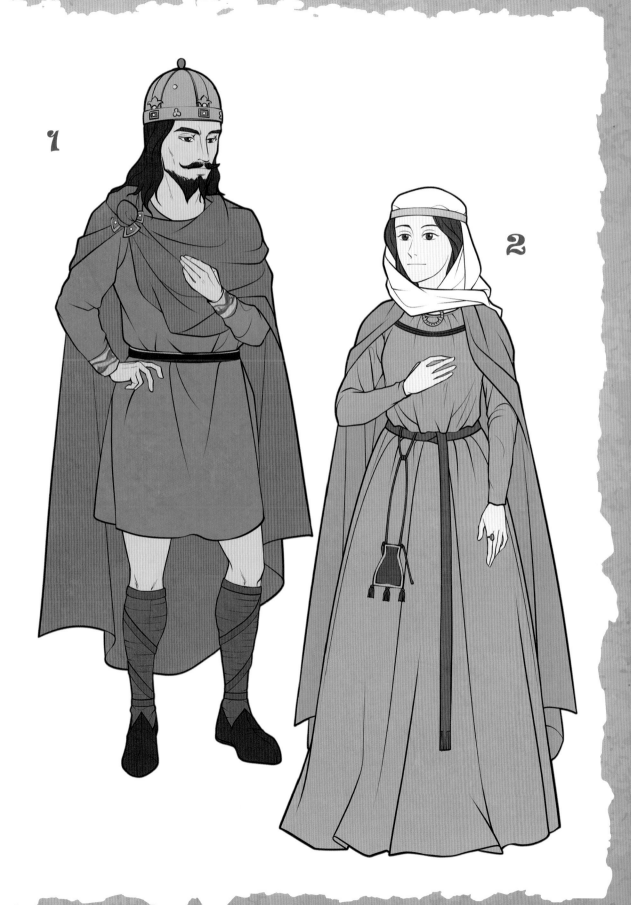

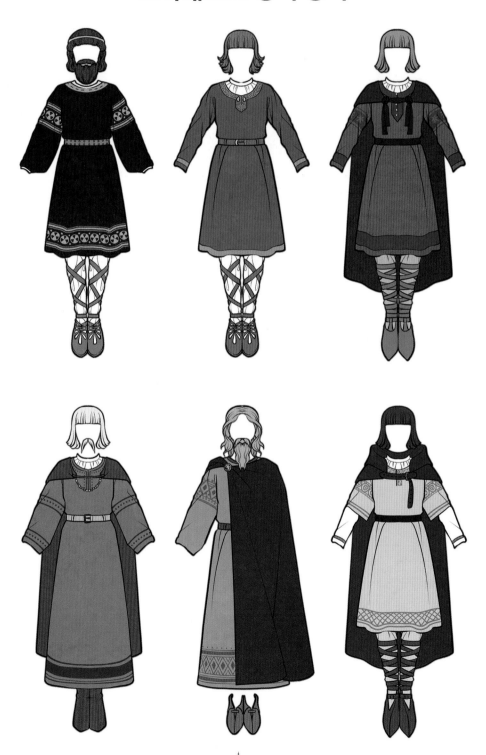

영국의 의상은 로마네스크의 복식 구조를 충실히 따르고 있는데 중세 초기부터 이어진 다리에 가죽끈을 교차로 감은 각반을 찬 모습은 상당히 오랫동안 이어진 것으로 보인다. 근대 명화에 나타난 이 모습들은 당시의 실제 복식보다는 옷감이 더 화려하게 표현되었을 것이다.

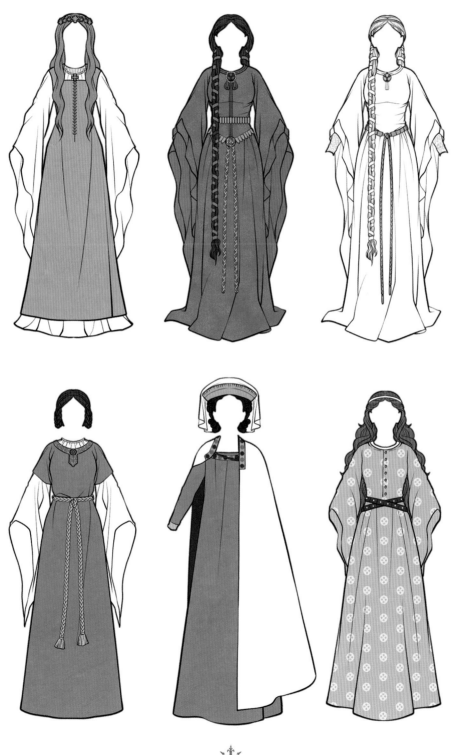

BYZANTIUM
비잔티움 제국

900~1300 그리스-터키

| 동로마의 쇠락과 중흥 |

서유럽 국가들과 이슬람 세력이 발전하면서 상대적으로 비잔티움의 국력은 이전보다 줄어들었고 많은 영토를 상실하였다. 800년대 중반에 들어서 비잔티움은 다시 한 번 중흥기를 이루었는데 서유럽과 동떨어진 역사를 이어 가던 비잔티움은 자주 접촉하는 서아시아 문화권의 옷차림을 훨씬 더 적극적으로 받아들였다. 후기에 들어 비잔티움은 페르시아산 비단을 애용하여 한층 화려해진 복식을 만들었다. 또한 정교한 재단 기술을 바탕으로 복식을 여러 자수와 세공된 보석으로 장식하였으며 여러 가지 형태의 머리쓰개로 그들만의 패션을 완성하였다.

1. 상류층 외출복 복원도.

무릎 아래까지 덮는 에필로리키온(*Epilorikion*)은 후기 비잔티움 궁정에서 유행한 화려한 무늬로 가득 짜여 있다. 앞을 단추로 길게 여미고, 소매의 겨드랑이 부분을 트는 행잉 슬리브 형태이다. 안에 받쳐 입은 튜닉인 마칼라미온(*Makhlamion*) 역시 비슷하며 밖으로 나온 소매 가장자리를 자주색 선과 진주 장식으로 꾸몄다. 긴 원통형 모자에 주변에 말려 있는 터번까지 전체적으로 동양풍 느낌을 준다.

2. 상류층 귀부인 예복 복원도.

하얀색 부채 모양 모자인 프로폴로마(*Propoloma*)는 1100년경까지 여자들이 애용하였던 모자로, 황족의 경우 보라색을 사용하기도 하였다. 양옆에 세 쌍의 진주 장식인 카르자니온(*kharzanion*)을 붙이고 자주색 띠로 장식했는데 1100년경에 들어서 이 띠 장식은 수평인 것이 대각선인 것보다 세 줄인 것이 두 줄인 것보다 계급이 높도록 체계화되었다. 모자 아래에 마포리온(*maphorion*)이라는 후드 또는 베일을 써서 머리카락을 가렸다. 그 외에 슈페르유메랄이나 달마티카 등은 황후의 복식과 거의 유사했는데 조스테 파트리키아(*Zoste Patrikia*, 황후의 여관장으로 최고위 여성 작위)의 경우에는 로로스를 착용할 권리도 있었다.

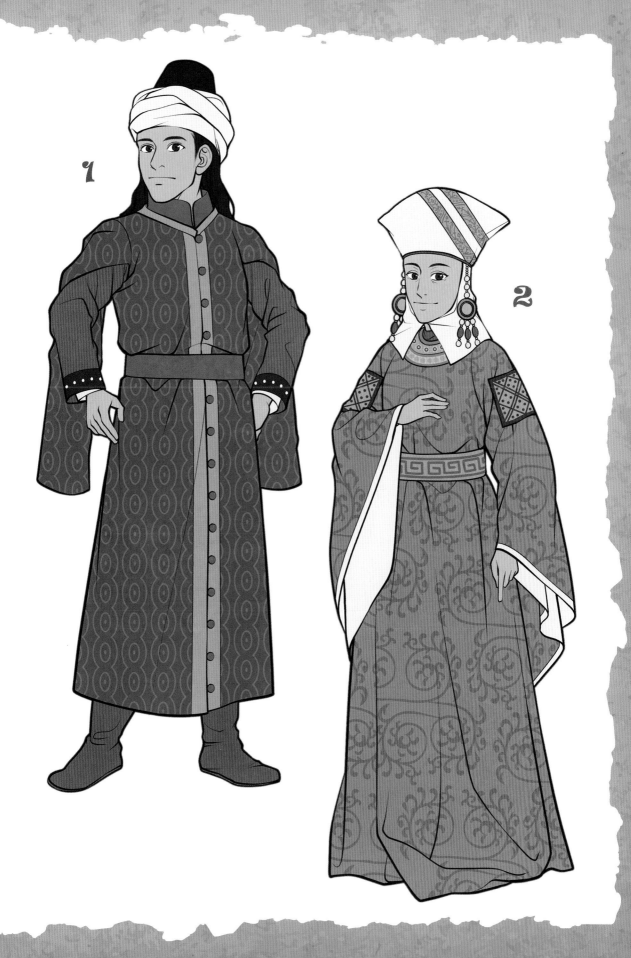

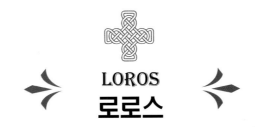

LOROS
로로스

❖ **로로스 = 로룸(Lorum)**

로로스의 기원은 토가로 보는 경우도 있고, 혹은 팔리움으로 보는 경우도 있다. 400년경까지 고대 로마의 방식대로 목 주변을 감싸거나 허리 밑에 앞치마처럼 두르던 이 예복들은 시대가 흐를수록 점차 비중이 줄어들면서 크기가 작아지고 기다란 장식 띠로 변하였다. 로로스는 이렇게 비잔티움 시대에 들어 새롭게 변형된 장식을 고대의 토가, 팔리움과 비교하여 통상적으로 부르는 명칭이다. 황실 일가를 비롯한 몇몇 고위 관료만이 착용하였으며 두꺼운 실크에 보석과 자수를 가득 채워 화려하게 장식하였다. 형태가 완전히 정착된 것은 1200년대 이후나 되어서였다.

1. 니키포로스 3세.

황제의 예복은 정교회 사제의 것과 거의 동일한 형태로 자리 잡았다. 긴 튜닉에는 풍부한 색상과 금실로 수를 놓았는데 청금색으로 표현되어 있지만 실제로는 황족의 자주색 복식이었을 가능성이 높다. 밑단과 팔뚝에는 두꺼운 장식 띠로 선을 댔으며 위에 걸친 Y자형의 로로스는 튜닉 밑단에서 꿰매어 고정되었을 것이다. 비잔티움 중기 이후에는 동그란 형태의 왕관이 많이 발견된다.

2. 알라니아의 마리아. 니키포로스 3세의 황후.

머리를 양갈래로 땋아서 늘어뜨린 모습은 황후의 초상화에서 공통적으로 나타나는 머리 모양이다. 페르시아풍의 퍼프 소매인 황제의 예복과 달리 소매가 매우 긴 디비티시온(Divetesion, 격식이 있는 달마티카)을 입고 있으며, 길이나 장식 등은 황제의 것과 같다. 황후의 로로스는 허리 밑을 방패 모양으로 가리는 구조인데 시간이 지나면서 황제와 마찬가지로 기다란 띠 형태로 정착하게 되었다.

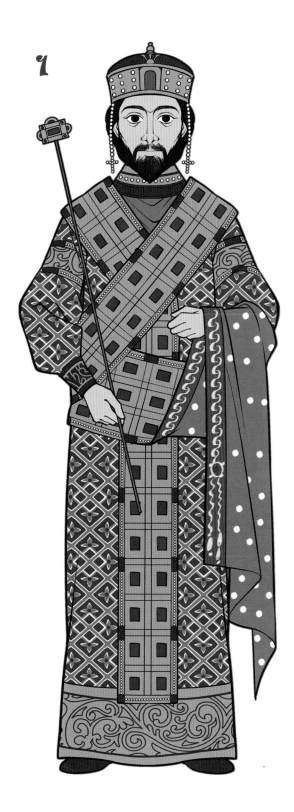

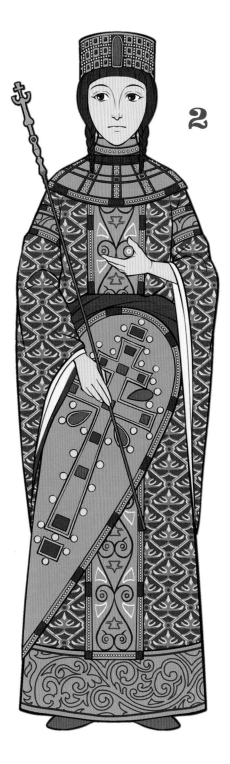

본래 클라미스, 팔루다멘툼처럼 망토 같은 형태를 띠었던 팔리움은 중세 초기를 거치며 기독교 제례복에서 사용되는 장식 띠로 바뀌었다. 보통 흰색의 기다란 천으로 만들었으며 끝부분에 검은색이나 붉은색 십자가를 그리고 술로 장식하였다.

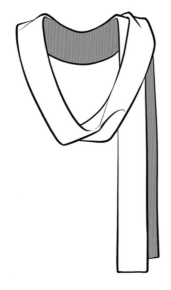

500년대 초기 팔리움
V자를 만들고 왼쪽에서 늘어뜨린다.

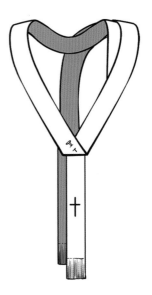

700년대 과도기 팔리움
중앙에서 늘어뜨리는 Y자

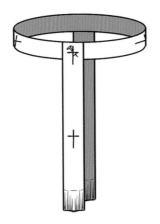

900년대 후기 팔리움
완전히 둥근 형태로 바뀌었다.

1500년대 이후 팔리움
훨씬 작고 간편해진다.

한편, 로로스 또한 고대 토가처럼 두르던 형태에서 종교적 팔리움과 유사한 Y자 형태로 발전하였다. 800년대 전후로 로로스는 성별에 따른 분류가 생기는데 황후의 로로스 앞에는 끄트머리가 더 길고 넓어지면서 앞으로 한 번 접어진 방패(*Thorakion*) 모양이 만들어졌다. 이러한 차이는 1200년대 이후 다시 황후의 로로스가 황제의 것과 같아지면서 사라지게 되었다. 완전한 일자형으로 바뀐 후기 로로스는 디아데마(*Diadema*)라는 명칭으로도 남아 있다.

800년대 Y자형 로로스

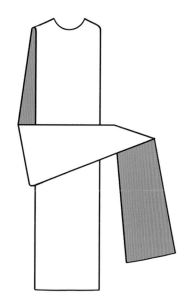

1100년대 이후 일자형 로로스

800~1200년 황후 로로스

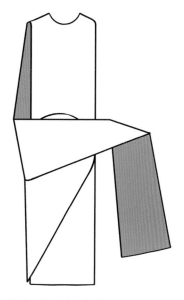

방패 모양이 떨어져 나온 로로스

EASTERN ORTHODOX CHURCH COSTUME
동방 정교회 복식

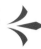

중세 시대는 고대 로마와 비교하여 기독교적 양상이 더욱 강해진 시대였다. 기독교적 양상은 문화와 예술 전반에서 폭넓게 영향을 미쳤는데, 이로 인해 성직자들의 제의뿐만 아니라 일상복도 정적이고 품위 있는 양식이 유행하였다. 1054년 기독교의 종교 분열을 겪은 이후 동유럽의 기독교는 서유럽의 로마 가톨릭과 대비되는 동방(그리스식)정교회로 발전하게 되었다. 동유럽의 성직자들은 서유럽과 달리 그리스의 풍습을 더해 구약 성경 판관기의 사상 속에서 수염을 풍성하게 길렀으며, 삭발하는 문화도 없었다. 동방 정교회의 알브는 스티카리온(*Sticharion*), 달마티카는 삭코스(*Sakkos*), 카술라는 펠로니온(*Phelonion*)이라고 한다.

1. 1037년 건축된 성 소피아 대성당의 총대주교 벽화.

그리스 정교회에서 고위 성직자들이 사용하는 오모포리온(*Omophorion*)은 팔리움과 같은 구조이되 형태는 로룸처럼 넙적하고 기다란 장식 띠이다. 제의 망토인 펠로니온 아래로 펑퍼짐하게 내려오는 삭코스 혹은 스티카리온에는 붉은 클라비스가 두 줄씩 장식되어 있다.

2. 1335년 건축된 비소키 데차니(성 니콜라스) 성당의 총대주교 벽화.

중세 시대 확립된 종교 전례복은 시대가 흘러도 큰 변화 없이 보수적인 형태를 계승하였으며 옷감의 무늬 등 부차적인 디자인만 변해 갔다. 펠로니온에는 붉은색이나 검정색 십자가 무늬를 가득 장식하였고 다른 주교들 또한 매우 화려한 자수를 놓거나 그림을 그린 펠로니온을 착용하였다. 오모포리온의 십자가나 삭코스의 클라비스는 더욱 굵은 모양이다.

5 고딕 초기
– 선명한 색상과 문양
1300~1380

유럽 전역에 창궐한 페스트(흑사병)을 포함하여 1300년대 유럽 사회는 크고 작은 사건을 많이 겪었다. 십자군 전쟁에서의 패배와 아비뇽 유수, 오스만 제국의 성장 등으로 교황의 권위는 크게 실추되었고 학문, 예술, 상공업을 바탕으로 성장한 군주, 귀족, 부르주아, 시민들이 사회 중심 세력으로 활약하였다. 이를 상징하듯이 정통 로마-비잔틴 문화와 대조되는 힘 있고 밝은 예술이 1200년대부터 꾸준히 힘을 얻으며 1300년대 패션 예술에서 그 전성기를 이루게 되었다.

이후 르네상스 시대에 이르러 1300년대는 로마식을 따르지 않았다는 이유로 고트족의 풍습, 즉 야만적인 문화라는 고딕(Gothic)이라는 멸칭을 얻게 되었다. 그러나 조용하고 금욕적인 로마네스크의 의식에서 벗어나 화려하면서 부드럽고, 활동적이면서 때로는 우스꽝스럽게 치장한 고딕 양식은 중세 서유럽의 전성기를 이끌어 냈다. 동방의 단추 문화를 받아들여 옷을 입을 때마다 소매를 꿰매지 않고 단추로 가볍게 여밀 수 있게 되었고 비잔티움에서 들여온 보석이나 이탈리아를 중심으로 발전한 각종 직물 공업, 로마네스크의 수도원 자수 등을 받아들이면서 화려하고 과감한 복식에 박차를 가하였다.

또한 재단술이 발달하면서 몸의 곡선에 따라 소매와 몸통 등을 따로 재단해서 연결하는 '맞춤옷'의 시대가 열렸는데, 이 덕분에 복식이 필수적인 생활용품이 아닌 '패션'으로 나아갈 수 있게 되었다. 이 시기에는 의복의 각 부분을 다른 색으로 배치하여 대비를 이루는 미파르티(Mi-Parti), 즉 파티 컬러드(Parti-Colored)양식이 유행하며 십자군의 복식처럼 가문의 문장을 사용하는 것이 대표적이었다.

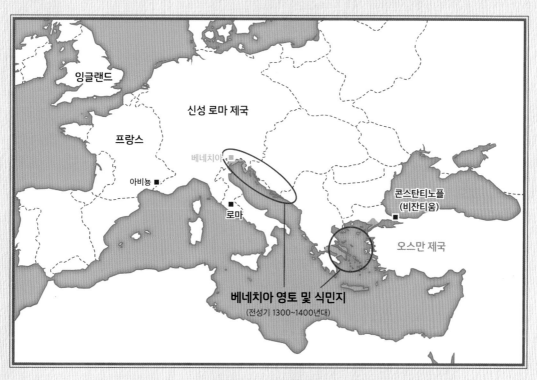

1300년대 남유럽의 발전

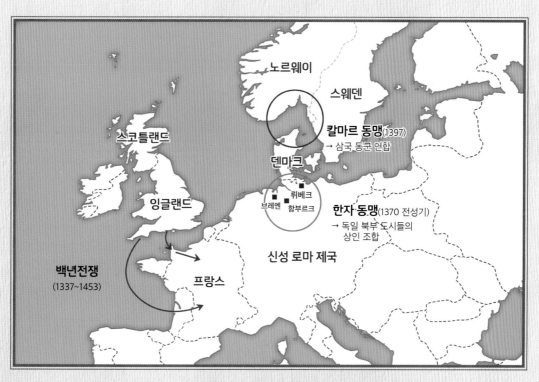

1300년대 북유럽의 발전

COTE-HARDIE
코트아르디

코테에 장식성이 추가되어 변형된 겉옷으로, '대담한 코트(코테)'라는 뜻이다. 이탈리아에서 발전하여 14세기에는 유럽 전반에서 유행하였다. 단순히 뒤집어쓰는 튜닉형 의상 대신 앞으로 여며 입는 방식인데 몸통의 앞쪽과 팔뚝에 촘촘한 단추를 사용하여 입고 벗을 수 있도록 하였다. 뒤가 아니라 앞에서 여며 입는 방식은 로마네스크에서 고딕 패션으로 넘어오며 활동적으로 변한 사회적 배경을 느끼게 해 준다.

당시 단추는 성별에 구분 없이 왼쪽이 위로 올라오도록 배치했는데, 한 벌에 무려 50개 가량의 단추가 사용되기도 하였다. 치마 부분은 여러 조각을 이어 붙여서 풍성하게 만든 고어드 스커트 형태이다. 남자의 코트아르디는 여자의 것보다 훨씬 짧고 단순한 모양으로 이전 로마네스크 시기까지 유행하였던 튜닉과 거의 유사하였다. 그러나 여자의 코트아르디는 1300년대를 대표하는 드레스로, 다양한 형태로 발전하였다.

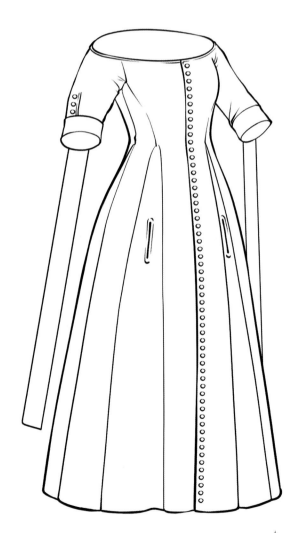

흔히 코트아르디의 소매에는 티핏(Tippet)이라는 긴 끈을 덧대어 무릎 아래까지 늘어뜨리는데, 여자들은 연인이 전쟁터에 나가게 되면 이 티핏을 무기의 끝에 달아 주어 승리를 기원하였다고 한다.

치마 앞쪽에 세로로 긴 트임을 만들어 손을 집어넣어 안쪽에서 치맛자락을 들고 걸을 수가 있었는데, 이 트임을 손을 따뜻하게 유지하는 보온의 용도로 보는 견해도 있다.

1300년대 말에는 자수가 유행하여 귀족 부인들이 코트아르디 위에 가문의 문장을 수놓았다. 여자의 문장에는 특히 친가의 문장과 시가의 문장이 함께 쓰이게 되었는데 몸통의 왼쪽에 부모님의 가문인 친가를, 오른쪽에 남편의 가문인 시가를 그려서 한 쌍으로 만드는 것이 가장 많이 쓰이는 방식이었다.

SURCOTE-OUVERT
쉬르코투베르

폴란드어로 코르세트펜두(*Corset–Fendu*)라고도 한다. 쉬르코가 변형된 옷으로, 1200년대부터 만들어져 1300년대 서유럽과 중유럽에서 유행하였고 1400년대까지 이어졌다. 소매가 없는 것은 쉬르코와 같으며 양 옆으로 진동 둘레가 엉덩이 아래까지 깊은 호를 그리며 둥글게 파여 있는 민소매 원피스 형태이다. 흔히 몸통 부분은 모피나 보석으로 장식하거나 가슴 바대(플래스트런, *Plastron*)를 덧대어 단단한 형태로 만들고, 중앙에서 끈이나 단추를 어머서 칙용하였다. 몸통에 꼭 달라붙고 치맛자락이 풍성하며 때때로 뒤쪽으로 길게 트레인이 끌리는 실루엣은 코트아르디와 같다. 착용할 때는 코테나 코트아르디 위에 겉옷으로 입게 되는데 화려하고 독특한 스타일을 갖추고 있기 때문에 궁중 예식에서 흔히 망토와 함께 대례복으로 사용되었다.

COTE OF ARMS
문장

= 아흐모히얄르(Armorial) = 와펜(Wappen) = 블레이존(Blazon)

로마네스크 시대 전쟁터에서 신분과 가문을 밝히기 위해 방패에 그리던 문장은 시간이 흐르며 일반 의상에도 수놓아 권위를 나타내게 되었다. 세계 각국에 존재하지만 중세 유럽에서 퍼져 나간 문장 문화는 북유럽의 독자적인 스타일로 발전하였다. 보통 방패 모양을 중심으로 동물, 꽃, 사람 등의 상징을 그려 넣었다.

잉글랜드 왕국
붉은 바탕에 황금색 삼사자

프랑스 왕위 계승자
돌고래
(도팽, Dauphin)

프랑스 왕국
푸른색 바탕과 황금색 백합
(플리르 드 리스, Fleur-de-Lis)

신성로마제국 / 러시아
로마의 쌍두독수리
(디오프어, Doppeladler)

피렌체 공화국
붉은 백합

메디치 가문
여섯 개의 알약

PELICON
펠리콘

❖ **펠리콘 = 펠리스(Pelice)**

 복식에 따른 명칭은 정확하게 구분되지 않고 시대와 지역에 따라 다른 대상과 혼용되거나 뒤바뀌기도 한다. 펠리콘이 가장 대표적인 예인데, 이 명칭은 때에 따라서 쉬르코나 가르드 코르와 동일한 의미로 사용되기도 하였다. 1100년대부터 1300년대까지 노르만(노르드–프랑스) 언어로 '모피 겉옷'을 부르는 단어였던 펠리콘은 원단을 넉넉하게 사용하여 무릎 아래까지 오도록 펑퍼짐하게 만들고 머리 구멍과 소매 구멍을 내고 가장자리에 모피로 선을 둘렀다.

 이러한 모습으로 보아 겨울에 코트나 로브 위에 한층 덧입어 부를 과시하는 용도와 체온을 유지하는 용도로 사용하였던 것으로 보인다. 다른 겉옷들과 크게 차이가 나는 펠리콘의 대표적인 형태는 가오리 소매처럼 넉넉하게 트여 있는 진동으로 전체적으로 몸매가 드러나지 않고 펑퍼짐한 원뿔 같은 모습으로 만들어진다.

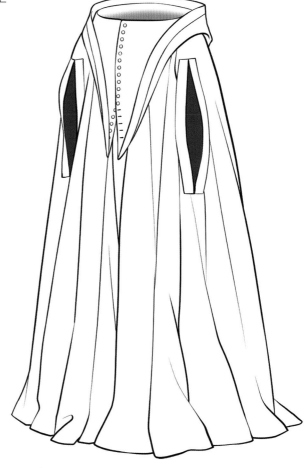

CHAPERON
샤프롱

❖ **샤프롱 = 카푸츠(Kapuze) = 카푸치오(Cappuccio) = 캅푸챠(Capucha) = 후드(Hood)**

　　1200년대 처음 등장하여 1500년대까지 서유럽에서 두루 쓰인 중세 시대 남성 복식을 대표하는 모자이다. 본래 케이프처럼 짧은 어깨 부분인 펠러린(*Pelerine*)이 달린 두건으로, 후드 끝에 꼬리처럼 길게 늘어진 리리파이프(*Liripipe* 또는 리리피퓸 *Liripipium*)가 달려 있다. 시간이 지날수록 리리파이프가 땅바닥에 닿을 정도까지 길어지게 되면서 1300년대 후반부터는 리리파이프 부분을 부흘레나 터번처럼 이마에 둘러 착용하거나 펠러린의 가두리 장식(*Scallop*)을 새의 볏처럼 세우고, 혹은 어깨에 걸쳐 길게 늘어뜨리는 문화가 생겼다. 이런 변화가 지속되면서 1400년대부터는 샤프롱이 점차 실용성보다는 장식적인 목적으로 발전하면서 거대하고 화려한 모양을 띄게 되었다.

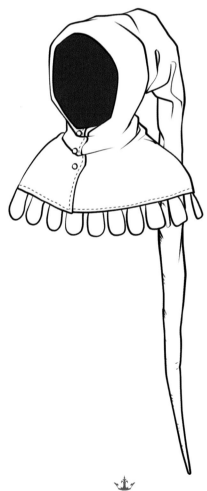

POULAINE
풀렌느

❖ **풀렌느 = 크라코(Crakow)**

중세 시대 전반에 걸쳐 유행하였던 앞코가 기다란 단화이다. 풀렌느라는 이름은 폴란드 혹은 폴란드의 도시인 크라쿠프에서 유행한 스타일의 신발이라는 의미의 '술리에 아 라 풀렌느(*soulier a la poulaine*)'라는 말에서 유래하였다. 뾰족한 구두는 로마네스크 시대부터 있었으나 고딕 시기에 절정에 달하였다. 교회의 첨탑처럼 극단적으로 앞으로 솟은 신발코는 기록상으로 60cm 가까이 될 정도여서 사치 금지령이 내려지기도 하였고, 계단을 오를 때는 뒷걸음질로 올라가야 했다는 기록도 남아 있다. 용도에 따라 이끼나 말총, 방울 등을 끝부분에 장식으로 다는 등 다양한 변형이 있었다.

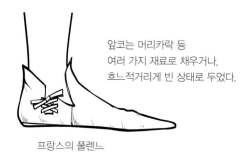

앞코는 머리카락 등
여러 가지 재료로 채우거나,
흐느적거리게 빈 상태로 두었다.

프랑스의 풀렌느

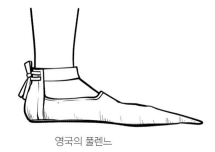

영국의 풀렌느

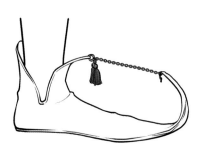

보행에 방해가 되지 않도록
금속 사슬로 발목이나 무릎에
감아 연결시켜야 할 정도였다.

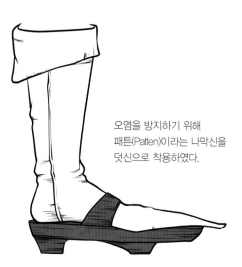

오염을 방지하기 위해
패튼(Patten)이라는 나막신을
덧신으로 착용하였다.

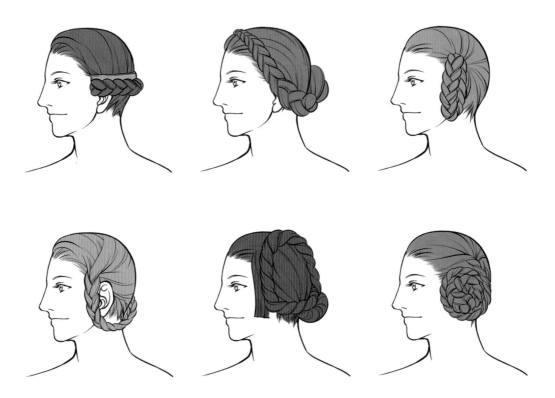

1300년대에는 양갈래로 땋은 머리를 귀 옆에 나란히 붙이거나 접어서 붙이기도 하였고, 고리형이나 나선형, 양뿔형으로 둥글게 말아 머리카락을 왕관처럼 표현하는 것(Coronet Braid)이 일상적이었다.

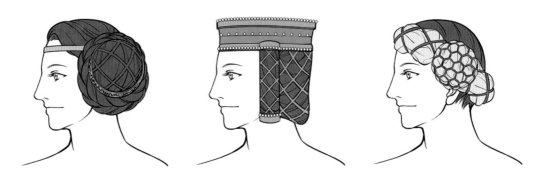

머리 그물망을 사용하는 방식 역시 양갈래로 나누어 귀를 가리도록 붙이는 것이 유행하였는데, 이렇게 보석과 끈, 머리 그물망 고리로 장식한 형태를 크레스피네트(Crespinette 또는 크리스핀 Crespine)라 하였다.

여성들의 머리카락을 가리는 풍습이 이어지면서 자연스레 모자와 같은 머리쓰개가 발전하게 되었는데, 그중 하나가 1300년대에 만들어진 나비 모양 장식틀이었다.

정확한 명칭은 전해지지 않으나 머리카락을 감싸 넣은 작은 모자 위에 철사로 받침대를 만들어 얹고 베일을 덧씌웠는데 가운데를 움푹하게 눌러서 나비 모양을 만들면 착용 시에 각도가 흐트러지지 않았다. 이런 거대하고 화려한 머리장식은 북유럽에서 1400년대까지 유행하면서 에스코피옹이나 에넹과 같은 모자로 발전하게 되었다.

◀ 에넹과 비슷하지만, 모자 없이 철사틀로 형태를 만들고 베일로 전체를 감았다는 점에서 차이를 보인다.

바르브 형식의 예시 ▶

한편 로마네스크 시대 윔플(머리 가리개)의 일종이자 바르베트의 원형이었던 바르브(*Barbe*)는 턱 아래 수염처럼 주름을 잡는 장식으로, 1300년대부터 1500년대까지는 특히 과부의 상징으로 검은색이나 흰색 드레스와 함께 착용하였다.

FRANCE
프랑스

1300~1380 프랑스

| 알록달록한 미 파르티의 향연 |

1300년대 서유럽 의복 양식은 지역에 따라 조금씩 변형이 있기는 하였으나, 전체적으로 매우 유사하다. 몸통과 소매가 꼭 맞게 재단된 옷을 단추로 여며 입었으며 아래로 갈수록 넓어지면서 치맛자락이 길게 뒤로 끌렸다. 점차 넓어지고 길게 늘어진 소매는 코트아르디의 티핏으로 대표되는 가짜 소매, 즉 행잉 슬리브이다. 행잉 슬리브는 이 당시부터 출현하면서 중세와 르네상스 시대 복식의 중요한 장식 요소로 발전하게 되었다. 1380년경에는 목선이 크게 파이면서 어깨를 대담하게 노출하게 되었다.

1. 오베르뉴의 앤. 오베르뉴의 도팽이자 부르봉 공작 부인.

머리 모양은 1300년대의 전형적인 형태를 보이고 있다. 코트아르디의 왼쪽에는 본가를 상징하는 오베르뉴(노란색 바탕에 파란색 돌고래)와 포히(붉은색 바탕에 노란색 돌고래) 문장을, 오른쪽에는 남편쪽 집안을 상징하는 부르봉(푸른색 바탕에 황금색 백합) 문장을 수놓았다. 팔 양쪽에는 티핏을 길게 늘어뜨렸으며 길게 끌리는 치맛단 밖으로 풀렌느의 신발코가 보인다. 이렇게 옷자락이 길게 늘어지는 복식은 받드는 시종을 고용할 수 있는 그들의 지위를 명확히 드러냈다.

2. 부르봉 공작 루이 2세. 오베르뉴의 앤의 남편.

푸른색 바탕에 작은 금색 플뢰르 드 리스를 수놓은 자수는 부르봉 가문 사람들이 1300년대에 전반적으로 사용하였다. 남자의 경우에는 보통 이렇게 본가의 문장으로 전체를 장식하지만 깃발 등에는 처가의 문장을 그리기도 하였다. 안감으로 사용한 흰담비는 당시 상류층에서 크게 유행하였고, 모든 종류의 털이 인기가 있었다. 망토는 프랑스 전통 스타일이다. 차양이 앞으로 길게 튀어나온 반구형 모자는 샤플 또는 베크라고 한다.

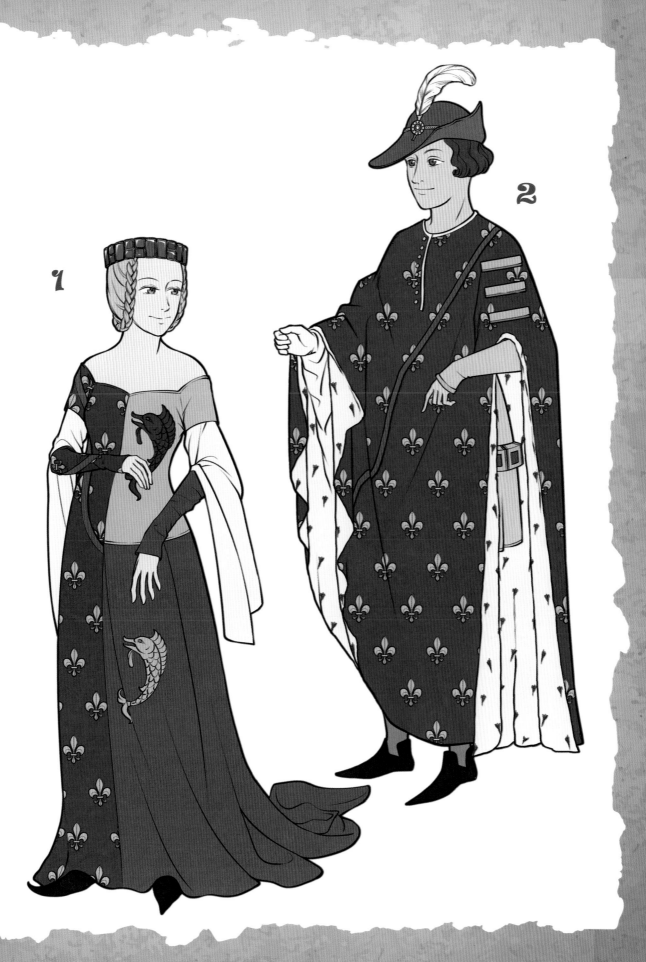

1300~1380 FRANCE
고딕 초기 프랑스 양식

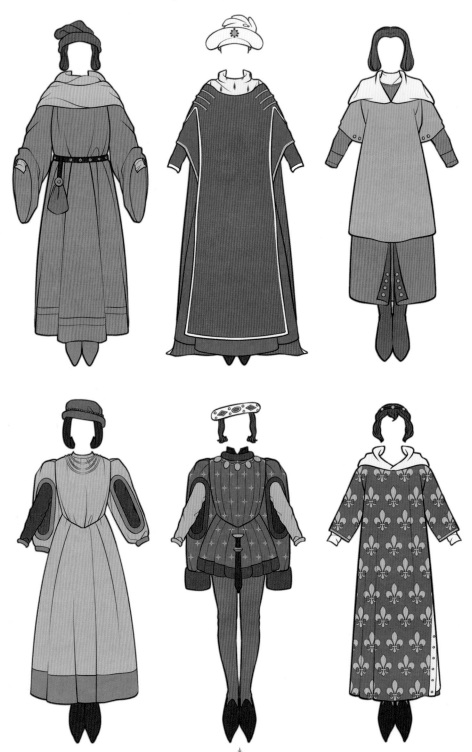

고딕 시대에 들어서면서 프랑스는 서유럽 문화와 패션의 유행을 이끄는 중심으로 부상하였다. 일반적으로 1400년대에 들어 나타나는 부푼 소매나 에스코피옹 등이 초상화에 자주 보이지만, 고증 시기에 따른 오류 역시 감안해야 한다.

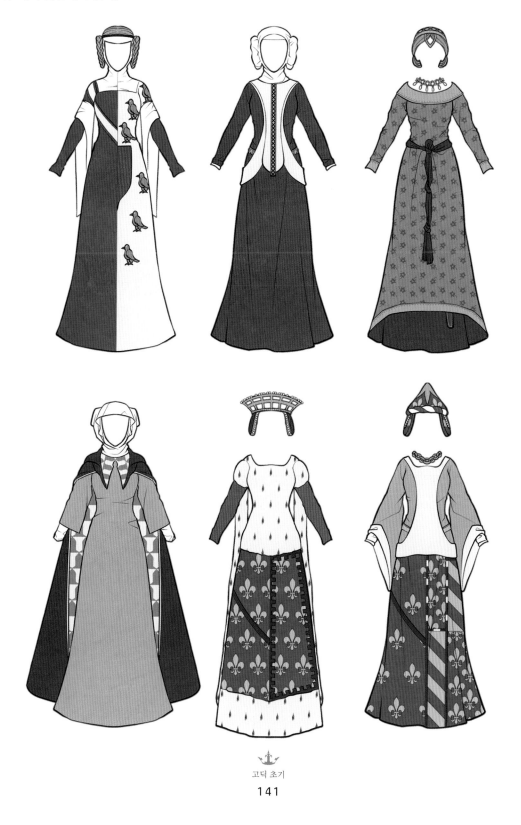

고딕 초기

HOLY ROMAN EMPIRE
신성 로마 제국

1300~1380 독일-베네룩스

| 소박한 상인 문화 |

로마네스크 시대와 마찬가지로 신성 로마 제국은 여전히 정치적 분열기였는데 이로 인해 수많은 지역과 민족, 다양한 문화가 유지되었다. 한편 1300년대 초, 신성 로마 제국의 여러 도시는 상인 조합인 한자동맹을 통해 북해와 발트해의 무역을 장악하였고 1370년대 최전성기를 맞이하여 중세 상업 경제에 많은 영향을 끼치게 되었다. 1300년대 독일에서 제작된 석상과 조형물을 보면 당시 독일 의상이 아주 전형적이고 일반적인 고딕 복식으로 구성되어 있음을 알려 준다.

1. 요한 폰 홀츠하우젠. 프랑크푸르트의 시장이자 의원.

독일 남자들은 보통 튜닉 위에 망토와 후드를 걸쳐 입었는데, 후드는 머리 뒤로 넘겨 쓰기도 하고 앞으로 늘어뜨리기도 하였다. 미-파르티로 색상을 배치한 튜닉을 입었으며 허리띠는 엉덩이 바로 위에 걸쳐서 낮은 허리선을 표현하였다. 삽화상에는 당시 독일에서 크게 선호하였던 가두리 소매 장식을 추가하였다.

2. 구다 골트스타인. 요한의 아내.

독일식 머리쓰개인 크루젤러를 머리 전체와 얼굴 둘레에 둘러서 덮고 있다. 구다가 입고 있는 코테와 망토는 몸에 딱 맞게 재단된 모습으로, 요한의 옷과 마찬가지로 간편하게 입을 수 있는 단추 여밈이 도입된 것을 알 수 있다.

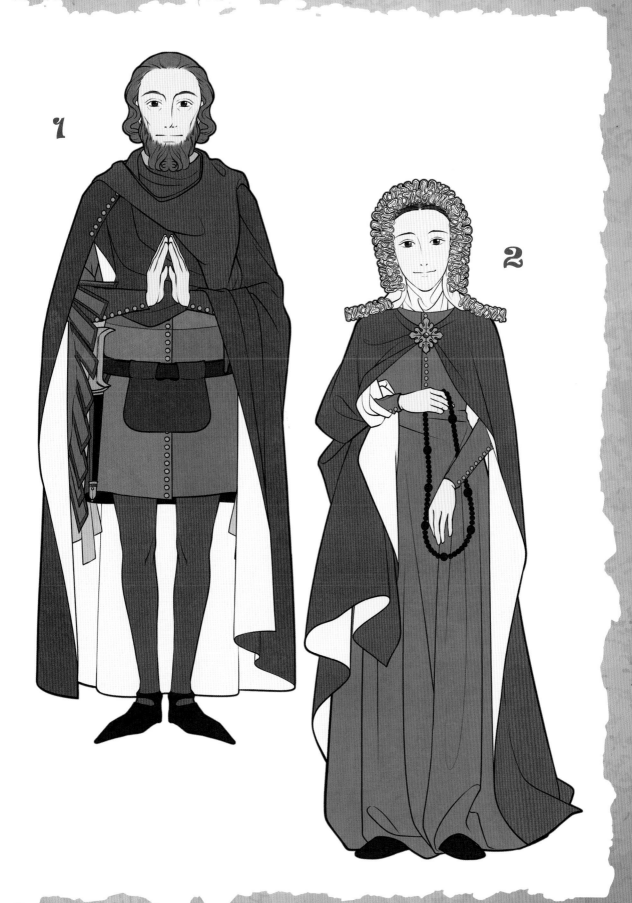

KRUSELER
크루젤러

독일 동부에서 유행하였던 특유의 머리쓰개로, D자형 혹은 반원형으로 재단된 리넨 천으로 만들어졌다. 가장자리에 겹겹의 주름진 프릴이 달려 있는 것이 특징인데 1300년대부터 1400년대까지 중부 유럽 전역에 퍼져 나가 오스트리아, 헝가리, 보헤미아 등의 여성들 사이에서도 유행하였다.

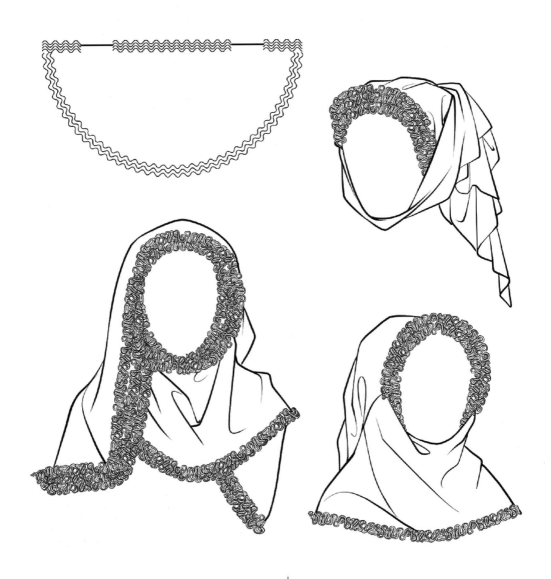

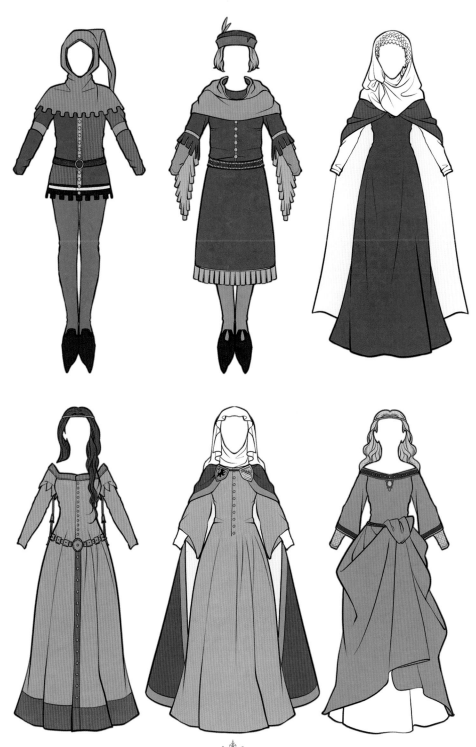

HOLY ROMAN EMPIRE
신성 로마 제국

1300~1380 이탈리아

| 중세 예술의 새싹 |

중세 이탈리아반도는 북부와 중부, 남부가 각기 다른 세력권으로 분열되었다. 남부는 동로마나 북아프리카, 이슬람 등의 침공을 받았고 중부에는 교황령이 자리 잡고 있었다. 프랑크 왕국의 일부였던 북이탈리아는 이후 신성 로마 제국의 영향력 아래에 놓이지만 베네치아, 메디치 등의 도시들이 금융과 무역을 중심으로 성장하게 된다. 분열된 이탈리아는 강력한 힘은 없었으나 여전히 중국과 인도 실크의 주요 수입국이자 실크 의상 제작의 중심지였다. 이들이 방직 산업을 바탕으로 국제 교역에 뛰어들면서 트레첸토(Trecento, 이탈리아어로 300, 즉 1300년대) 이탈리아 도시들은 새로운 패션의 발전과 전파를 담당하는 중심지가 되었다.

1. 베아트리체 포르티나리, 단테가 사모한 여인. 가브리엘 로세티 회화 속.

옆이 트인 긴 망토는 초기 르네상스 때 유행하게 될 조르네아 드레스를 연상하게 한다. 이탈리아는 기온이 따뜻하여 북유럽과 달리 긴 머리카락을 베일로 가리지 않고 자연스럽게 늘어뜨렸다. 드레스를 슬래싱으로 잘라 내서 안의 슈미즈가 빠져나오도록 만들었는데, 이탈리아에서 르네상스 패션이 다소 이르게 발전한 것이거나 혹은 시기상 맞지 않는 표현인 것으로 보인다.

2. 단테. 서사시 〈신곡〉의 저자. 엘리자베스 손렐 회화 속.

젊은 단테가 입고 있는 짧고 몸에 붙는 튜닉은 유럽 전체에서 크게 유행하였다. 로세티가 그린 베아트리체처럼 옆이 트인 긴 망토를 입고 있다. 삽화상에는 단테의 상징인 코이프와 긴 리리파이프 꼬리가 달린 붉은 샤프롱을 추가하였다.

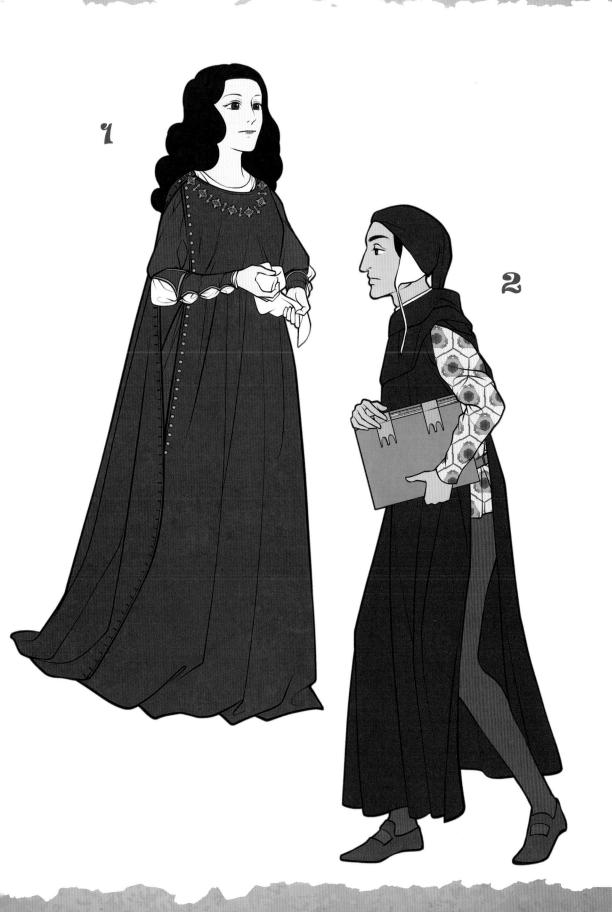

VENICE
베네치아

1300~1380 이탈리아

| 동지중해의 여왕 |

비잔티움 제국의 봉신으로 시작된 베네치아는 아드리아해에서 동로마와 서로마를 잇는 중개 무역의 교역권을 독점하며 부유하게 성장하였으며 1300년대에는 숙적 제노바를 격파하고 유럽 제일의 해상 국가로 거듭나게 된다. 베네치아는 도제(Doge)라는 수장이 다스리는 공화국이었으며 도제를 필두로 한 관리들의 복장을 색상과 형태에서 엄격하게 규제하였다. 일부 의복에서는 동양과 서양 복식이 융합된 모습도 나타나게 된다.

1. 도제의 수행원 복식.

도제의 옷에는 흰색, 금색, 홍색, 주홍색 네 가지 색상만을 사용하였는데 심홍색 또는 주홍색 가운으로 비슷한 느낌을 준다. 후드는 짧은 꼬리를 앞으로 구부린 상태인데 이는 도제의 코르노 두칼레와 유래를 같이 하는 것으로 보인다.

2. 도제 복식.

도제의 가운 소매는 100cm나 늘어지는 커다란 형태에 좁은 자루 모양의 손목 부분이 개성적이다. 가운 위에는 자수가 놓인 금색 망토를 두르고 짧은 모피 케이프를 덧대었다. 베네치아 도제의 상징인 코르노 두칼레(*Corno Ducale*)는 뒷부분이 뿔처럼 뻣뻣하게 휘어진 모자로 흰색 코이프 위에 착용한다.

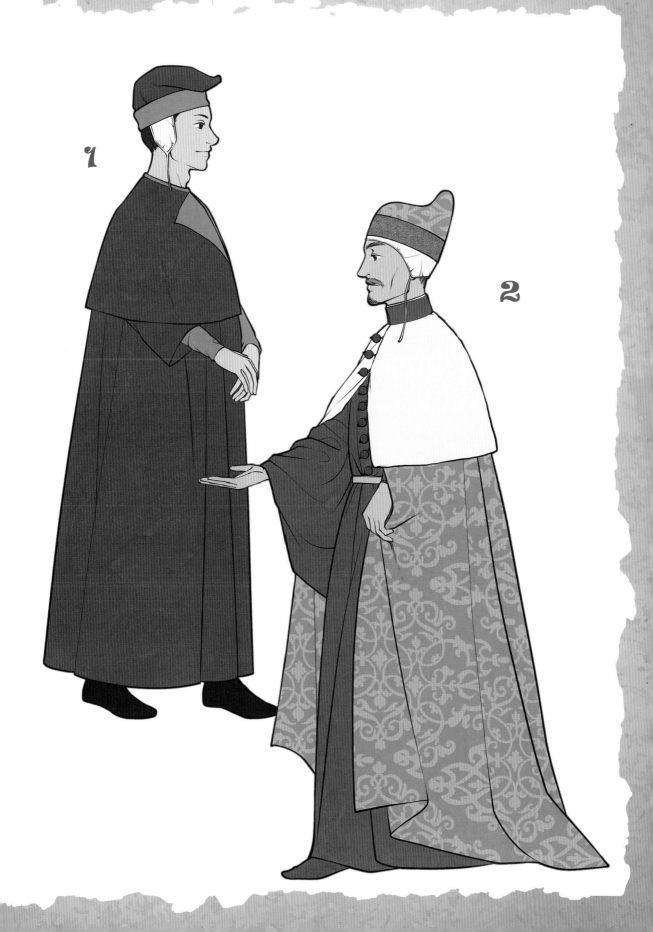

ENGLAND
잉글랜드

1300~1380 영국

│ 백년전쟁의 시작 │

1300년대 잉글랜드의 복식 정보는 이전 로마네스크 시대보다는 비교적 많은 편으로 왕실의 일지 같은 물품 목록에 사료가 남아 있다. 이 시기 잉글랜드는 비교적 로마네스크 복식 문화가 많이 남아 있었으며 프랑스와의 전쟁을 통해 대륙의 문물을 받아들이면서 한 박자 늦게 고딕 패션을 흡수하게 되었다.

1. 월터 아트 뮤지엄 소장 1300년대 잉글랜드의 〈기도서〉 중 남자 삽화.

튜닉 혹은 더블릿처럼 얇게 달라붙는 외투에는 후드와 주름진 스커트 부분이 달려 있다. 헐렁한 소매 안쪽으로 작은 단추가 여러 개 달린 코테의 긴 소매가 드러난다. 얇은 호즈와 기다란 신발까지 전체적으로 독일 남자 복식과 유사하며 아직 국가적인 개성이 뚜렷하지 않은 시기임을 알 수 있다.

2. 월터 아트 뮤지엄 소장 1300년대 잉글랜드의 〈기도서〉 중 여자 삽화.

양쪽으로 땋아 묶은 머리 모양은 전형적인 1300년대 머리 양식이며 얇은 샤플을 두르고 있다. 푸른색 코트아르디의 반소매 끝에 모피 티핏을 늘어뜨리고, 안에 덧입은 코테의 붉은 소매에는 작은 단추를 여러 개 달았다. 치마의 세로 트임은 손을 집어넣어 따뜻하게 하거나 치맛자락을 들어 올릴 수 있게 도와주는 역할을 하는데, 특히 잉글랜드 왕국에서 많이 보이는 디자인이다.

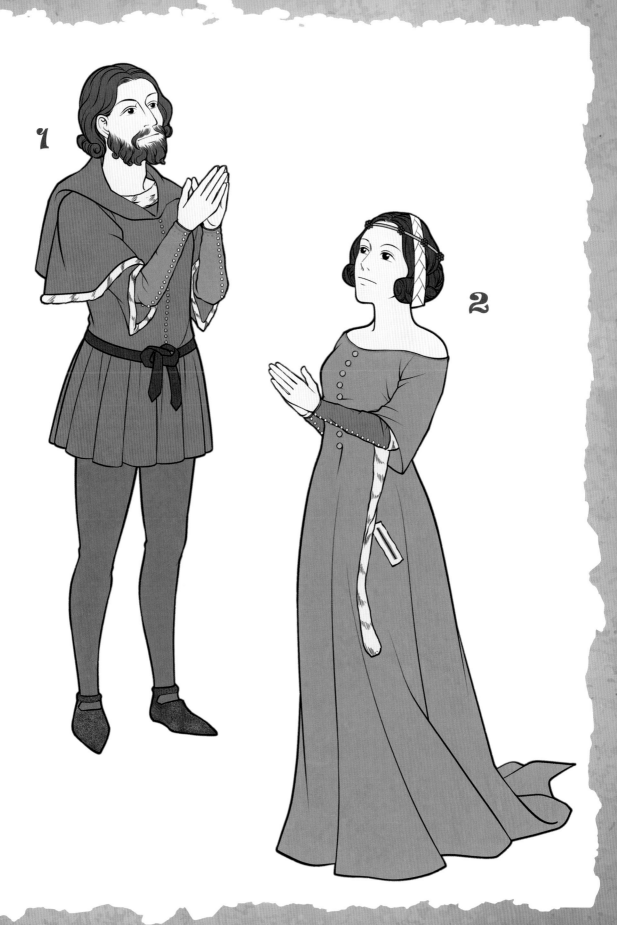

WESTERN CATHOLIC CHURCH COSTUME
서방 가톨릭 복식

고대와 초기 중세 로마의 예복은 이후 기독교 성직자가 입는 전례복이 되었다. 헐렁한 달마티카 정도로 단순했던 고대의 복장은 로마네스크 시대를 지나며 세속적인 옷차림과 완전히 분리되었다. 가톨릭 복식 또한 동방 정교회처럼 점차 위엄 있고 정교한 형태로 발전하였다.

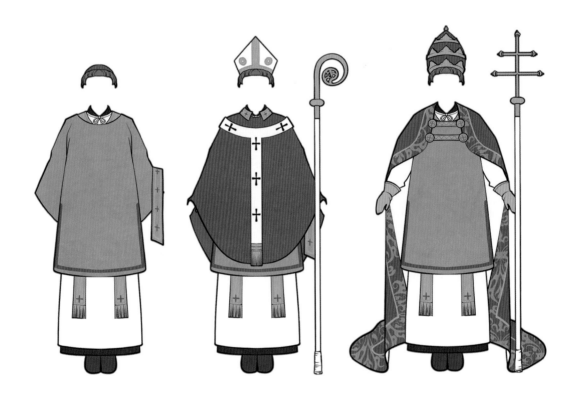

사제 복식 예시

캐속 : 수단(치마 코트)
아미스 : 개두포
알브 : 장백의
싱크처 : 허리띠
스톨라 : 영대
달마티카
마니플 : 수대(손수건)
주케토나 비레타 착용

주교 복식 예시

사제의 복식 위
카술라(샤쥐블) : 제의
팔리움 : 장식 띠
미트라 : 지붕형 모자
주교 지팡이(양치기 지팡이)

교황 복식 예시

사제의 복식 위
카파 : 망토
트리레그눔 : 삼중관
교황 십자가 지팡이

한편, 수도자들은 금욕적인 생활을 고려해 주로 눈에 띄지 않는 색상을 썼다. 소재는 값싸고 그 지역에서 구할 수 있는 것을 사용했다. 기본적으로 검은색이나 흰색, 갈색을 사용하고 고대 로마식 튜니카 위에 후드 달린 쉬르코처럼 생긴 스카풀라(*Scapular*)를 걸쳐 입었다.

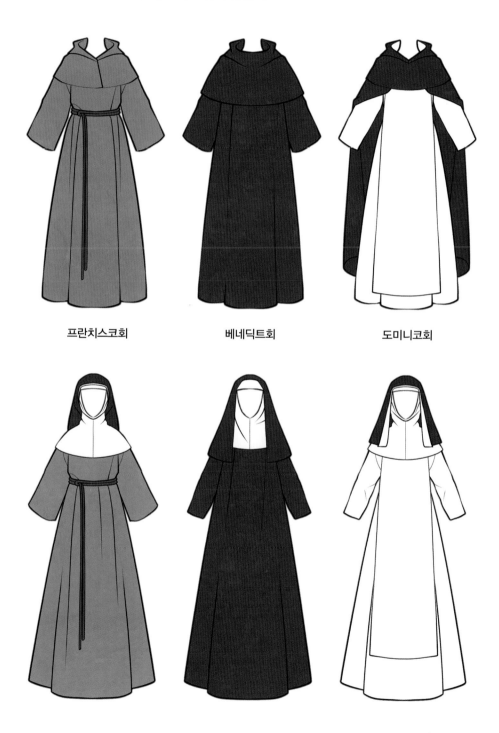

프란치스코회 베네딕트회 도미니코회

MEDIEVAL COMMONS COSTUME
중세 평민 복식

평민 복장은 패션에 예민한 상류층과 달리 수세기 동안 변화가 없었다. 소작농, 자작농, 수공업자, 상인과 같은 백성들은 밖에서 노동을 해야 했기에 리넨 슈미즈만 입거나 호즈를 빼먹었다. 때로는 솔기선이 노출되기도 하였다. 보통 회색, 갈색, 황색, 녹색, 청색 염료를 사용하였고, 특히 현대인들의 청바지처럼 싸고 쉽게 구할 수 있는 옷감을 대청으로 염색하여 입었다.

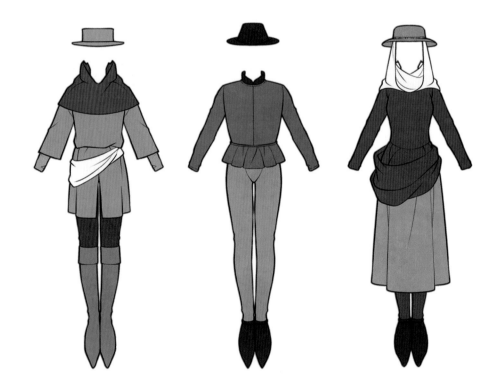

크라운이 달린 모자나 후드, 혹은 두 가지 모두를 착용했으며 허리띠에는 빵을 담을 주머니를 매달았다. 여자들의 튜닉은 원피스처럼 길어서 차이가 나기는 했지만, 역시 치맛자락을 감아올리거나 뒤로 묶는 등 활동성을 더 중요시하였다. 파종을 할 때면 앞치마를 두르거나 넓은 소매통을 만들어 낟알을 담아가는 등 노동을 하는 데 있어 옷차림을 도구의 일종으로 사용하였다.

의사들은 테가 없는 베레모인 스컬캡(*Skullcap*)과 코이프를 쓰고, 무릎 아래까지 길게 내려오는 튜닉을 입었다. 음악가나 광대들은 밝은 색의 줄무늬 혹은 미-파르티로 값싸고 흔한 자투리천을 기워 입었다. 그 외에 상복에는 검은색이나 흰색이 사용되었는데 일찍이 상황과 격식에 맞는 옷차림이 사용된 것으로 보인다.

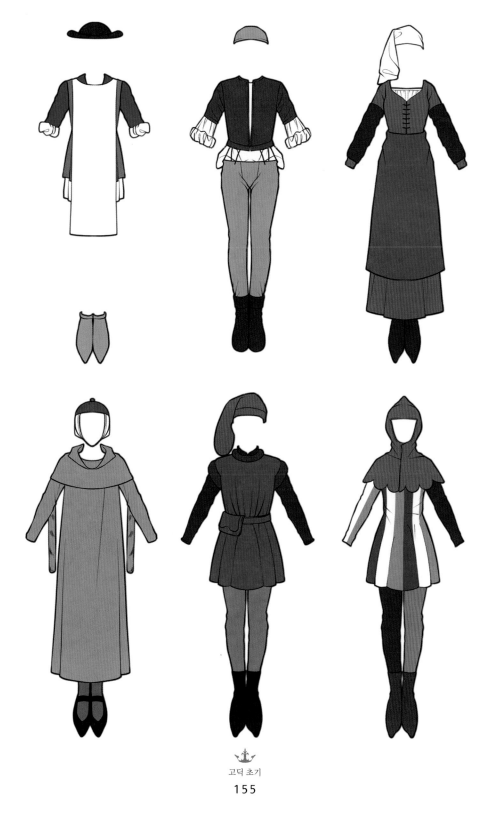

고딕 후기
– 악마의 아름다움
1380~1450

봉건 사회와 중세 문화가 시들면서 고딕 양식이 빠르게 성장하고 유럽은 힘차고 밝은 패션이 자리매김하였다. 이때에는 프랑스 및 영국에서 독립한 부르고뉴(Bourgogne) 공국이 새롭게 패션의 중심으로 부상하게 된다. 이 시기에 부르고뉴-프랑스-북부 이탈리아에서 꽃피운 화려하고 과장된 궁중 패션 양식을 국제 고딕 양식(International Gothic Style), 버건디 궁중 양식(Burgundian Court Style) 등으로 부른다.

여성의 머리카락을 가리는 목적이었던 모자는 교회의 첨탑을 본 딴 듯 웅장하고 화려한 형태에 스테인드 글라스처럼 밝게 반짝이는 장식들로 치장되었고, 1300년대부터 이어진 날씬하고 길게 끌리는 치맛자락(Train)은 계급을 나타내는 방침이 되었다. 작은 가슴과 높은 허리선, 요란하고 기괴한 머리장식과 길쭉한 드레스는 1400년대 초중반에 절정에 이르렀는데 배와 엉덩이를 앞으로 내밀고 걸으면서 무게를 지탱해야 할 정도였다.

남성 패션 또한 예외는 아니어서 극단적으로 긴 가운, 혹은 극단적으로 짧은 푸르푸앵 등이 유행하였다. 벨벳을 포함하여 양단, 브로케이드 등 여러 옷감을 마음껏 사용한 가두리 장식이나 풍성한 소매 등이 유행하였고, 무제한으로 사용할 수 있는 모피, 각종 보석과 자수로 사치스럽고 세련된 양식이 유럽 전역에 퍼져 나갔다. 국가적으로 사치 금지령을 내리고 교회에서는 '악마같은 옷차림'이라 말하며 비난과 저주를 내리기도 하였으나 유행에 대한 갈망은 멈출 수가 없었다.

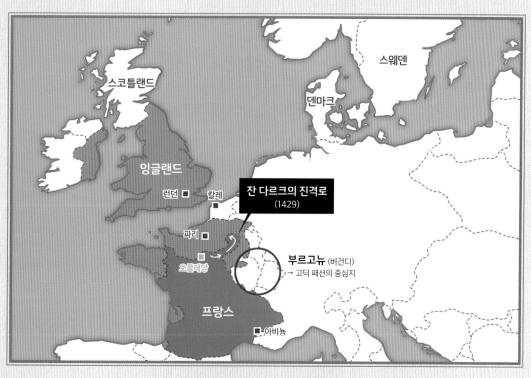

백년전쟁의 흐름과 부르고뉴 지방의 성장

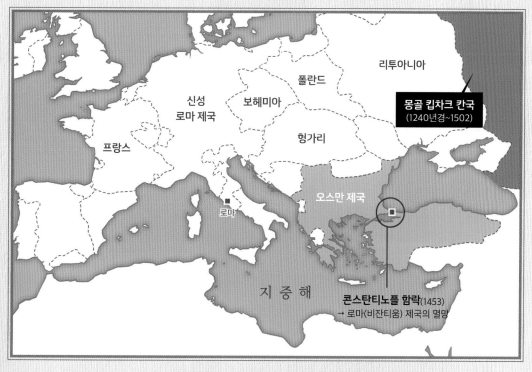

오스만 제국의 성장과 비잔티움 제국의 멸망

❖ **푸르푸앵 = 더블릿(Doublet) = 두블레터(Dublette) = 도피오네(Doppione)**

두 겹으로 겹쳐서 솜을 채워 넣거나 누벼서 만든 옷이라는 뜻을 가진 의상이다. 본래 갑옷 속에 받쳐 입던 조끼 형태의 지폰(*Gipon*)이나 소매 달린 아퀘튼(*Aqueton*), 혹은 갑옷 밖에 입던 감비송(*Gambison*)이 일상복으로 편하게 발달한 것으로 1350년 이후 만들어져서 1400년대부터 1600년대까지 남자의 기본 복식으로 널리 사용되었다.

헐렁하게 주름이 잡히는 로마네스크 코테와 달리 몸에 딱 맞는 형태에 날씬한 허리선을 강조하였으며 허리띠 아래로는 단이 넓어지면서 스커트처럼 표현되는 페플럼(*Peplum* 또는 베이시스 *Bases*)이 특징이다. 처음에는 튜닉처럼 무릎까지 내려오는 길이였으며 신체 보호를 위해 종이로 된 단단한 심을 넣었던 흔적이 남아 있고, 목둘레선이 크게 파여 안에 받쳐 입은 슈미즈가 보이기도 하였다. 1400년대 이후로는 옷깃이 목 위로 높아지고 패드를 넣어서 가슴을 부풀리거나 허리를 조이는 등 장식적으로 과장되는 형태가 보이기 시작하였다.

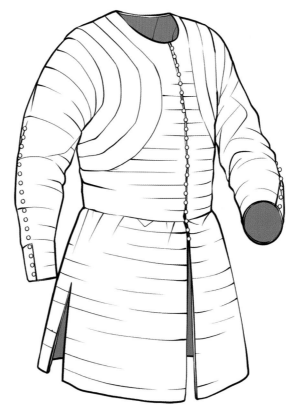

HOUPPELANDE
우플랑드

❖ **우플랑드 = 가운(Gown/Gwn) = 군나(Gunna) = 펠란다(Pellanda)**

　프랑스어로 외투나 망토를 뜻하는 우플랑드는 1200년대의 외투였던 에리고에서 발전한 옷으로, 1300년대 후반부터 1400년대 초에 전반에 걸쳐 유행한 가운의 일종이다. 풍성하고 펑퍼짐하게 주름을 잡은 원피스처럼 생긴 겉옷으로 옷깃은 귀에 닿을 정도로 높고 긴 소매는 손목 쪽으로 갈수록 넓어져 나팔(봉바르드 *Bombard*) 모양이 된다.

　여자의 우플랑드는 바닥까지 끌릴 정도로 길었으며 허리띠를 가슴 아래에 맸다. 남자의 우플랑드는 엉덩이부터 발목까지 오는 비교적 다양한 길이였으며 허리띠 또한 몸통 아래에 헐렁하게 맸다. 긴 우플랑드는 예복으로 주로 사용되었으며 무릎까지 오는 우플랑드는 1400년대에 유행하였다.

　소매에는 꽃잎이나 잎사귀, 혹은 톱니바퀴 모양의 가두리 장식을 하였고, 옷단 가장자리에 털을 부착하기도 하였다. 앞과 뒤에 트임을 넣어 걷거나 말을 타기 편하게 만들고 작은 방울을 어깨에 촘촘히 달아 장식한 기록도 있다. 겉옷의 종류는 일반적으로 가운과 로브 등의 단어가 혼용되는데, 우플랑드와 같은 가운은 가장 바깥에 입는 옷의 개념으로 로브와 함께 착용 시 로브 위에 입게 되고, 따라서 훨씬 펑퍼짐한 형태를 가지게 된다.

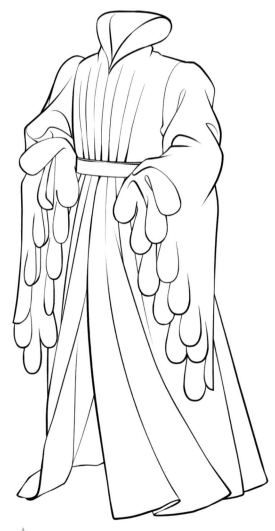

DIFFRENT KINDS OF CHAPERON
샤프롱의 응용

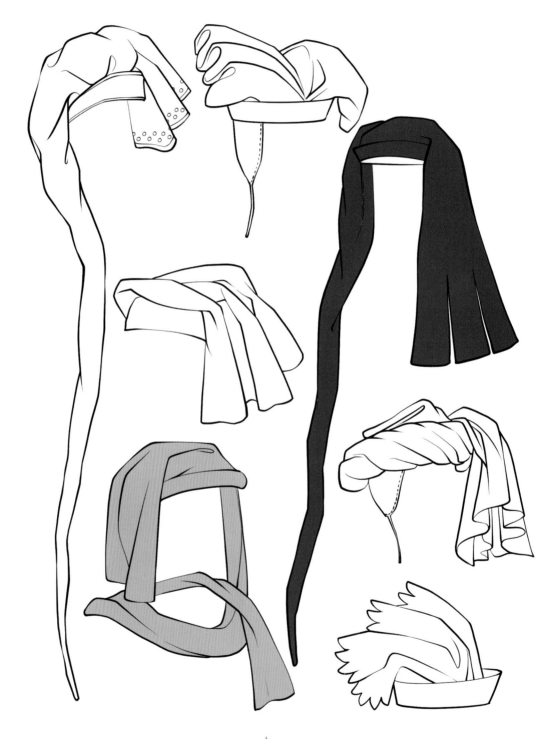

LATE GOTHIC HAIR STYLE
고딕 후기 머리 모양

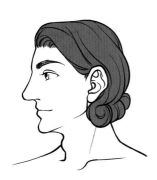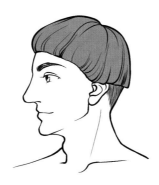

이전까지 남성들은 머리 중앙에 가르마를 타고 컬을 주어 머리카락을 어깨까지 늘어뜨리는 단발머리를 하고, 긴 앞머리로 이마를 가리기도 하였다. 이후 우플랑드와 같은 겉옷의 옷깃이 높아지면서 뒷목 밑을 면도하거나 짧게 자른 '푸딩 그릇' 머리를 하게 되었다. 여성들은 이마의 잔머리를 깎아 내고 눈썹을 뽑아 순수함을 강조하였으며 머리쓰개 밑으로 머리카락이 흘러나오지 않도록 단정히 고정하였다.

기본적인 샤프롱 착용 방식

고딕 후기 유행한 샤프롱 착용 방식

ESCOFFION
에스코피옹

에스코피옹은 '테 없는 모자'라는 의미를 가진 이탈리아 단어인 스쿠피아(*Scuffia*)에서 유래한 단어로, 1385년경부터 기록이 발견되며 1400년대 후반까지 유행하였다. 로마네스크 시대부터 발전한 머리 그물망 장식인 크레스피네트가 모자 형태로 발전한 것으로 추측할 수 있다. 응용이 굉장히 다양하며 보석을 박거나 베일을 씌워 매우 호화롭고 화려하게 장식하였다.

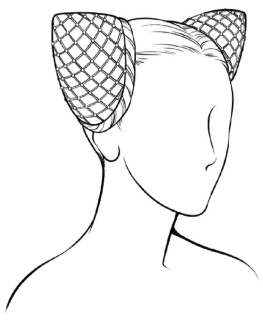

에스코피옹의 전형 1
트뤼포(Truffeaux)
프랑스어로 송로버섯을 뜻한다.
크레스피네트의 한 종류로,
뿔처럼 뾰족하게 모양을 만들어서
보통 웜플을 덮어 장식한다.

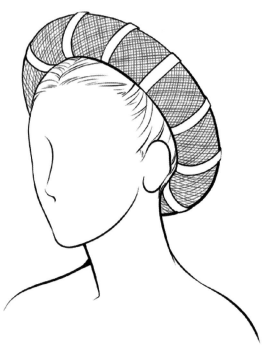

에스코피옹의 전형 2
부흘레(Bourrelet) = 라운드렛(Roundlet)
똬리 모양으로 푹신하게 만든 패드 쿠션.
머리 둘레에 터번처럼 고리를 만든다.

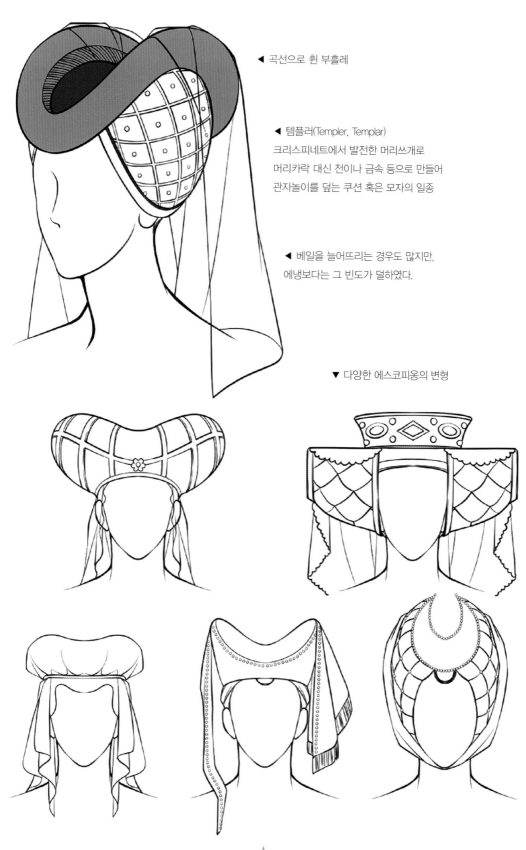

◀ 곡선으로 휜 부흘레

◀ 템플러(Templer, Templar)
크리스피네트에서 발전한 머리쓰개로
머리카락 대신 천이나 금속 등으로 만들어
관자놀이를 덮는 쿠션 혹은 모자의 일종

◀ 베일을 늘어뜨리는 경우도 많지만,
에냉보다는 그 빈도가 덜하였다.

▼ 다양한 에스코피옹의 변형

HENNIN
에냉

1430년경 등장하여 고딕 후기 100년간 프랑스 및 부르고뉴 지방은 물론, 유럽 전체에서 크게 유행하였던 귀족 여성 모자이다. 교회의 뾰족한 첨탑을 본딴 것으로 보이지만 십자군 전쟁 당시에 시리아나 레바논 등지에서 썼던 서아시아의 전통 모자에서 따왔다는 의미의 라 시리엔느(La Syrienne)라고 불렀다는 설도 있다. 신분에 따라 착용할 수 있는 에냉의 길이를 제한하였는데 그 길이가 30cm 가량에서 1m까지 다양하였으며 에냉을 쓴 귀부인이 교회에 입장하기 위해 무릎을 굽히고 들어가야 할 정도였다.

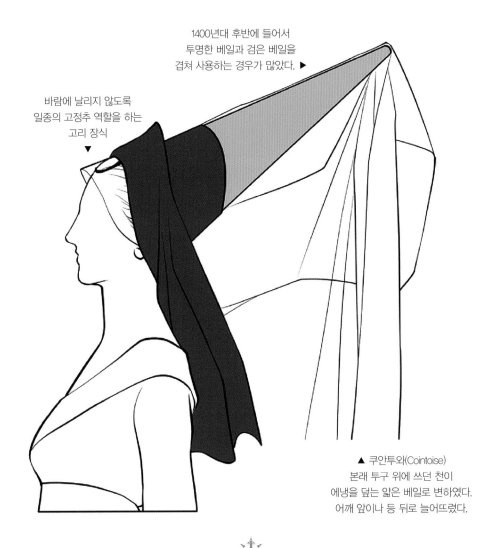

1400년대 후반에 들어서
투명한 베일과 검은 베일을
겹쳐 사용하는 경우가 많았다. ▶

바람에 날리지 않도록
일종의 고정추 역할을 하는
고리 장식
▼

▲ 쿠안투와(Cointoise)
본래 투구 위에 쓰던 천이
에냉을 덮는 얇은 베일로 변하였다.
어깨 앞이나 등 뒤로 늘어뜨렸다.

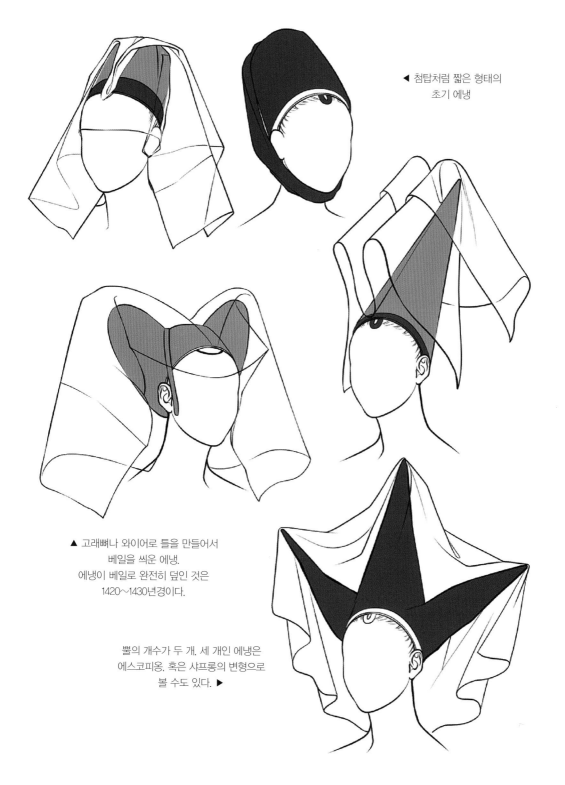

◀ 첨탑처럼 짧은 형태의
초기 에냉

▲ 고래뼈나 와이어로 틀을 만들어서
베일을 씌운 에냉.
에냉이 베일로 완전히 덮인 것은
1420~1430년경이다.

뿔의 개수가 두 개, 세 개인 에냉은
에스코피옹, 혹은 샤프롱의 변형으로
볼 수도 있다. ▶

원뿔형, 첨탑형, 화분형 등 뿔의 길이나 형태에 따른 다양한 에냉이 존재하는데 그 범위가 정확하지 않아
연구자에 따라서는 에스코피옹이나 부흘레까지 에냉으로 취급하는 경우도 있다.

BOURGOGNE
부르고뉴
1380~1450 프랑스

| 막강한 힘을 가지게 된 부르고뉴 |

부르고뉴 공국의 상류층은 1400년대 유럽 경제와 문화의 중심지였던 저지대를 손에 넣으면서 막대한 후원을 해 주거나 진귀한 서적을 모으는 등, 예술 문화적 선진국가로 강성하였다. 부르고뉴(버건디) 궁중 양식이라는 표현이 생겨날 정도로 부르고뉴는 고딕 후기의 패션을 이끄는 선두 주자였고 이는 프랑스와 함께 1400년대 전중기 서유럽 전역에 커다란 유행을 불러일으켰다.

1. 포르투갈의 이사벨라. 주앙 1세의 공주이자 부르고뉴–발루아 공작부인 겸 섭정.

길쭉한 원통형의 에스코피옹을 쓰고 있다. 옷깃과 소매, 치맛단을 털로 장식한 태슬 로브(*Robe à Tassel*)의 과감하게 파인 V자 목선이 삼각형의 데콜테(*Decolette*, 앞가슴 라인)를 만든다. 안에는 푸른색의 가슴받이 혹은 커틀이 보인다. 짧은 보디스가 하이 웨이스트 라인으로 고딕 양식을 잘 드러낸다.

2. 선량공 필리프 3세. 부르고뉴–발루아 공작.

커다란 샤프롱을 얼굴 주변에 둘둘 감았다. 큼직한 목걸이 장식은 중세 남성 복식에서 공통적으로 나타난다. 푸르푸앵 옷깃은 세웠으며 소매는 부풀렸다. 짙고 선명한 검은색은 염색이 어려웠기 때문에 부를 과시하는 옷감이었다. 엉덩이를 넉넉하게 가리고 허벅지를 덮는 푸르푸앵의 길이는 초기의 형태이다. 꽃줄기가 수놓아져 있으며 가장자리에는 털가죽을 덧대었다. 호즈 아래로 회색의 패튼을 덧신고 있다.

1380~1450 FRANCE
고딕 후기 프랑스 양식

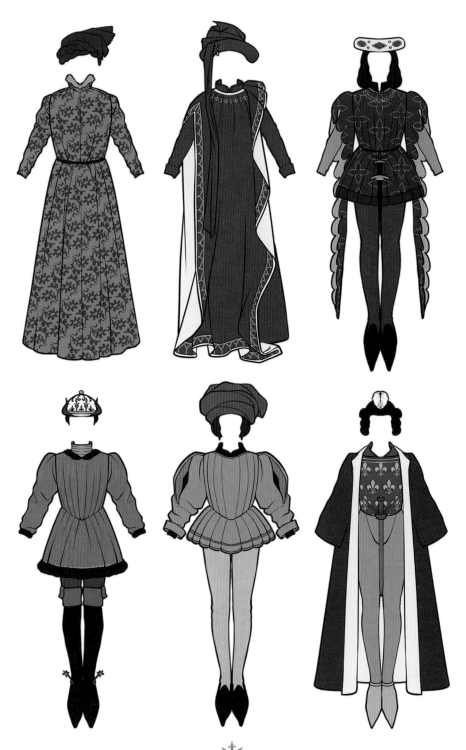

당시 프랑스 지방은 부르고뉴 궁정에서 유행한 화려한 직물, 모피, 호화로운 자수가 사용되었다. 전체적으로 남성 복식은 허리선이 낮고 여성 복식은 허리선이 높다. 여성 복식의 경우 신체에 딱 붙는 부분과 펑퍼짐한 부분을 자연스러운 선을 통해 율동적으로 연출하였다.

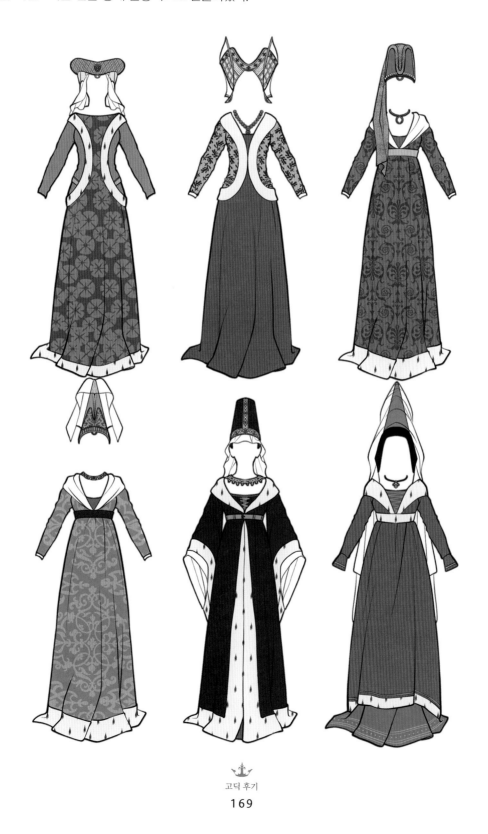

고딕 후기

HOLY ROMAN EMPIRE
신성 로마 제국

1380~1450 독일-베네룩스

│도시 연합의 중산 계급 문화│

1300년대와 마찬가지로 신성 로마 제국을 이루었던 현 독일과 오스트리아, 네덜란드 등의 중부 유럽은 통일된 정체성 없이 각 지방의 특색과 주변 국가의 영향이 뒤섞여 있었다. 여전히 무역 및 상업을 기반으로 성장하는 도시 연합이 중심이 되었으며 문화 또한 1300년대와 크게 다르지 않았지만, 복식은 장식이 조금 더 정교하고 화려해진다.

1. 조반니 디 아리고 아르놀피니, 혹은 조반니 디 니콜라오 아르놀피니.

짚을 엮어 검게 염색한 모자에는 큼지막한 챙이 달려 있다. 더블릿의 깃은 세워져 있고, 그 위에 소매가 없이 양옆으로 트여 있는 암홍색 타바드를 걸치고 있다. 보라색 벨벳으로 만든 타바드의 가장자리에는 담비털로 선을 둘렀다. 값비싼 원단 중에서도 검은색은 특히 중산 계급 사이에서 인기가 높았는데 그와 대조적으로 아무런 장신구도 착용하지 않아 상인 계층임을 알 수 있다.

2. 조반나 테마니, 혹은 코스탄자 트렌타.

뾰족한 트뤼포 머리 모양을 하고 있다. 머리 위에는 크루젤러를 늘어뜨렸는데 1300년대의 크루젤러와 형태가 다소 다르다. 플랑드르 지방에서는 이처럼 수수한 베일이 유행하였다. 눈썹과 앞머리를 뽑아 다듬어 이마가 매우 넓어 보인다. 하늘색 코트아르디 위에 두꺼운 펠리콘을 착용했는데 소매가 매우 넓고 풍성하며 프릴이 달려 있다.

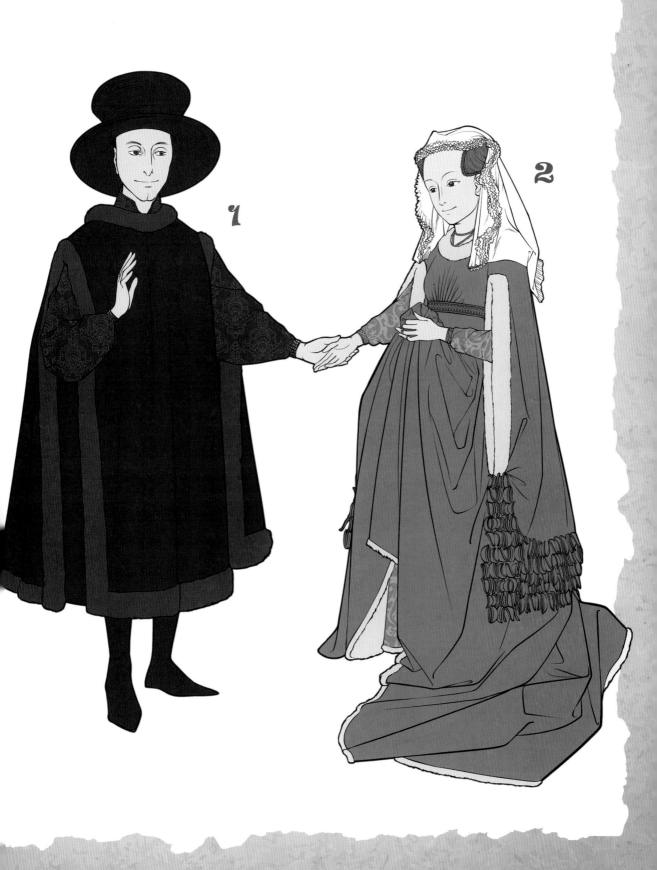

HOLY ROMAN EMPIRE
신성 로마 제국
1380~1450 이탈리아

| 성장하는 예술의 도시들 |

콰트로첸토(Quattrocento, 이탈리아어로 400, 즉 1400년대)의 이탈리아에서는 이미 르네상스의 꽃
이 피기 시작했다. 메디치 가문이 패권을 잡은 피렌체를 중심으로 밀라노, 시에나 등의 주요 도시가 전폭
적인 예술 후원을 받았다. 이 도시들은 모두 패션의 중심지로서 고급스럽고 풍성한 원단과 장식을 마음껏
사용하였다. 소매를 매우 크게 만들어서 나머지 부분 전부를 합친 것보다 소매의 원단이 더 많이 사용될
정도였지만 전체적인 실루엣은 비교적 자연스럽고 편안했다.

1. 난니나 데 메디치, 혹은 클라리체 오르시니의 초상.

이탈리아에서도 1400년대 중반까지 프랑스–부르고뉴풍 에냉이나 에스코피옹이 유행하였다. 검은 코테 위로 붉은 우
플랑드와 갈색 모피 장식이 대조를 이루고 있다. 초상화에는 하반신이 드러나 있지 않으나 매우 펑퍼짐한 소매를 가지
고 있었을 것이다. 당시 이탈리아에서는 허리띠가 없는 코테도 유행하였다.

2. 팔라초 스키파노이아 벽화 속 4월의 청년들.

고급스럽게 차려입은 젊은 남성들은 모두 비슷한 옷차림을 하고 있는데, 타바드와 유사한 치오파(Cioppa)라는 짧은
민소매 겉옷은 전체적으로 주름을 잡아 풍성하게 만들었고 몸통만큼 큼지막한 행잉 슬리브를 달았다. 안에 받쳐 입은
푸르푸앵의 주황색 소매와 가운의 행잉 슬리브인 화려한 소매가 대조를 이룬다.

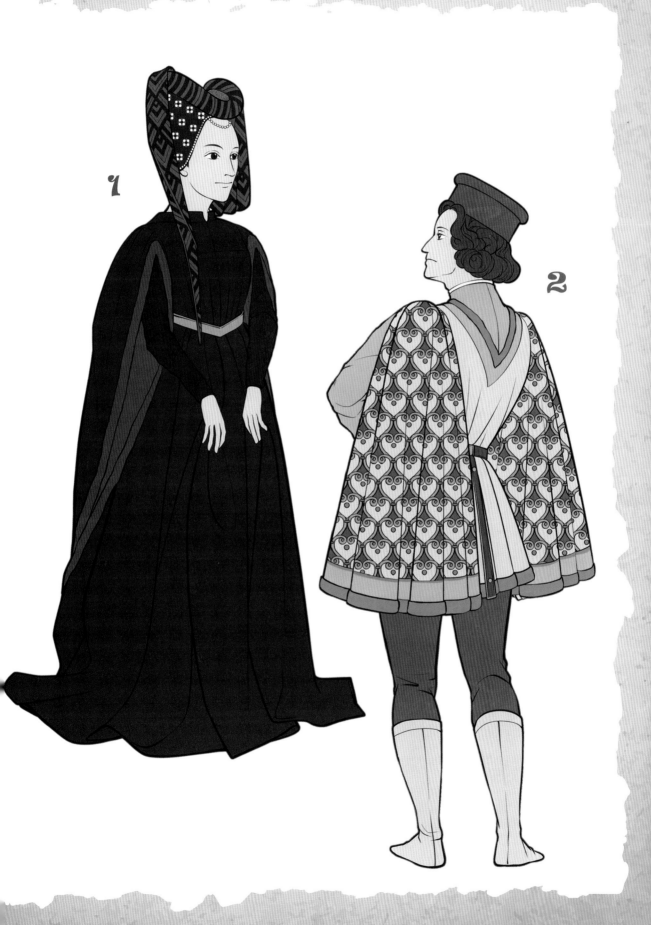

1380~1450 GERMANY
고딕 후기 독일 양식

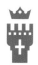

ENGLAND
잉글랜드

1380~1450 영국

| 각지고 투박한 패션 정체기 |

　1400년대 잉글랜드 왕국의 복식은 관련 자료가 적어 정확히 규정하기 어렵다. 당시 프랑스 영토의 일부를 점령했을 때 대륙의 패션을 도입하면서 북유럽풍을 따랐던 것으로 보이며 1400년대부터는 특산품인 모직물의 국내 수요가 높아졌다. 잉글랜드는 지방 중심 생활에 대륙과 동떨어진 섬나라라는 사회 지리적 요인 때문에 타 국가와 비교해서 상대적으로 검소하고 시대에 뒤떨어진 패션이라는 기록이 남아 있다.

1. 모브레이의 존, 랭커스터의 존, 제프리 초서를 참고한 의상.

　초기 우플랑드는 옷깃이 목을 완전히 감쌀 정도로 높았으며 목덜미의 머리카락을 잘라 옷깃에 방해가 되지 않도록 했다. 1400년대와 1410년대에는 펑퍼짐한 소매를 모아 주름을 잡는 풍성한 자루 모양 소매가 영국에서 크게 인기를 끌었다. 머리는 아주 짧게 깎은 버섯 머리이다.

2. 발루아의 카트린, 마거릿 페이턴, 엘리자베스 우드빌을 참고한 의상.

　옷깃과 소맷단을 모피로 선을 덧대서 장식한 로브는 부르고뉴풍 고딕 의상이다. 짧은 에냉을 쓰고 그 위에 풍성하게 베일을 걸쳤는데 전체적으로 프랑스보다는 조금 높이가 낮으며 각지고 뭉툭한 인상을 준다. 랭커스터 왕조 시기에는 에스코피옹이, 요크 왕조 시기에는 에냉이 더 많이 보이는 편이다. 남자 복식과 마찬가지로 옷은 단순하지만 좋은 원단이 사용되었다.

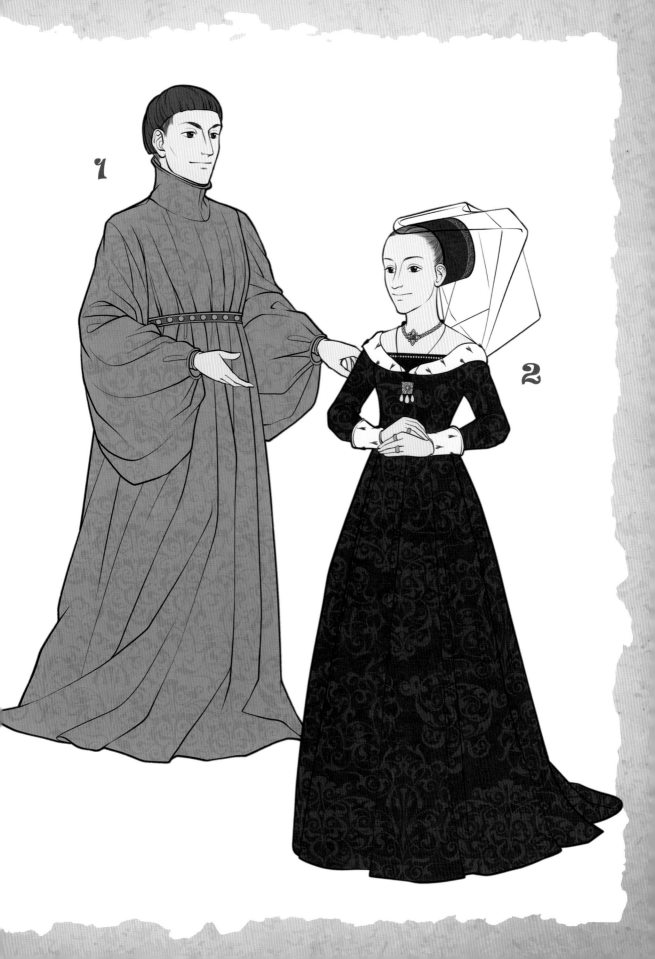

BYZANTIUM
비잔티움

1300~1450 그리스-터키

│ 천 년 제국의 끝 │

1453년 오스만 제국이 콘스탄티노플을 점령하면서 마침내 로마의 이천 년 역사이자 비잔티움의 천 년 역사가 막을 내렸다. 시기에 따라 급격히 변화했던 비잔티움의 복식은 마지막 왕조였던 팔레올로고스 시대에 들어서 타 유럽보다는 오히려 오스만 제국을 비롯한 아나톨리아반도(현 터키) 일대와 유사한 형태로 변해 있었다. 1300년대부터 확립된 단추로 여미는 앞여밈 외투, 터번, 둥근 모자 등 비잔티움의 의복 문화는 그 자체로 서유럽에서 동방의 상징이 되었다. 멸망 직전임에도 상류층의 복식 문화는 더욱 화려하게 꽃 피었으며 옷의 원단과 형태, 자수 무늬까지 세세하게 정해져 있었다. 그 외에 궁정에서 붉은색이나 녹색이 유행했던 기록도 남아 있다.

⅟. 궁중 남자 예복 복원도.

비잔티움 말기의 가장 대중적인 정복인 캅바디온(*Kabbadion*)은 무릎 아래까지 내려오며 몸에 딱 달라붙고, 맞깃의 앞섶을 단추로 여몄다. 겉에는 행잉 슬리브 외투인 카프탄(*Kaftan*)을 덧입거나 걸치기도 했다. 구형 및 원통형 형태를 가진 다양한 모자가 표현되어 있으나 구체적인 명칭은 전해지지 않는다. 보통 예장으로 허리띠에 손수건을 매달고 목걸이를 걸었으며 손에는 지휘봉을 들었다.

2. 남자 일상 외출복 복원도.

바이코켓(*Bycocket*)은 접혀 올라간 챙의 앞부분이 새부리처럼 뾰족하게 튀어나온 튀르크풍 모자를 뜻한다. 비잔티움 시대에 기록이 자주 보이지는 않으나 고대의 프리기안 모자와 마찬가지로 중세 서유럽에서 동방과 자유를 상징하는 도상이 되었다. 상의는 다소 짧은 캅바디온처럼 보이며 신발로는 목이 높은 부츠를 신었다. 젖혀진 앞깃 안쪽으로는 맞깃으로 여민 가벼운 셔츠가 보인다.

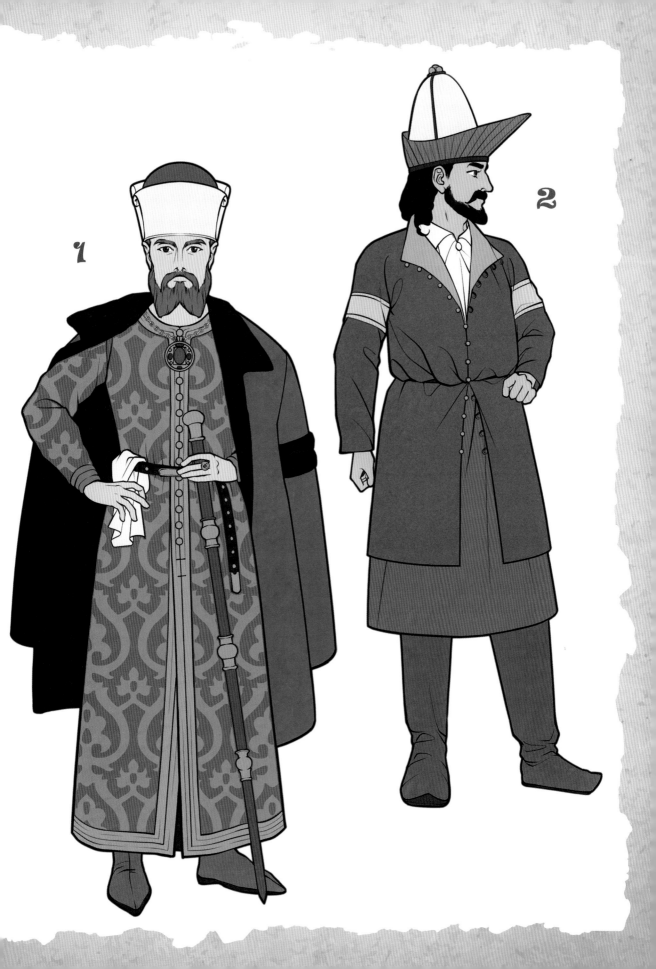

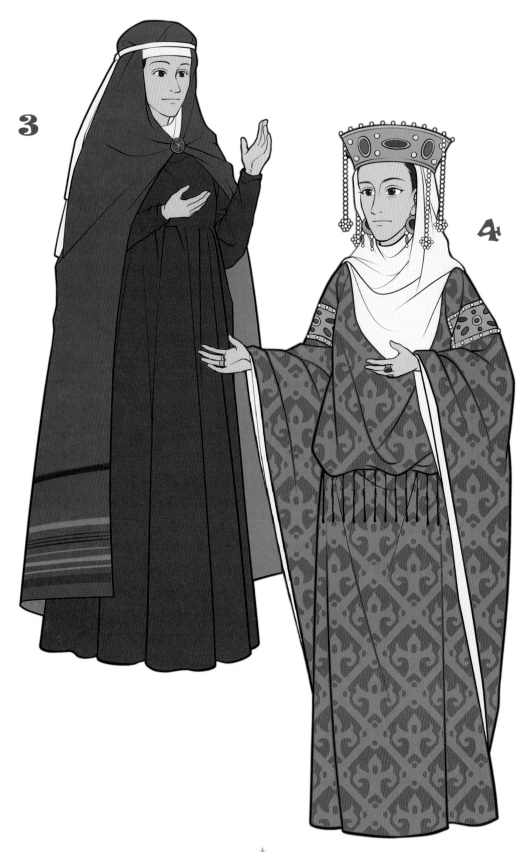

LATE BYZANTIUM HATS
비잔티움 후기 모자

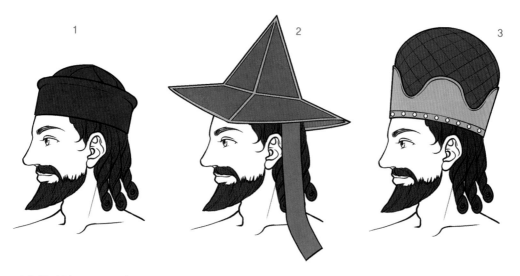

1. **카메라우키온(Kamelaukion)** : 비잔티움의 궁중 모자를 뜻하는 일반적인 단어이자, 정교회 의례에 사용하는 원통형 모자의 이름.
2. **스키아디온(Skiadion)** : 사방에 커다란 챙이 달려 그림자가 지는 피라미드형 모자.
3. **스카라니콘(Skaranikon)** : 천으로 모체(모자의 몸통 부분)를 둥글게 솟은 형태로 만들고 가장자리를 금속으로 장식한 궁중 모자.

한편, 국력이 쇠퇴하고 경제가 어려워지면서 점차 낮아진 여성의 인권이 복식에도 반영되었다. 비잔티움 말기의 여성들은 몸을 완전히 감싸는 보수적이고 검소한 옷을 입었으며, 베일이나 터번 등의 머리쓰개도 이전보다 훨씬 유행하였다. 때로는 몸 전체를 완전히 감싸는 팔라 같은 형태의 옷을 입기도 하였다.

3. 귀부인의 의복 복원도.

로마네스크 시대의 서유럽 여자들처럼 드레스와 베일로 몸을 완전히 가렸다.

4. 황실 여자 예복 복원도.

이전과 같이 디비티시온이나 로로스 등이 계속 사용되었으나 형태가 훨씬 헐렁해져서 몸이 거의 드러나지 않는다. 예복에 베일을 함께 쓰는 경우도 있었다.

SLAVS
슬라브족

1200~1500 러시아-우크라이나

│몽골의 멍에│

중세 초중기 여러 공국의 형태를 이루면서 황금기를 보내던 동유럽은 1240년부터 킵차크 칸국의 세력 권에 들어가며 통칭 '타타르(몽골)의 멍에' 시대를 맞았다. 이민족의 지배는 슬라브인들의 아시아적 복식 문화 형성에도 강한 영향을 끼쳤다. 중세 슬라브계 복식은 남성과 여성의 구분이 크지 않았으며 전체적으로 몸을 드러내지 않고 펑퍼짐한 코트 형태를 갖추었다. 1480년에 칸국의 지배에서 벗어났으나 동유럽은 이전과 마찬가지로 서유럽과 동떨어진 문화 양식을 이어가게 되었다.

1. 슬라브 보야르 남성 복식 복원도.

고를라트나야(Gorlatnaya)는 슬라브족의 러시아의 상류층인 보야르들이 사용하던 원통형 모자로, 주로 검은 여우털로 만들었다. 발목까지 오는 긴 코트인 오크하벤(Okhaben)은 사각 옷깃에 행잉 슬리브가 달려 있어 보통 등 뒤로 접어 묶었다.

2. 슬라브 보야르 여성 복식 복원도.

남성과 마찬가지로 중앙에서 단추로 여미는 카프탄 계열의 앞여밈 옷을 입고 털모자를 쓰고 있다. 르네상스 시대 이후에는 부채꼴 머리 장식인 코코슈닉(Kokoshnik)을 사용했다.

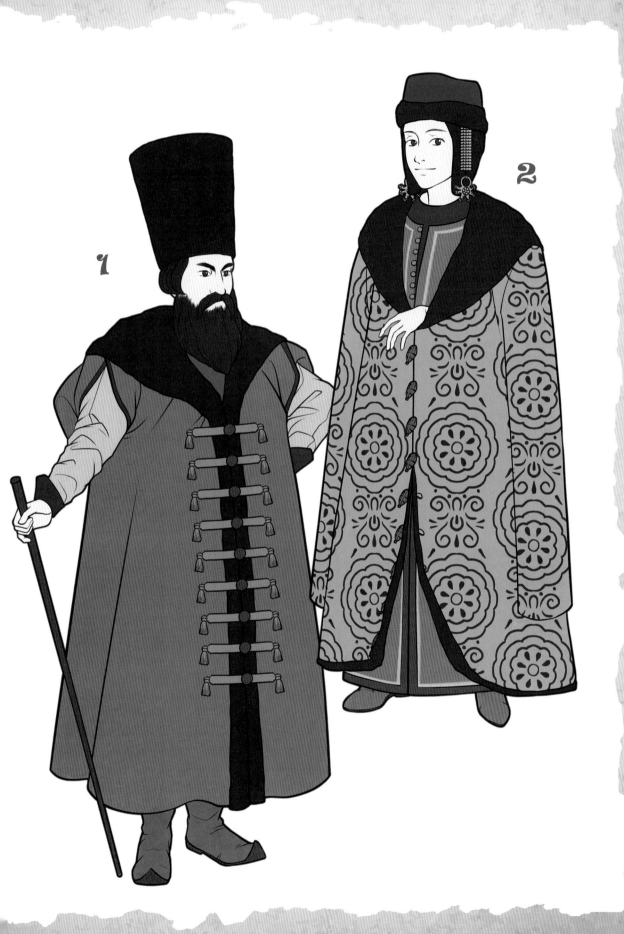

르네상스 초기
- 문예 부흥의 태동
1450~1500

1400년대 후반, 유럽 서쪽의 이베리아반도에 위치하고 있었던 아라곤과 카스티야는 왕실의 결혼을 계기로 공동 왕국으로 병합하였으며 이슬람 세력을 그라나다에서 철수시키고 레콘키스타를 종료하였다. 또한 유럽은 동쪽의 오스만 제국이 점거한 지중해를 대신하는 대서양 무역의 무대를 열기 위해 신항로를 개척하였고, 이베리아반도는 대항해 시대의 강대국으로 급속도로 성장하였다.

한편 이탈리아반도의 로마, 피렌체, 밀라노, 베네치아, 만토바 등 풍요로운 도시들은 메디치 가문을 비롯한 부호들의 후원을 받으며 문화적인 전성기를 누렸다. 특히 상대적으로 개방적이었던 북부의 밀라노, 베네치아 등지는 흑사병을 견뎌낸 이후 산업의 호황과 인재의 발견과 비잔티움과의 교류를 통해 복원한 고대 로마의 기술력을 기초 삼아 문화 예술을 빠르게 발전시켰다.

르네상스 시대의 대중은 종교가 지배하던 중세 시대의 사람들보다 더 현실적이고 예술 감각이 있었으며, 과학적 사고를 지향했을 뿐만 아니라 고전 그리스 및 로마의 문화에 새로운 관심을 품고 이를 기반으로 새 문화를 창출하고자 하였다. 이러한 사상은 패션에서도 그대로 반영되었다. 전쟁터나 교회에 어울릴 법한 짧게 깎은 머리카락 대신 신화 속에서 등장할 법한 길고 자연스러운 금발 머리가 유행으로 떠올랐고 고대에 유행하였던 자연스러운 옷주름 드레이퍼리가 다시 등장한다. 또한 중세 이후부터는 국가별로 복식 차이와 개성이 뚜렷해지기 시작한다.

이탈리아 문화 도시들의 발전

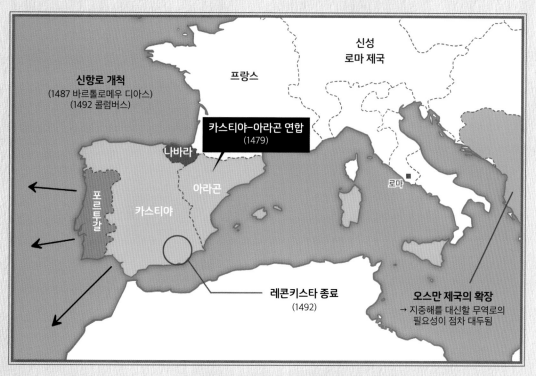

이베리아반도의 급성장

CHAUSSES
쇼스

❖ **쇼스 = 호즈/후즈(Hose) = 칼차/칼사(Calza) = 칼체(Calce)**

비잔티움 시대에 처음 출현한 스타킹인 쇼스는 이후 유럽 복식사에서 빼놓을 수 없는 필수적인 요소가 되었다. 고딕 시대에 남성의 겉옷이 짧아지고 보수적인 문화가 강해지면서 다리를 가리기 위해 입었다. 이 때의 형태는 바지보다는 양쪽 다리에 따로따로 끼우고 브레 위까지 잡아당겨 푸르푸앵(더블릿)에 고정하는 단순한 스타킹 형태였다.

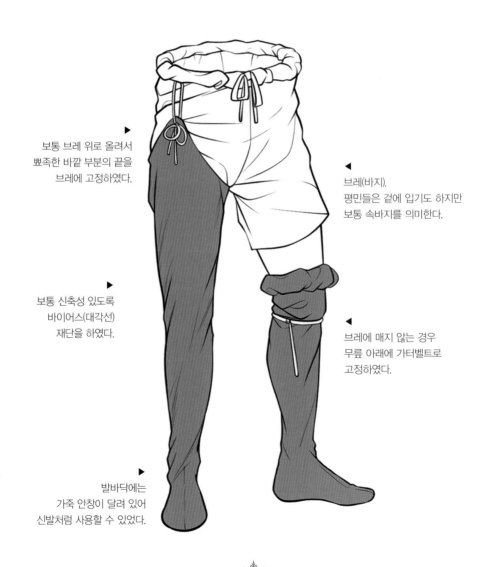

보통 브레 위로 올려서
뾰족한 바깥 부분의 끝을
브레에 고정하였다.

브레(바지).
평민들은 겉에 입기도 하지만
보통 속바지를 의미한다.

보통 신축성 있도록
바이어스(대각선)
재단을 하였다.

브레에 매지 않는 경우
무릎 아래에 가터벨트로
고정하였다.

발바닥에는
가죽 안창이 달려 있어
신발처럼 사용할 수 있었다.

1400년대 말부터는
편성물로 쇼스를 만들기 시작하였으므로
현대 양말과 유사한 원단이었을 것이다.

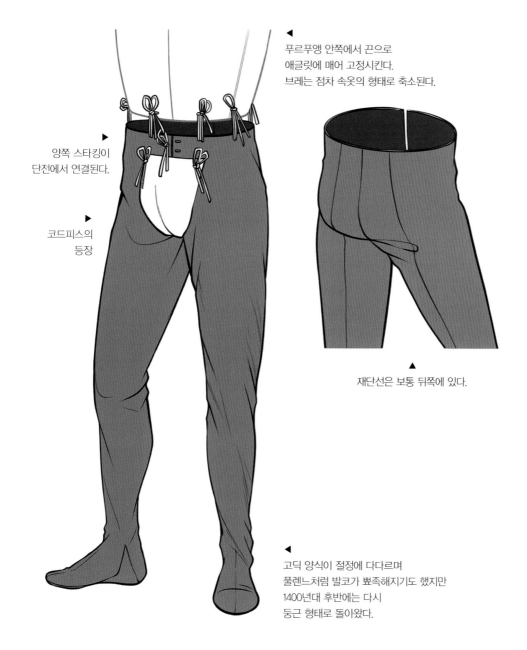

◀
푸르푸앵 안쪽에서 끈으로
애글릿에 매어 고정시킨다.
브레는 점차 속옷의 형태로 축소된다.

▶
양쪽 스타킹이
단전에서 연결된다.

▶
코드피스의
등장

▲
재단선은 보통 뒤쪽에 있다.

◀
고딕 양식이 절정에 다다르며
풀렌느처럼 발코가 뾰족해지기도 했지만
1400년대 후반에는 다시
둥근 형태로 돌아왔다.

　초기 르네상스 시기인 1400년대에 들어서면서 상의가 점점 짧아졌는데 이에 따라 쇼스는 점점 길어지며 엉덩이까지 올라가 팬티스타킹 형태로 변하였다. 사타구니를 가리기 위해 양쪽의 다리판을 꿰어 붙이면서 그 중심에 역삼각형 모양의 샅보대인 코드피스(*Codpiece* 또는 브라게트 *Braguette*)가 달리게 되었다.

VENICE
베네치아
1450~1500 이탈리아

이탈리아 르네상스 시대

초기 르네상스 패션의 중심지는 이탈리아 각지의 도시였다. 스페인, 프랑스, 독일 등 유럽 대륙 전역의 패션 요소는 1400년대 말 이탈리아 패션에서 그 기원을 찾을 수 있었다. 맵시 좋고 세련된 소년들과 청년들은 가운 없이 짧고 딱 붙는 화려한 도피오네(푸르푸앵)의 차림으로 다리의 굴곡을 강조하였으며, 소매는 규정된 스타일 없이 창의적으로 자유롭게 연출하였다. 알록달록한 칼차(호즈)는 각자 속한 단체를 나타내기도 하여, "양말 동아리(콤파니에 델라 칼차)"라고도 불렸다. 25세 전후부터의 청년들은 허벅지를 덮을 만한 긴 상의를 선호하였고 나이든 남자들은 바닥에 끌리는 헐렁한 가운을 입었다.

ᭀ. 〈로미오와 줄리엣〉(1968) 속 로드 캐퓰렛 오마주.

학자, 정치가, 의사들은 가운의 길이가 길수록, 색이 더 어두울수록 위엄이 있었다. 색깔로는 검은색과 붉은색이 많았다. 가운은 앞이 열리도록 헐렁하게 입어서 안에 받쳐 입은 푸르푸앵 색깔과 대조를 이루도록 하였고 큼직한 목걸이로 장식하였다. 보통 단발머리 위에는 챙이 없는 원형이나 원통형 모자를 착용하였다.

ᭁ. 〈로미오와 줄리엣〉(1968) 속 티볼트 캐퓰렛 오마주.

큼직한 사프롱은 후드 꼬리를 머리 둘레에 감아 마치 터번처럼 착용하였다. 푸르푸앵에 붙은 짧은 스커트 아래로 코드피스가 드러나며 다른 사람들은 고간 아래와 엉덩이까지 덮는 더블릿을 입기도 하였다. 치렁치렁한 소매의 한쪽은 어깨에 걸치고 다른 한쪽은 손목에 끼워서 늘어뜨려 화려함을 강조했다. 호즈의 끝은 뽀족한 풀렌느의 유행이 지나고 점차 둥글어졌다.

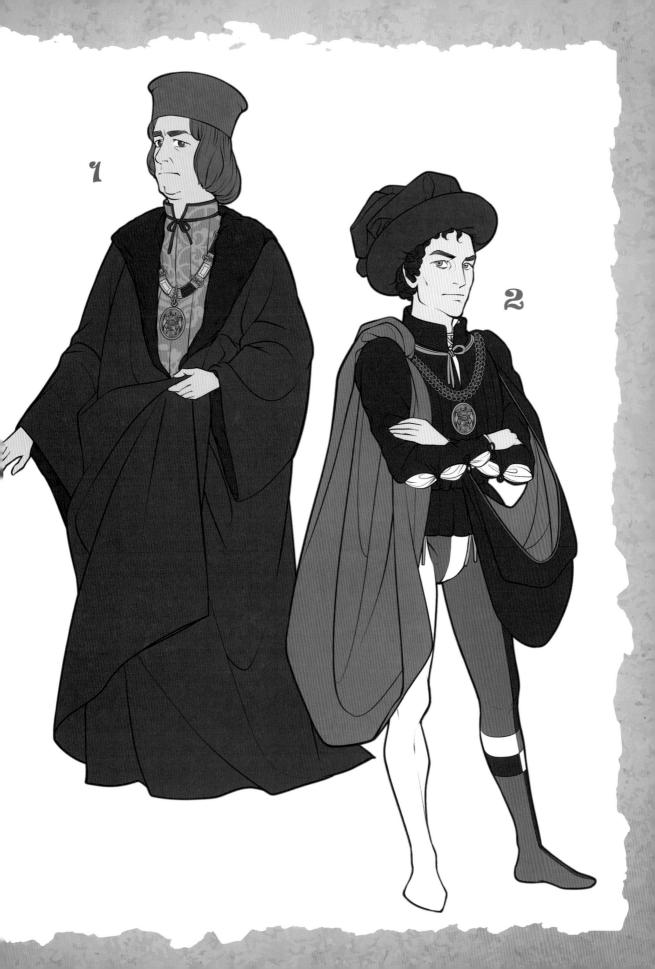

VENICE
베네치아

1450~1500 이탈리아

| 이탈리아 르네상스 시대 |

르네상스 초기의 이탈리아 여성들은 머리카락을 한가닥으로 아주 길게 늘어뜨리고 리본이나 보석 등으로 장식한 코아초네(Coazzone)라는 머리모양을 하였다. 보통 젊은 여성들은 V자로 파인 네크라인을, 나이든 여성은 높은 네크라인을 선호하였으며, 남성복과 마찬가지로 매우 다양한 소매 디자인이 유행하였다. 고딕 후기의 영향으로 하이 웨이스트가 중심이 되었는데 우아하고 자연스러우면서 화려하다.

1. 〈로미오와 줄리엣〉(1968) 속 레이디 캐퓰렛 오마주.

드레스의 넓고 풍성하게 늘어진 소매는 베네치아의 도제풍 스타일이라는 뜻에서 도갈레(Dogale)라고 부르는데, 1490년대 유행한 형태이다. 드레스 구조는 줄리엣과 같으며 네크라인이 깊게 파인 하이 웨이스트 드레스는 베네치아 스타일이다. 머리에는 발초를 쓰고 있다.

2. 〈로미오와 줄리엣〉(1968) 속 줄리엣 캐퓰렛 오마주.

줄리엣의 드레스는 당시 이탈리아에서 입던 세 겹 드레스를 잘 보여 준다. 제일 안쪽에는 흰색 리넨 슈미즈를 입고, 코트아르디에 해당하는 기본 드레스인 가무라(Gamurra)를 끈으로 여며 입었으며 겉옷 가운인 지오르니아(Giornea)는 앞자락을 허리띠로 매고 뒷자락은 길게 늘어뜨렸다. 위와 아래가 분리된 소매와 여기저기 트임을 준 장식에서 르네상스 드레스의 특징이 나타나기 시작한다. 한 갈래로 길게 땋아내린 머리는 이탈리아 르네상스의 상징이다. 그 위에는 작은 그물 모자인 트린찰레(Trinzale)를 그물이나 보석 구슬로 장식하여 썼다. 삽화에는 르네상스 명화에 자주 등장하는 이마 장식인 피로니엘(Ferronniere)을 추가하였다.

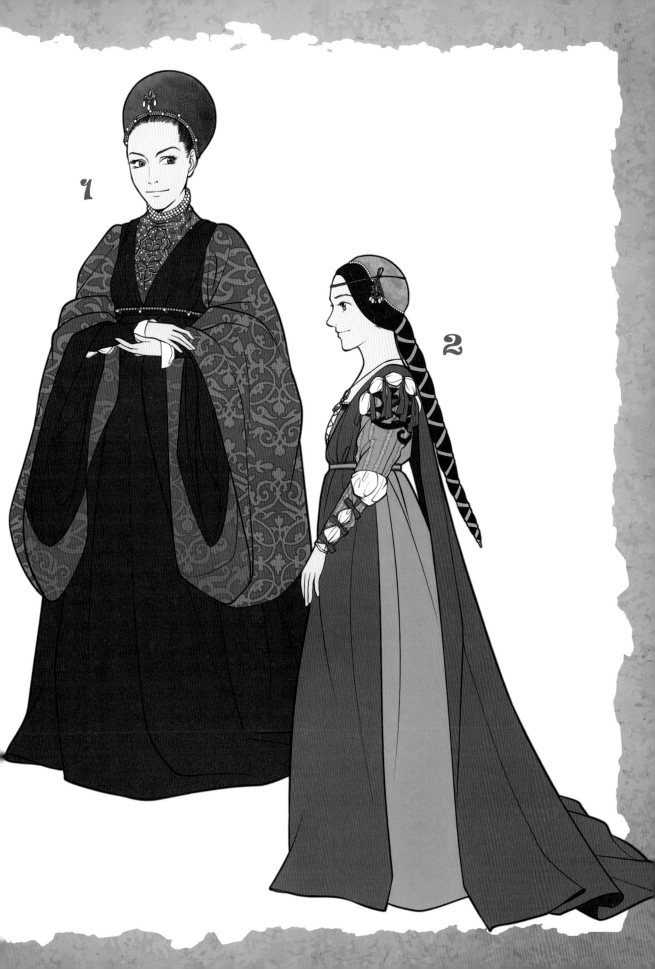

1450~1500 ITALY
르네상스 초기 이탈리아 양식

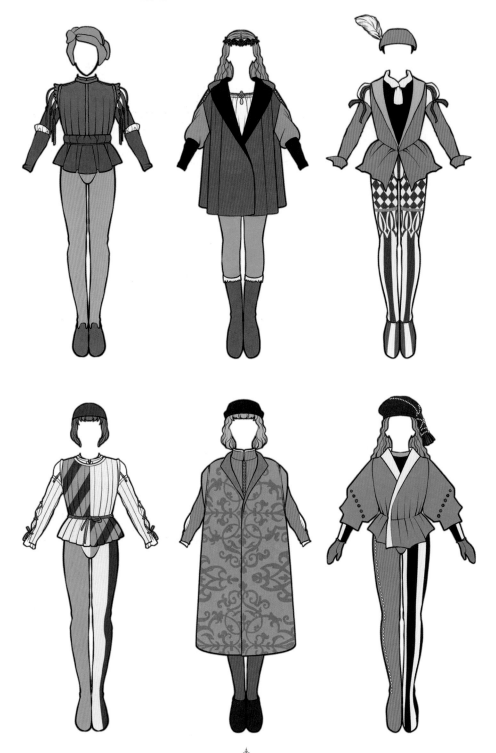

피사넬로, 도메니코 기를란다요, 로렌초 코스타 등 1400년대 이탈리아를 주름잡던 거장들의 회화에서는 당대 이탈리아에서 유행하였던 최신 스타일의 드레스를 확인할 수 있다. 아름답게 땋거나 늘어뜨린 금발 머리는 그리스 로마 시대를 떠올리게 한다.

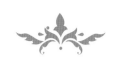

BALZO
발초

1400년대 이탈리아에서 유행한 머리 장식으로, 북유럽의 뾰족한 에냉과는 다르게 대조적으로 크고 묵직한 구형 모자이다. 초기 고딕 회화상에는 머리통보다 큰 거대한 형태로 묘사되지만 르네상스 시대에 들어서 크기가 점차 작아지고 형태도 납작하게 변하게 된다. 안쪽의 빈 공간은 나무틀 등으로 지탱하는 것으로 보인다.

공같이 둥근 형태인
초기 발초.
앞머리와 눈썹의 잔털을 뽑는
문화와 결합하여 머리통 전체
를 매우 넓고 동그랗게 보이
도록 해 준다. ▶

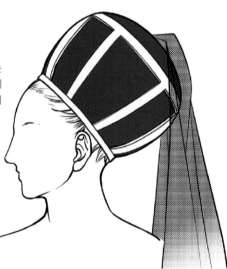

▼ 안에는 작은 속모자를
덧썼다.

◀ 에냉처럼 발초에도 베일을
늘어뜨려 장식할 수 있다.

▲ 도넛처럼 다소 납작해진
1500년대 화환형(Ghirlanda) 발초

▲ 발초보다는 터번이나 부를레에 가까워진
1500년대 카필리아라(Capigliara)

WULSTHAUBE
불스타우베

1400년대 독일에서 유행한 머리 장식으로, 불스타(Wulst)는 불룩한 쿠션, 하우븐(Hauben)은 후드나 머리 쓰개를 뜻하는 단어이다. 속모자인 운터하우븐(Unterhauben), 튀어나온 쿠션인 불스트(Wulste), 이 둘을 감싸 는 베일인 슈퇴힐레인(Steuchlein)으로 이루어져 있다. 처음에는 납작한 접시 모양을 발초처럼 크게 만들어서 착용하였으나 시간이 지나면서 점차 크기가 작아지게 되었다.

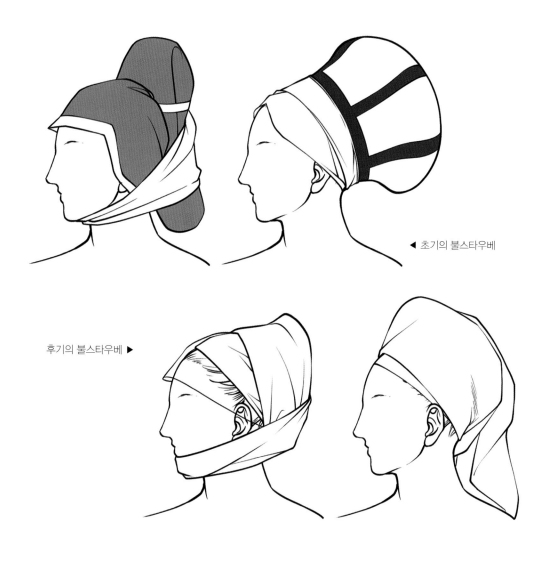

◀ 초기의 불스타우베

후기의 불스타우베 ▶

HOLY ROMAN EMPIRE
신성 로마 제국

1450~1500 독일-베네룩스

고딕풍의 정체기

1450년대 무렵, 신성 로마 제국에서는 점차 인문학과 게르만 민족 의식이 성장하였으며 독일 고유의 특징적인 요소들이 정착하기 시작하였다. 지역별로 유입된 복합적인 특색이 제국 내에 모여 또 다른 개성으로 발전하게 되는데, 패션 분야에서 독일 르네상스는 다른 국가들보다 다소 변화가 느려서 고딕 시대의 특징이 1520년경까지 이어지게 된다. 독일은 우플랑드에서 이어진 자연스럽고 부드러운 실루엣의 드레스를 고수하였고 모자나 목선 등이 둥글고 치마는 풍성하였다. 또한 다양한 직물의 유입으로 인해 한층 화려해졌다.

1. 크리스토프 1세. 바덴의 변경백.

머리를 감싸고 있는 비스듬한 모자는 노란색과 검은색 두 겹으로 겹쳐진 형태이며, 리본이나 브로치 등으로 장식하였다. 가장자리에 모피로 선을 댄 긴 외투는 같은 시기 영국, 이탈리아 등과 크게 다르지 않은데 길이는 좀더 짧게 묘사되었다. 신발은 부츠 형태로 줄무늬로 장식하였다.

2. 카체에른보겐의 오틸리에. 크리스토프 1세의 아내.

1400년대 후반 독일에서 유행한 발초 혹은 불스타우베를 쓰고 있다. 남편과 마찬가지로 체인형 목걸이를 하고 있으며 높은 옷깃을 앞섶이 파이도록 넓게 젖힌 모습을 통해 V라인 네크라인이 유행했음을 알 수 있다. 모피로 옷깃을 장식하는 방식은 부르고뉴식 고딕 드레스와 유사하다. 일반적으로 사용된 좁은 소매와 달리 넓게 내려오는 헐렁한 소매는 라인강 중부에서 유행하던 스타일이다.

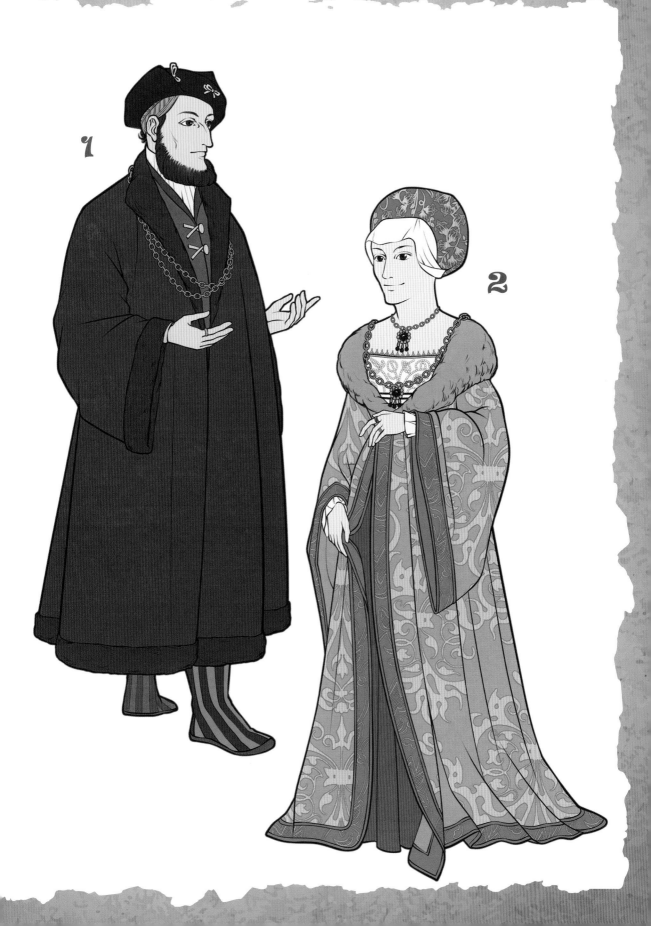

1450~1500 GERMANY
르네상스 초기 독일 양식

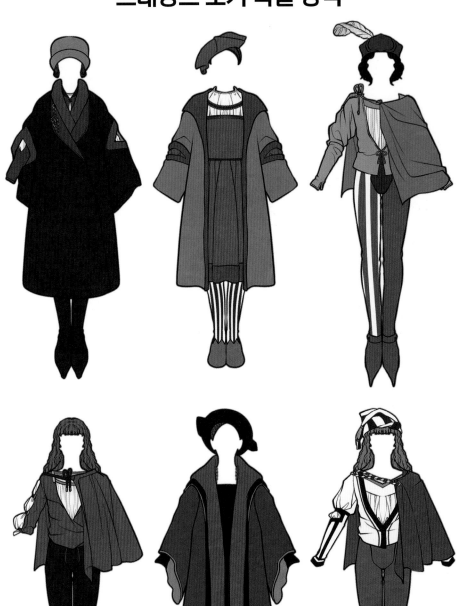

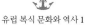

1400년대 후반의 독일 복식은 이탈리아 유행을 한 박자씩 늦게 따라가고 있다. 대표적 이탈리아풍으로는 남자 더블릿의 깊게 파인 목선이 있는데 그 정도가 심해지자 사치 규제령이 내려지기도 하였다.

르네상스 초기

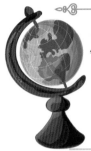

SPAIN&PORTUGAL
스페인&포르투갈

1450~1500 스페인-포르투갈

| 대항해 시대 개막 |

아라곤 왕국의 페르난도 2세와 레온-카스티야 왕국의 이사벨라의 국혼으로 이베리아반도에는 통일 스페인 왕국이 들어서게 되었다. 포르투갈은 이미 1400년대 초반부터 대서양 탐험에 착수하였는데 스페인 또한 레콘키스타를 끝낸 뒤 서지중해를 대신할 대서양 무역 항로 개척을 위해 포르투갈의 경쟁자로 항로 개척에 뛰어들었다. 1400년대 후반 르네상스 시대의 이베리아반도는 막강한 패권 국가로 성장하기 위한 과도기를 겪었는데 스페인의 패션 양식, 특히 여성의 드레스 양식은 이후 1500년대 유럽 전역에 큰 영향을 끼치는 문화 요소가 되었다.

1. 주앙 2세. 포르투갈의 왕.

이 시기 이베리아반도의 남성 복식에 대한 자료는 매우 적다. 여성 복식에 비해 남성의 복식은 그다지 발달하지 않았던 것으로 보인다. 주앙 2세의 초상화에서는 르네상스 시대 스페인에서 유행하였던 검은색과 흰색을 사용한 정장이 나타난다. 슈미즈의 높은 옷깃이나 소매에는 프릴이 달려 있고, 1500년대 중후기의 러프 장식으로 발전하게 된다.

2. 미라플로레스 대가의 〈살로메〉.

천이나 그물로 뒤통수를 감싸고 머리카락을 리본과 함께 매는 이베리아반도 전통 머리 모양인 트란사도(Tranzado)는 이탈리아의 것과 비슷한 느낌을 준다. 이탈리아와 마찬가지로 소매를 위아래로 분리하여 끈으로 연결하는 방식을 사용하였고 하얀 슈미즈를 노출하고 있다. 스페인의 패티코트인 베르두가도의 원형은 둥그스름한 종 모양으로 가슴 아래에서 치마가 퍼지는 하이 웨이스트 라인을 취하고 있다.

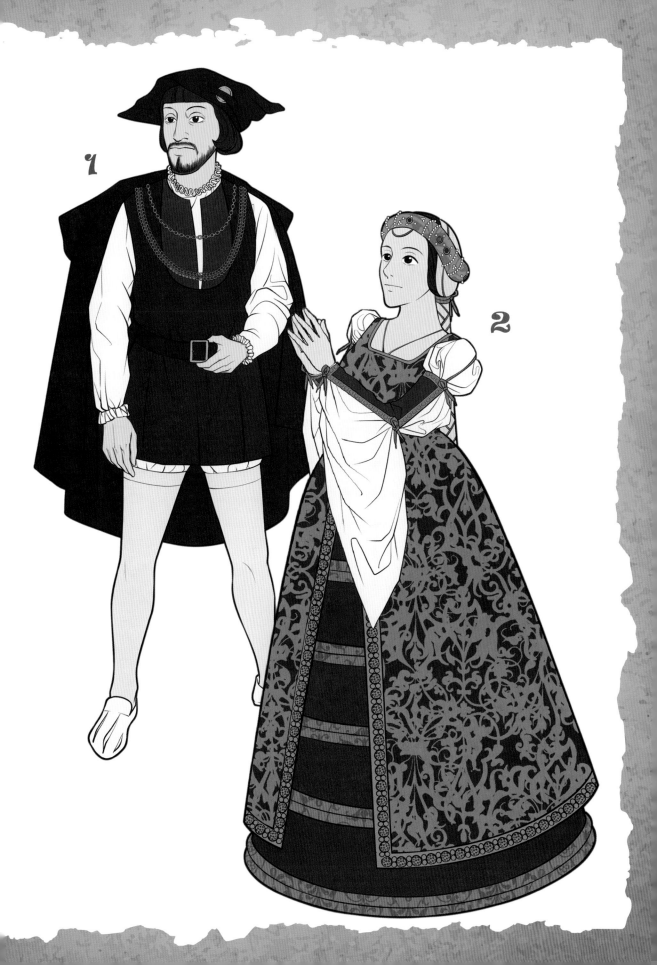

FRANCE
프랑스

1450~1500 프랑스

| 백년전쟁의 끝 |

1400년 후반, 백년전쟁에서 승리한 프랑스는 본격적으로 왕권을 강화하였으며 지나치게 과장된 고딕풍 드레스를 간소화하는 등 복식 문화에 있어서도 개혁을 시작하였다. 남자들 사이에서는 넓은 어깨의 실루엣과 단단하게 주름을 잡은 가운이 유행하였다. 1460~1470년대에는 허리에 주름을 넣고 허리띠를 매어 상체를 조이고 아래쪽을 퍼지게 하는 극단적인 양식이 유행하기도 하였다. 여자들의 복식은 이전보다 단정하고 우아한 양식으로 바뀌어 갔으며 머리쓰개도 단출해진다. 이는 프랑스를 통해 서유럽의 패션 유행을 받아들인 잉글랜드 왕실에까지 이어지게 되었다.

1. 필사본에 그려진 프랑스 궁정의 남자 예복.

필사본 속 남자들의 모습은 세세한 장식이나 색은 달라도 모두 비슷한 의상과 모자를 차려입었다. 어깨까지 오는 긴 곱슬머리 위에는 깃털로 장식한 거대하고 화려한 모자를 썼다. 바닥까지 늘어지는 긴 가운 안쪽에는 모피 안감을 대었고 소매 상박 부분이 트여 있어 안쪽 더블릿의 색이 보이는데, 팔을 빼내어 행잉 슬리브로도 사용이 가능했다. 허리띠는 앞쪽이 약간 밑으로 쳐져서 자연스러운 곡선을 이루었다.

2. 브르타뉴의 안느, 프랑스의 안느, 발루아의 잔 등을 참고한 의상.

1400년대 프랑스에서는 속모자와 머릿수건으로 이루어진 두 겹 후드가 유행하였다. 양옆의 드림과 뒷자락을 접어 올릴 수도 있었으며, 이는 초기 르네상스의 영국과 프랑스식 후드의 기원이 된 것으로 보인다. 르네상스 시대로 접어든 1490년대의 초상화에서는 후드를 머리 뒤쪽으로 넘겨서 앞머리가 보이도록 하는 연출이 나타났다. 자연스러운 드레스 허리 라인과 허리끈 포인트, 그리고 앞자락을 들어 속치마인 커틀을 드러내는 방식은 영국과 프랑스의 초기 르네상스 스타일이다.

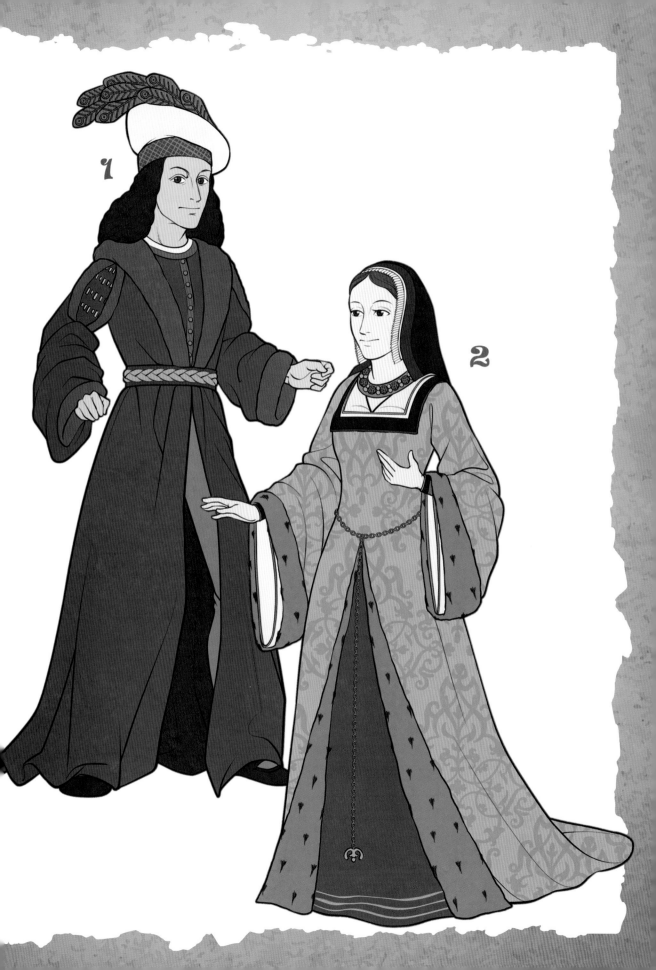

ENGLAND
잉글랜드

1450~1500 영국

| 장미 전쟁과 튜더 왕조 |

　백년전쟁과 장미 전쟁을 거치며 잉글랜드 또한 국왕을 필두로 한 강력한 중앙 집권 체제를 갖추게 되었다. 1400년대 잉글랜드의 복식은 전체적으로 다른 유럽 국가들보다 유행에서 뒤떨어지고 소박한 모습을 띄었다. 프랑스 영토의 일부를 점령했던 시기에 유행했던 대륙의 패션을 따른 것으로 보이며 프랑스에 비해 전체적으로 곡선이 적고 헐렁한 느낌을 주는 예복을 착용하였다.

1. 튜더 왕조 헨리 7세. 제1대 리치먼드 백작 에드먼드 튜더와 마거릿 보퍼트의 아들.

　호화로운 패션에 관심이 없었으며 전체적으로 소박하다. 가지런히 빗어 내린 회색 머리 위로 1400년대 북유럽에서 유행한 펠트 모자 또는 보닛을 쓰고 있다. 모자의 크라운에 트임을 넣어 챙을 위로 올리고 브로치로 장식하였다. 목에는 넓은 네크라인을 만드는 목걸이를 착용하였다. 길고 수수한 코트는 안감에 흰담비를 대고 겉은 자수로 장식하였다.

2. 요크의 엘리자베스. 에드워드 4세의 공주이자 헨리 7세의 왕비. 헨리 8세의 어머니.

　1490년경 등장한 영국식 후드를 쓰고 있으며, 이 당시의 후드는 앞가르마를 탄 머리가 살짝 보일 정도로 다소 헐렁했다. 상체는 사각형의 네크라인에 딱 붙었다. 치마는 길어서 뒷자락이 끌리며 브로케이드의 다채로운 무늬와 색상은 남편인 헨리 7세와 전체적으로 유사하다.

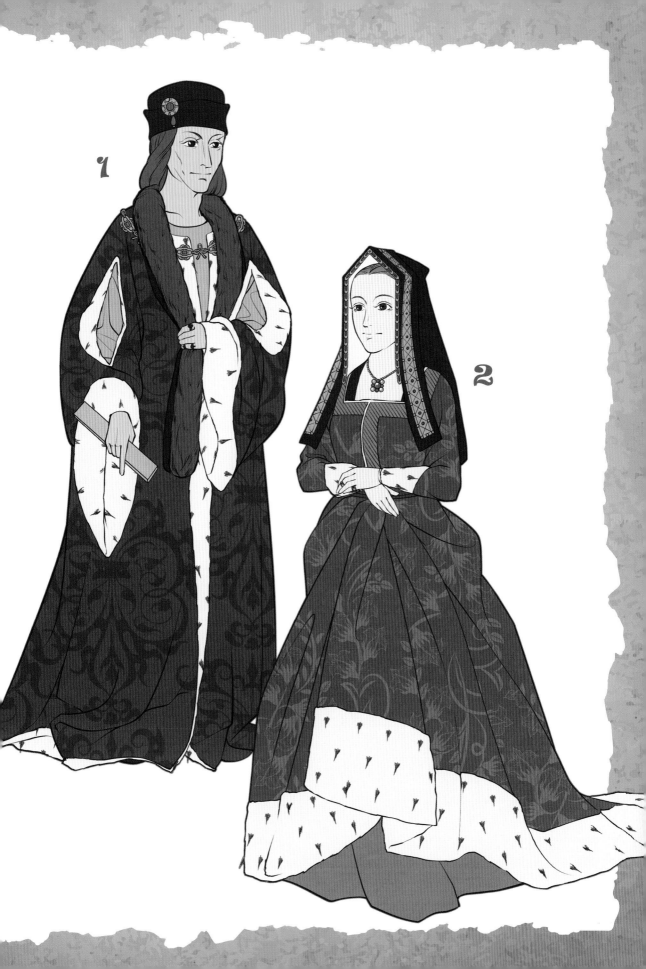

르네상스 초기 스페인 양식

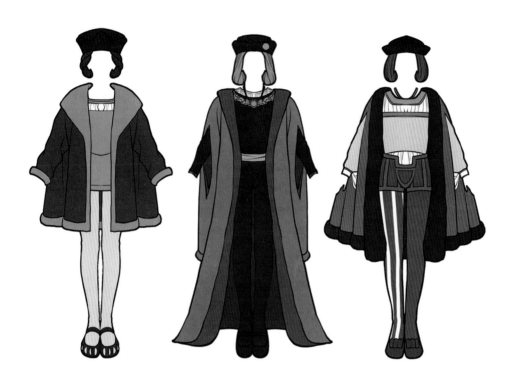

르네상스
초기

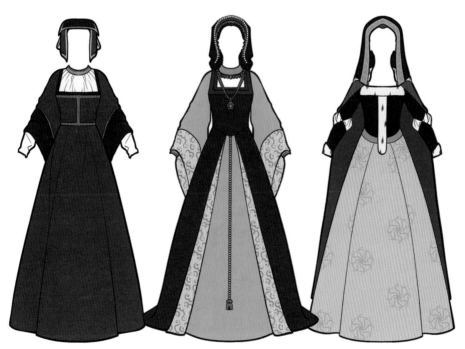

르네상스 중기
– 개혁의 시대
1500~1550

1500년대에 들어 유럽은 본격적으로 르네상스 문화가 발전하였다. 인쇄물의 증가로 지식은 깊어지고 세계를 보는 시야가 넓어졌으며 고전 문예 부흥으로 예술이 꽃피었고, 무역이 발달하면서 끝없이 부를 축적하였다. 인간의 존엄성과 인체에 대한 탐구가 강해지면서 복식 재단과 구성 방식이 아주 다양해졌다.

1500년대에는 길게 늘어진 실루엣이나 주름 드레이퍼리를 지나, 옷감을 팽팽하게 받쳐 주듯이 선이 굵은 인위적인 실루엣이 유행하였다. 남성은 위풍당당한 풍채를 표현하기 위해 떡 벌어진 어깨와 넓은 가슴, 허벅지를 부각하는 펑퍼짐한 바지 등으로 옆으로 퍼져서 뭉툭하고 네모진 실루엣을 만들었다. 고간을 가리는 코드피스의 형태가 부풀기 시작한 것도 이 시기였다. 여성복은 허리를 졸라매고 가슴 굴곡을 드러내기 시작했다. 이러한 에로티시즘적 표현은 오늘날 성별에 따른 의상 차이의 기반이 되었다.

또한 이 시기에는 르네상스 복식의 가장 중요한 특징 중 하나인 슬래시가 크게 발전하였다. 치마를 제외한 그 어느 부위든 다양하게 잘라 내는 방식으로 안에 덧댄 라이닝의 색을 드러내거나 다른 천을 부착하기도 하였고, 속옷인 슈미즈를 겉으로 부풀리기도 하였다. 이러한 단순한 방법은 복식을 율동적이면서도 화려하게 꾸며 주었다. 유럽 전역에 유행한 슬래시 장식은 1520년대에는 극치에 달해 옷 한 벌에 슬래시가 수백 개나 표현되기도 하였다.

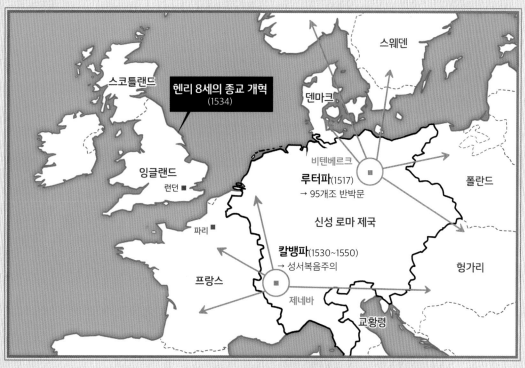

르네상스 시기의 종교 개혁운동

스페인의 왕이자 신성로마제국의 황제 카를 5세의 최전성기 영토

RENAISSANCE MAN'S COSTUME
르네상스 남자 복식

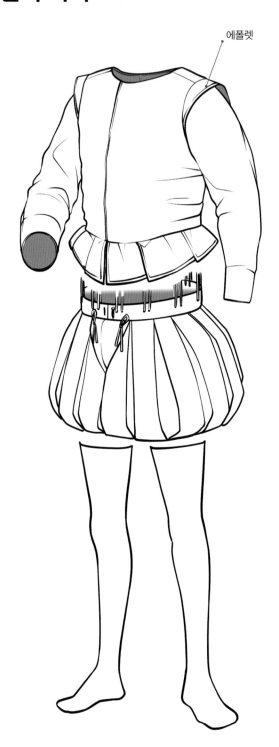

에폴렛

1500년대 초반 쇼스(호즈)는 편리함을 위해 무릎 부분에 절개선이 들어가면서 위아래가 완전히 분리되었다. 윗부분의 부풀어 오른 반바지 부분을 트렁크 호즈(*Trunk Hose*), 오 드 쇼스(*Haut-de-Chausses*) 혹은 어퍼 스톡스(*Upper Stocks*)라고 하였으며, 반대로 아랫부분 쇼스는 바 드 쇼스(*Bas-de-Chausses*) 혹은 네더 스톡스(*Nether Stocks*)라고 불렀다.

트렁크 호즈는 상의인 푸르푸앵에 새눈 구멍을 내고 끈을 꿰거나 죔쇠로 여며 한벌옷처럼 사용하였다. 푸르푸앵 또한 1540년경부터 몸통과 소매를 분리하고 끈으로 연결하였으며, 진동 둘레에는 심을 넣어 둥글게 만든 장식천인 날개(*Wing*)또는 에폴렛(*Epaulette*)을 덧대어 연결 부위의 바느질선을 가렸다.

1500년대 초에는 푸르푸앵의 목둘레선을 원형이나 사각형으로 깊게 파서 슈미즈를 드러내기도 하였지만, 옷깃은 스페인 유행에 따라서 점차 목을 완전히 감쌀 정도로 올라갔다. 르네상스 문화가 진행될수록 푸르푸앵 몸통에 솜이나 말털을 채워서 불룩하게 커졌고, 남성미를 나타내는 코드피스가 음부를 감추기보다 부각시키듯이 과장되면서 점차 돌출하였다. 1540년대에 노골적인 형태가 절정에 이르자 선정적이라는 비난을 받기도 하였다.

시대가 흐르며 트렁크 호즈 부분은 길이나 부풀린 모양에 따라 다양하게 발전하였다. 르네상스 시대의 복식은 한벌옷이었던 중세 복식과 달리 부분적으로 연결해 입는 방식 덕분에 소매의 교체, 바지의 변화 등으로 수십 가지의 연출이 가능해졌다. 르네상스 복식은 원단과 재료 또한 값비쌌기 때문에 귀중한 재산이나 마찬가지였다.

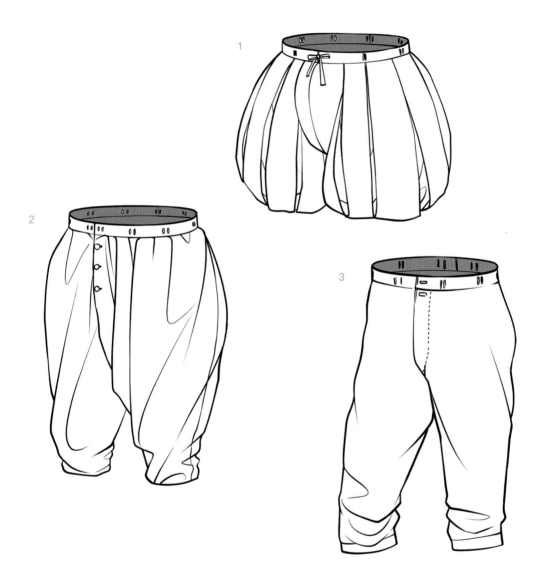

1. **트라우스(Trouses)** : 스페인에서 유래하여 짧고 기다란 천을 잇고 패드와 심을 넣어 둥근 호박처럼 부풀렸다.
2. **베니션스(Venetians)** : 베네치아에서 유래하여 허리에 주름이 있어 윗부분이 풍성하다. 무릎에서 좁게 여몄다.
3. **캐니언스(Canions)** : 네덜란드에서 유래하여 무릎까지 오는 타이트한 형태로 보통 트라우스 아래에 착용한다.

TYPES OF OUTERWEARS
외투의 종류

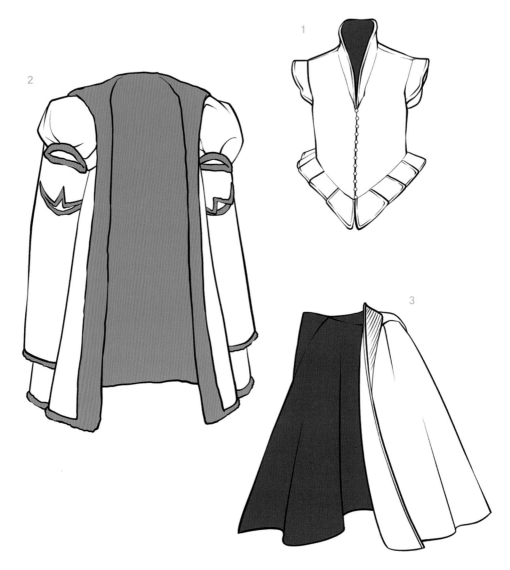

1. **저킨(Jerkin)** : 주로 푸르푸앵 위에 착용하며 길고 소매가 없는 조끼 형태가 많다. 초기에는 옷깃이 없었으며 목선 안쪽으로 푸르푸앵이 드러났다.

2. **샤우베(Schaube)** : 가장 바깥에 착용하는 옷으로, 푸르푸앵이나 저킨 위에 착용한다. 앞을 여미지 않아 풍성한 실루엣을 보인다. 보통 슬래싱 효과 없이 넓은 옷깃과 흔적 소매(행잉 슬리브) 만으로 디자인하였으며 법관이나 학자, 시장, 의사, 성직자들 사이에서 유행하였다.

3. **에레루엘로(Herreruelo)** : 르네상스 중기 스페인을 중심으로 사용된 앞여밈이 없는 짧은 케이프로 한쪽 어깨에만 걸쳐서 연출하는 것이 큰 인기를 끌었다.

RENAISSANCE HATS
르네상스 모자

 4

 5

6

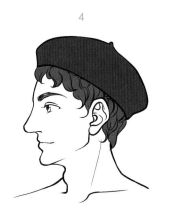

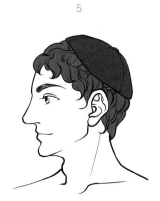

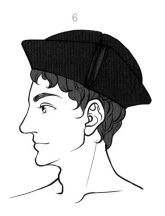

4. **베레(Beret)** : 이탈리아 베레타에서 만들어진 보닛(Bonnet) 형태의 부드럽고 납작한 모자로 머리에 맞게 끈으로 조절하였다. 1500년 대 가장 유행하였던 르네상스를 대표하는 머리쓰개이다.

5. **주케토(Zucchetto) = 캘로트(Calotte)** : 성직자들의 베레로 그리스식 이름을 따서 필로스라고도 한다.

6. **비레타(Biretta)** : 중세 시대부터 썼던 사각모로 학자들이나 성직자들이 착용하였다.

7

8

9

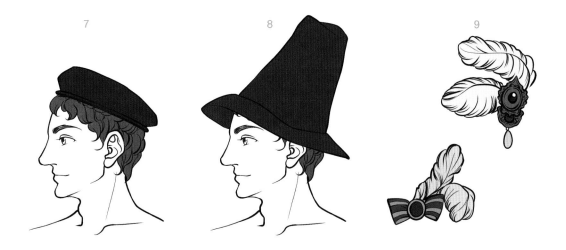

7. **토크(Toque)** : 전형적인 형태는 둥글고 작으며 챙이 매우 좁거나 아예 없는 모자로 르네상스 중기 이후 유행하였다. 시기에 따 라서 높낮이 변화가 심하며 베레 형태부터 카포텡 형태까지 다양하다.

8. **카포텡(Capotain) = 설탕덩이 모자(Sugarloaf Hat)** : 모체가 높게 솟고 챙이 좁은 모자로 특히 1500년대 후반부터 청교도 사이 에서 유행하였다.

9. **코케이드(Cockade)** : 모자테를 접어 올려 붙이는 리본 메달 장식으로 근세에 들어서면서는 계급을 나타내게 되었다.

　　1500년대에는 다양한 형태의 부채를 애용하였다. 마치 르네상스 드레스를 보는 것처럼 뻣뻣하게 풀을 먹이고 레이스로 장식한 형태가 일반적이었으나 부와 권력을 상징하였던 타조나 백로 깃털 부채, 보석과 자수로 장식한 깃발 부채 등 독특한 모양을 가진 부채들을 패션 아이템으로 사용하기도 하였다.

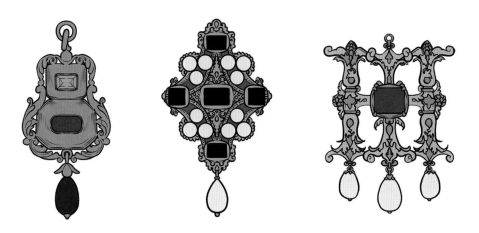

　　중세와 달리 사치를 부정적으로 바라보지 않았던 르네상스 시대에는 진주, 다이아몬드, 루비 등 각종 보석을 잔뜩 사용하였지만, 세공 기술이 아직 좋지 않아 사각으로 가공한 테이블 컷이나 둥글게 가공한 카보송 컷을 주로 하였고 전체적으로 크고 투박한 느낌을 주었다. 진주는 장신구 외에 화장품으로도 애용되었다.

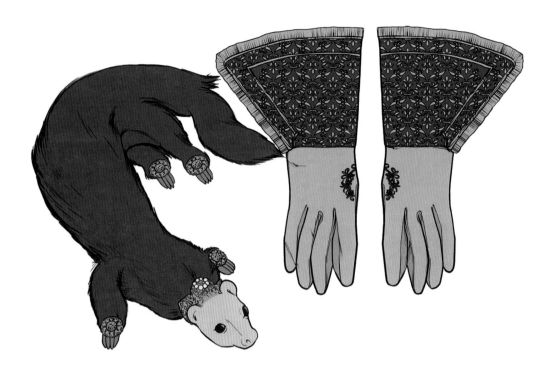

이탈리아어로 검은 담비를 뜻하는 지빌리노(*Zibellino*)는 주로 르네상스 시대의 통째로 벗긴 담비 가죽 장식을 부르는 데 사용하였다. 초상화에서 자주 등장하는 보석과 자수로 잔뜩 꾸며진 장갑을 단순히 들고 있기만 해도 재력을 과시하고 품위를 유지할 수 있었다. 그 외에도 르네상스 시대에는 사향, 상아, 모피 등의 사치품이 유럽 전역에서 퍼져 나갔다.

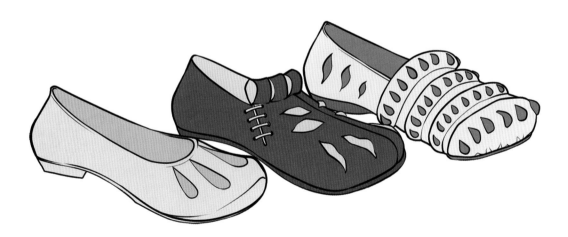

1400년대 중반부터 발전한 앞부리가 넓고 부드러운 구두는 1500년대에 널리 유행하였다. 둥글거나 뭉툭하게 각이 진 앞코는 옷과 마찬가지로 슬래싱으로 장식하였다. 이 외에 천이나 가죽을 사용해 만든 납작한 단화류는 현대의 구두와 거의 유사한 형태로 정착하게 된다.

HOLY ROMAN EMPIRE
신성 로마 제국
1500~1550 이탈리아

| 르네상스의 본산 |

친퀘첸토(Cinquecento, 이탈리아어로 500, 즉 1500년대)의 이탈리아 도시들은 신항로 개척으로 인해 동유럽과 서유럽의 교차 지역이라는 중요성이 사라지면서 세력이 다소 쇠퇴하였으나, 여전히 품질 높은 직물 산업으로 인기가 있었다. 북부에서는 스페인식 어두운 색상이 선호되었고 남부에서는 분홍색, 주황색 등 비교적 밝은 색상이 유행하였다. 이탈리아 드레스는 1530년경까지 목이 깊게 파이고 어깨는 느슨하게 부풀리는 등 둥그스름하고 풍성한 형태가 유행하였으며, 1540년경에는 어깨는 조금 볼록하지만 손목으로 갈수록 좁아지는 양식의 소매로 변하였다.

1. 코시모 1세 데 메디치. 피렌체의 공작.

신분이 매우 높은 신사임에도 코시모의 젊은 초상화는 검소하고 단조로운 느낌을 준다. 더블릿에 보이는 많은 슬래시 장식만이 그가 상류층임을 암시하고 있다. 하의는 이전 시기와 마찬가지로 쇼스 차림으로 추정된다.

2. 레오노르 데 톨레도. 코시모 1세의 공작비.

1400년대까지 유행하던 거대한 머리쓰개는 사라지고 그물망인 레타(Reta), 자루 형태의 스쿠피아(Scuffia), 얇은 베일인 베스파이오(Vespaio) 등으로 단정하면서도 화려하게 머리 모양을 가꾸었다. 실크 브로케이드나 벨벳 드레스에는 전체적으로 장식적인 무늬를 수놓았으며, 크고 대칭적인 모티프는 르네상스 후기까지 유행하였다. 촘촘히 짜인 실크는 원단 자체가 뻣뻣해서 보형물 없이도 단단한 실루엣을 만들었다. 어깨에 덧입은 금색 파틀릿과 허리의 금색 체인이 드레스를 한층 화려하게 꾸미고 있다.

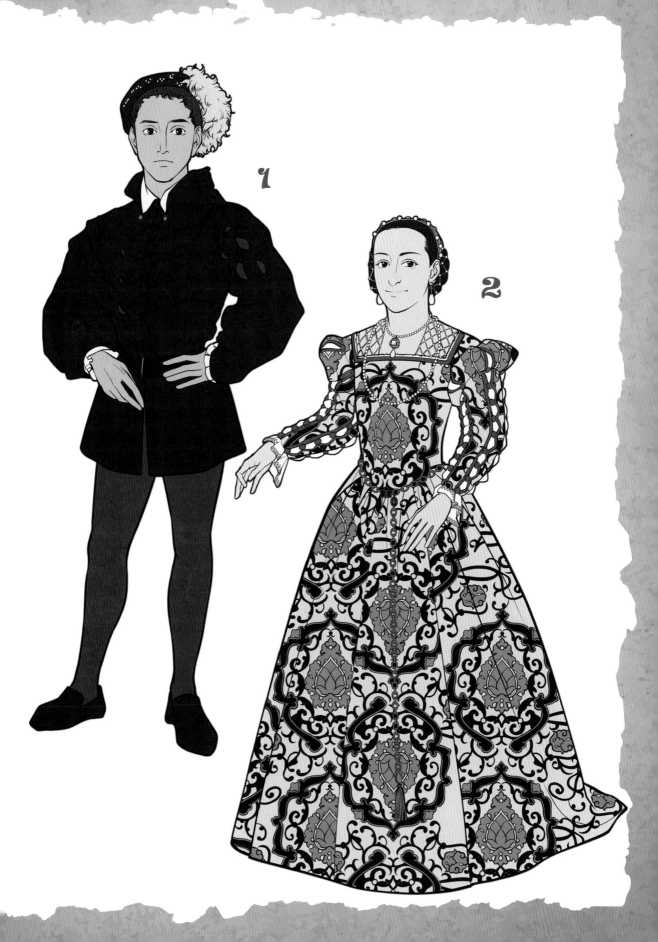

SPAIN&PORTUGAL
스페인&포르투갈

1500~1550 스페인-포르투갈

| 새로운 해양 강국 |

1500년대 카를 5세의 압스부르고(합스부르크) 왕가는 남유럽과 중부 유럽을 아우르는 유럽 최대의 패자로 부상하면서 상당한 부와 정치적 명성을 얻었고 패션에도 커다란 영향력을 행사하였다. 스페인은 검은색과 흰색의 대비를 활용하여 어둡고 다소 엄격한 느낌의 복식을 갖췄으며 검소함과 화려함의 양면성을 가진 위엄 있는 스타일을 이끈 것으로 여겨진다.

스페인의 특징적인 의복 가운데 하나는 속치마인 베르두가도로, 1460~1470년대 스페인 궁정에서 시작되어 큰 인기를 얻었고 1500년대에는 유럽 전역으로 퍼졌다.

1. 카를 5세. 펠리페 1세와 후아나의 아들. 스페인의 국왕이자 신성 로마 제국 황제.

고딕 시대부터 이어진 모피로 장식한 가운과 더블릿. 네크라인이 드러나는 셔츠와 목걸이, 모자의 구조는 타 국가와 크게 다르지 않다. 흰색과 검은색 위주로 조합한 의상은 스페인식 트임, 그리고 기다란 천조각을 이어붙이는 페인(Pane) 기법을 잘 드러내고 있다.

2. 포르투갈의 이사벨라. 카를 5세의 황후.

양쪽으로 말아 올린 머리 모양(*Tocas de Cabos*)은 1300년대 고딕 스타일을 떠올리게 하는데 당시 이베리아반도의 초상화에서 많이 발견된다. 가슴이 납작해지도록 누르는 보디스는 잉글랜드나 프랑스와 비슷하지만 슈미즈의 높은 네크라인이 목과 가슴을 완전히 가렸다. 안에 받쳐 입은 베르두가도가 치마를 원뿔형으로 고정하고 있다. 러프의 시초인 주름 잡힌 옷깃이나 부푼 소매의 모양을 보면 스페인이 유럽의 나라들 중에서 신식 패션을 발전시키고 있었음을 알 수 있다.

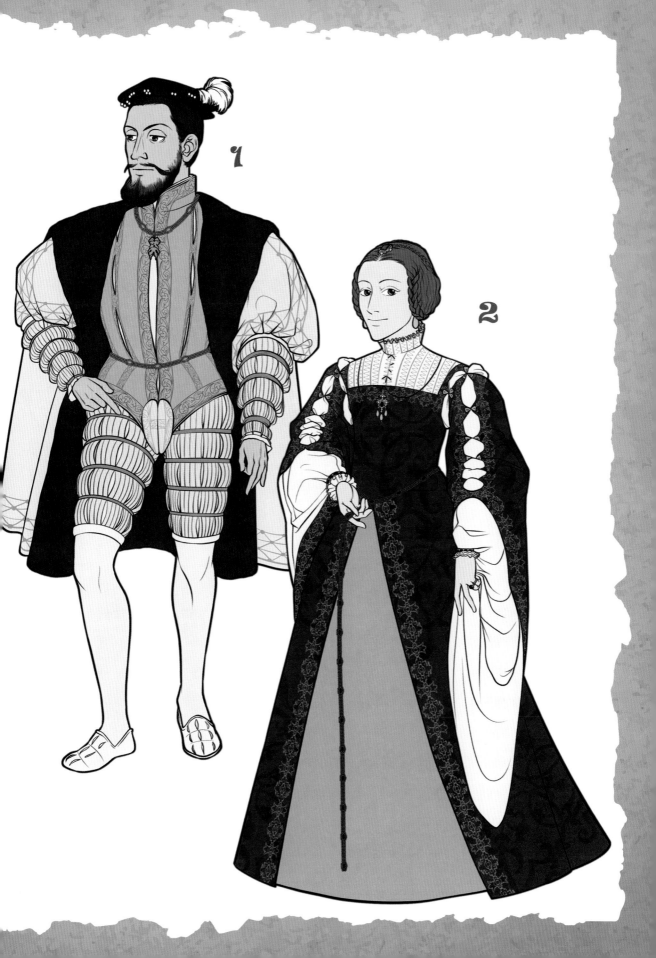

1500~1550 ITALY
르네상스 중기 이탈리아 양식

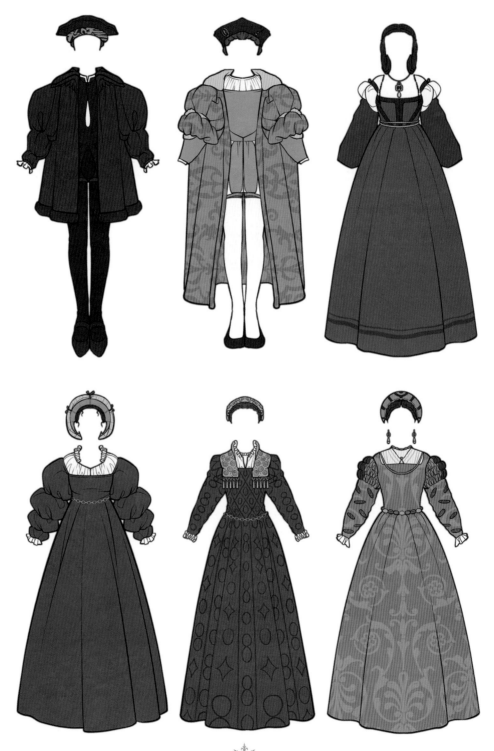

르네상스 중기 스페인 양식

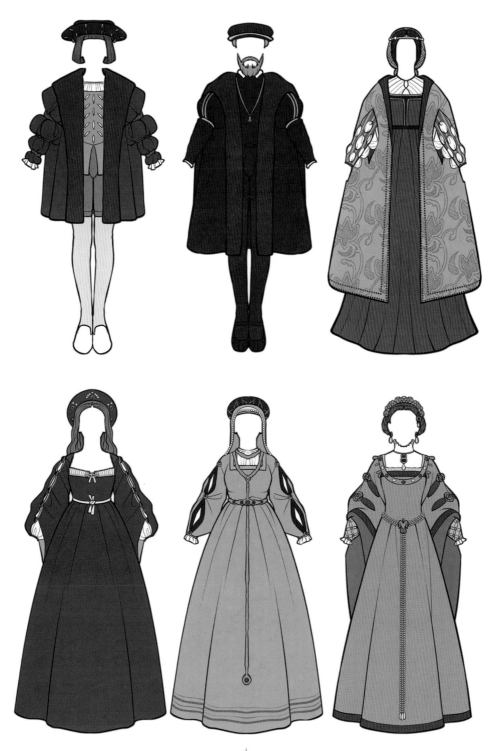

HOLY ROMAN EMPIRE
신성 로마 제국

1500~1550 독일-베네룩스

| 종교 개혁과 전쟁의 시대 |

1500년대 초, 마르틴 루터에 의해 신성 로마 제국에서는 종교 개혁 운동이 발생하였다. 프랑스, 이탈리아 등의 가톨릭과 대립하는 개신교의 생성으로 독일 민족의 정체성이 성장하였으나 한편으로는 종교로 인한 잦은 내전과 갈등이 일어났다. 정치 및 종교적 혼란기로 독일 문화는 정체되었고, 패션 또한 이전 시대와 크게 달라지지 않았다. 주로 학자들과 종교인들이 입는 풍성한 가운인 샤우베가 유행하여 타 유럽에서도 지성의 상징으로 받아들여졌다.

1. 캉탱 마시의 〈남자의 초상화〉.

1400년대부터 꾸준히 유행한 학자들의 긴 샤우베 가운은 1500년대까지 이어졌다. 안의 더블릿 혹은 저킨의 부풀린 소매가 보이도록 구멍으로 빼내어 입은 행잉 슬리브와 사각 모자인 비레타는 학자들의 가장 큰 특징으로, 이는 대학 예복으로 발전하여 현대 사회에까지 이어지게 된다.

2. 다니엘 호퍼의 〈란츠크네히트〉.

1500년대 독일의 용병인 란츠크네히트의 복장은 독일 복식의 가장 특징적인 요소를 과장하여 만들어졌다. 불가사리 모자라고 불리는 여러 겹으로 갈라진 모자는 각종 깃털로 장식하였으며 슈미즈와 더블릿, 트렁크, 호즈 전신에 걸쳐 퍼프와 트임으로 꾸몄다. 규제 없이 자유롭게 치장한 복장 때문에 광대 같은 인상을 준다.

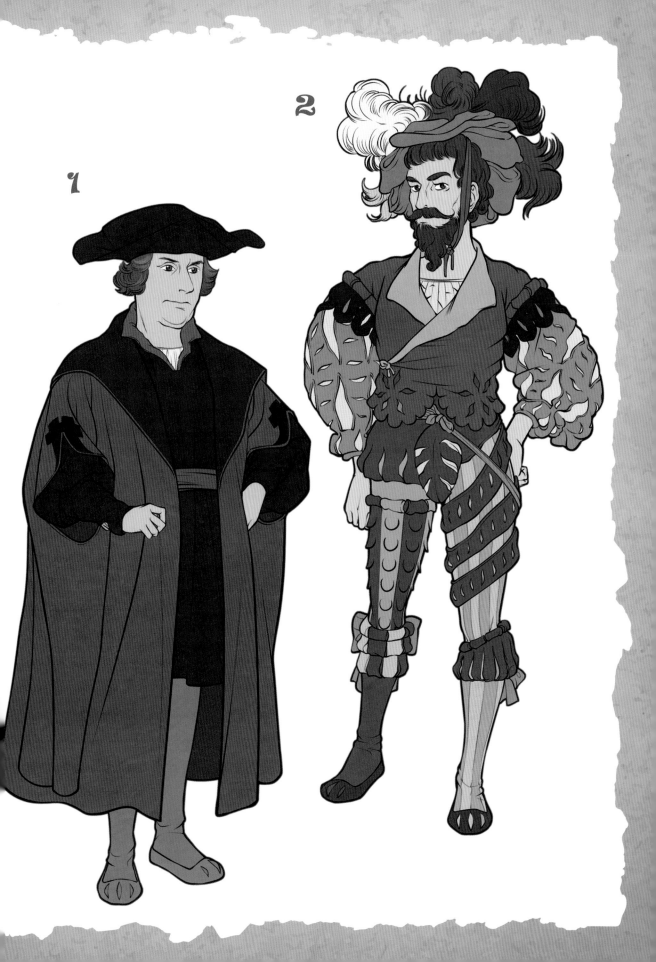

HOLY ROMAN EMPIRE
신성 로마 제국

1500~1550 독일-베네룩스

| 지역색과 통일성 |

　남성 복식과 마찬가지로 여성 복식 또한 1500년대 초 국내 혼란기로 인해 독일만의 개성적인 양식이 뚜렷했다. 이탈리아식 남부 복식, 네덜란드식 북부 복식, 프랑스식 서부 복식 등 각 지역마다 지역색이 강하게 남아 있었으며, 주변과 비교했을 때 다소 늦게 유행을 받아들이는 경향이 있었다. 전체적으로 독일 드레스는 촘촘한 옷주름을 이용해 부풀거나 조이는 효과를 사용하였고 구석구석 금장식을 애용하였으며 좁은 소매통, 높은 허리선, 천조각으로 선을 두른 반복적인 패턴이 자주 나타났다. 모자는 큰 것을 선호하였다.

1. **아멜리에 폰 작센. 베틴 가의 공녀이자 브란덴부르크-안스바흐 후작 부인.**

　깃털로 장식한 풍성한 머리쓰개는 1500년대 초중반 귀부인들의 초상화에서 흔히 나타난다. 구슬이 박힌 망으로 머리를 감싼 형태에서 아직 고딕풍의 정취가 남아 있다. 소매를 여러 단으로 나누고 작고 섬세한 퍼프 장식으로 자잘하게 덧붙인 것은 독일 동부 작센 지방의 독특한 스타일이다.

2. **아나 폰 클레페. 통칭 클레브스의 앤. 마르크 가의 공녀이자 헨리 8세의 네 번째 왕비.**

　머리에는 얇은 베일을 두른 불스타우베 혹은 발초를 쓰고 있는데 1400년대 후반의 것과 유사하다. 목 주변에 두른 체인 장식, 여러 겹의 레이스, 줄무늬 패턴 등에서 독일의 스타일을 볼 수 있다. 헨리 8세의 여섯 왕비의 초상화는 모두 전해지기 때문에 당시 영국 양식과 확연히 차이가 있는 독일 양식의 확인이 가능하다.

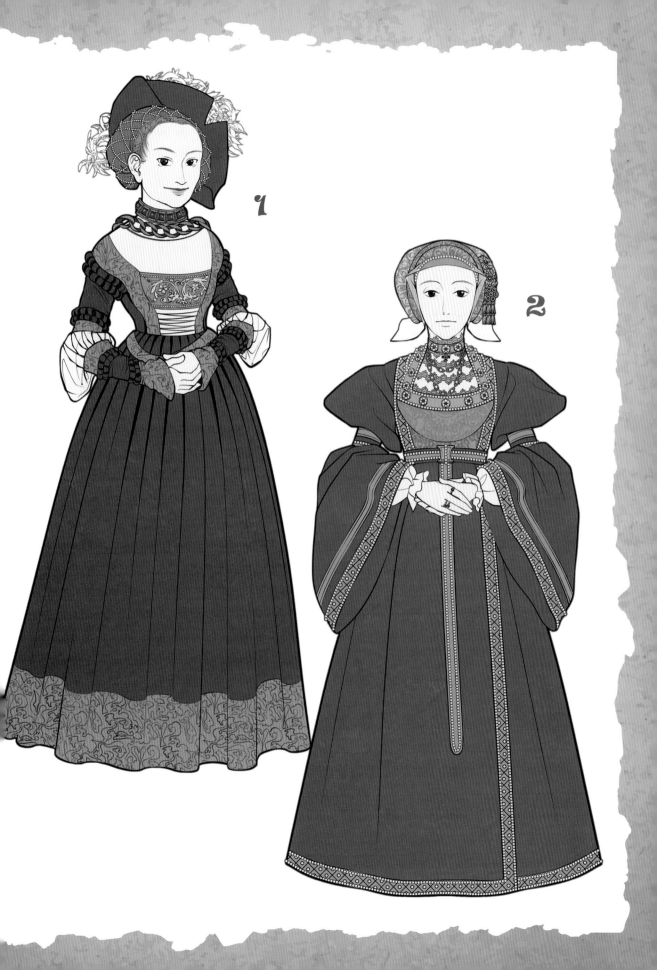

1500~1550 GERMANY
르네상스 중기 독일 양식

독일 지방은 초중기 르네상스 유행에서 다소 벗어나 촌스러운 인상을 주기는 하지만, 역설적으로 르네상스 중기의 패션을 독일 양식이 이끌었다고 보는 견해도 있다. 학자풍을 띄는 우아한 남성 샤우베나, 여성 드레스에 트임을 넣는 방식이 독특하게 발전하였다.

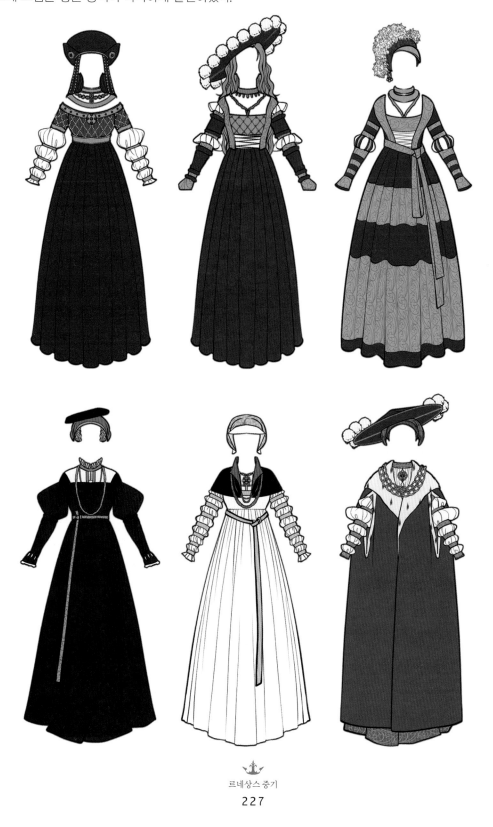

르네상스 중기

ENGLAND
잉글랜드

1500~1550 영국

| 튜더 왕조 스타일의 발전 |

지금까지 다소 유행에서 뒤쳐졌던 잉글랜드 궁중 복식은 1490년 무렵부터 빠르게 발전하여 헨리 8세 시대에 들어서는 선망하는 문화의 상징으로 발돋움하게 된다. 남성 복식은 솜을 두껍게 누벼 넣는 방식으로, 어깨를 중심으로 가로폭이 최대치로 넓어진 거대한 직사각형 실루엣의 과장된 형태를 선보였다. 반대로 여성 복식은 폭은 좁았지만 견고함을 살린 안정적인 실루엣이 도드라졌다. 이후에도 영국은 여러 체형 보정물을 이용하는 등 신식 유행에 적극적으로 앞장서게 된다.

1. 제인 시모어. 헨리 8세의 세 번째 왕비이자 에드워드 6세의 어머니.

변형된 스타일의 영국식 후드를 쓰고 있으며 드림 한쪽을 접어 올려 뾰족한 형태로 만들었다. 가슴을 압박하여 납작하게 만드는 보디스와 풍성한 소매, A라인 실루엣. 속에 입은 커틀이 보이도록 앞이 트인 치맛자락 등은 전형적인 영국의 초중기 르네상스 드레스이다. 소매 끝에 보이는 슈미즈는 가장자리를 스페인식 검정실 자수(*Spanish Black Work*) 기법으로 꾸몄는데 이는 이베리아반도를 지배했던 무어인의 문화가 본래 아라곤의 공주였던 캐서린 왕비를 통해 영국 궁중에 들어오며 1500년대와 1600년대에 크게 유행한 것으로 보인다.

2. 에드워드 6세. 헨리 8세와 제인 시모어의 아들.

깃을 세운 셔츠 위에 더블릿을 입고, 화려한 목걸이인 카르카네트를 두르고 있다. 자수와 트림, 보석, 모피 등 이용할 수 있는 온갖 장식물로 치장하여 부풀렸으며 전체적으로 거대한 실루엣은 부친인 헨리 8세 스타일을 참고하여 다듬었다. 호박 모양의 트렁크 호즈 아래로 스타킹과 둥근 신발을 신었다. 머리에는 깃털로 장식한 납작한 모자를 쓰고 있다.

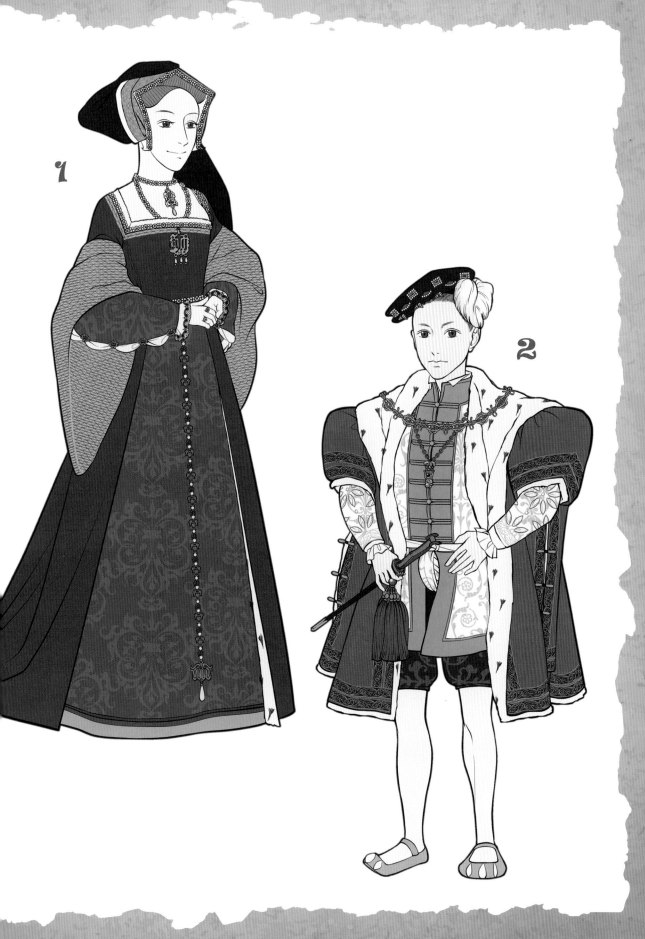

ENGLISH HOOD
영국식 후드

❖ **영국식 후드 = 튜더 후드(Tudor Hood)**

= 게이블 후드(Gable Hood) = 페디먼트 후드(Pediment Hood)

영국만의 독특한 후드로 앞부분을 철사로 틀을 잡아 박공지붕 같은 모양을 만들었다. 뒤쪽에는 검은색 베일을 늘어뜨렸다.

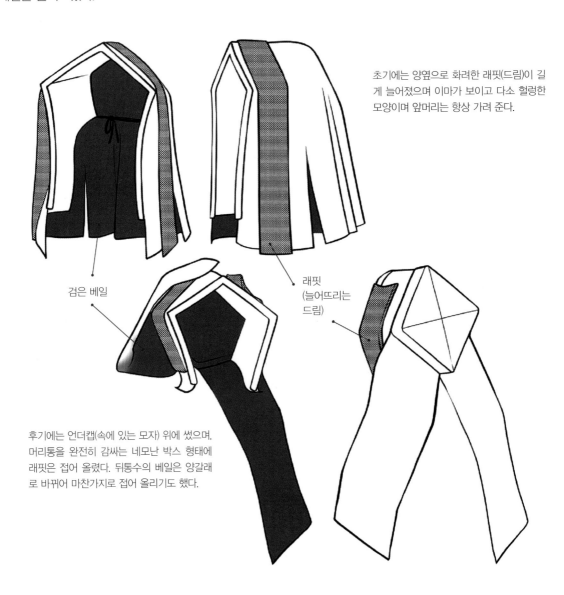

초기에는 양옆으로 화려한 래핏(드림)이 길게 늘어졌으며 이마가 보이고 다소 헐렁한 모양이며 앞머리는 항상 가려 준다.

검은 베일

래핏 (늘어뜨리는 드림)

후기에는 언더캡(속에 있는 모자) 위에 썼으며, 머리통을 완전히 감싸는 네모난 박스 형태에 래핏은 접어 올렸다. 뒤통수의 베일은 양갈래로 바뀌어 마찬가지로 접어 올리기도 했다.

FRENCH HOOD
프랑스식 후드

1500년대에 유행한 후드로 프랑스식 후드라는 이름을 가지고 있지만 영국식 후드와 마찬가지로 잉글랜드 왕실의 궁중 복식으로 유명하였다. 몇 번의 착용 금지령이 내려졌으나 곧 잉글랜드 전역에 빠르게 유행을 타고 퍼졌다. 일반적으로 후드를 쓸 때는 뒷머리를 모아 시뇽 스타일로 묶거나 땋아 단정하게 늘어뜨렸다.

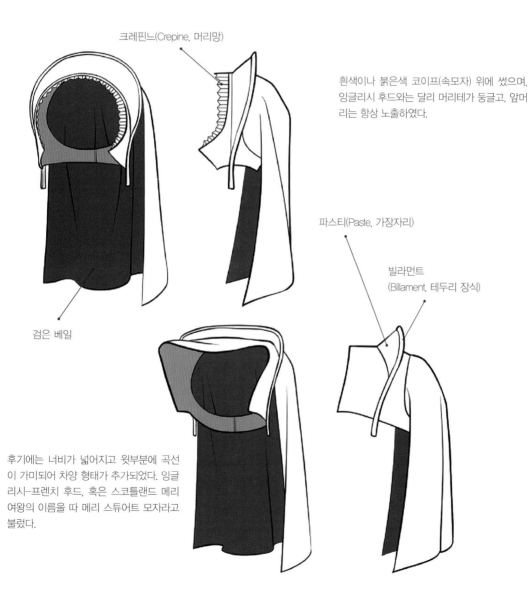

크레핀느(Crepine, 머리망)

흰색이나 붉은색 코이프(속모자) 위에 썼으며, 잉글리시 후드와는 달리 머리테가 둥글고, 앞머리는 항상 노출하였다.

파스티(Paste, 가장자리)

빌라먼트
(Billament, 테두리 장식)

검은 베일

후기에는 너비가 넓어지고 윗부분에 곡선이 가미되어 차양 형태가 추가되었다. 잉글리시-프렌치 후드, 혹은 스코틀랜드 메리 여왕의 이름을 따 메리 스튜어트 모자라고 불렀다.

FRANCE
프랑스

1500~1550 프랑스

│ 카테리나 데 메디치의 등장 │

프랑스 궁정은 대륙의 최신 유행과 영국의 궁정을 이어 주는 역할을 하였다. 잉글랜드 왕실의 인사들은 프랑스의 세련된 문화를 선망하였고 르네상스 프랑스 패션과 영국 패션은 그 흐름을 같이 하였기에 매우 비슷한 복식 구조를 가졌다. 1500년대 초중기 프랑스 궁정은 이탈리아와 부르고뉴의 예술적 변화에 큰 영향을 받았는데, 특히 앙리 2세의 왕비였던 카테리나 데 메디치(카트린 드 메디시스)가 모국인 이탈리아의 다양한 문화를 프랑스에 들여왔다. 이는 프랑스의 복식 수준을 한층 향상시켜 프랑스를 패션 문화 강대국으로 성장할 수 있게 해 주었다.

1. 카테리나 데 메디치. 메디치 가문의 영애이자 앙리 2세의 왕비.

카테리나는 초기 초상화에서는 프랑스식 둥근 후드를 쓰고 있다. 드레스는 영국 드레스와 매우 유사한 형태이나 소매 모양으로 볼 때 비교적 신식 양식으로 추측된다. 가슴에 위치한 네모난 네크라인인 데콜테 위에 자리 잡은 반투명한 어깨걸이를 보석으로 장식하였다. 노년의 모습으로 묘사되기도 하지만, 복식사의 시기 분류상 초기의 것을 모사했을 가능성이 높을 것이다.

2. 위와 동일.

프랑스 궁정에서는 다소 엄숙하고 색상이 어두운 에스파냐풍 드레스가 1560년대까지 유행하였다. 로브가 가슴부터 나팔꽃처럼 펼쳐진 형태이다. A라인 드레스가 여전히 유행이지만 작은 러프가 달려 있고 부푼 소매의 양식으로 보아 왼쪽의 드레스보다 이후의 것이다. 상복을 입지 않은 것으로 보아 남편인 앙리 2세가 사망한 1559년 이전의 모습으로 보인다. 머리에 쓴 프랑스의 하트 모양 머리쓰개인 아티페(*Attifet*)는 이후 1500년대 전반에 걸쳐 크게 유행하게 된다.

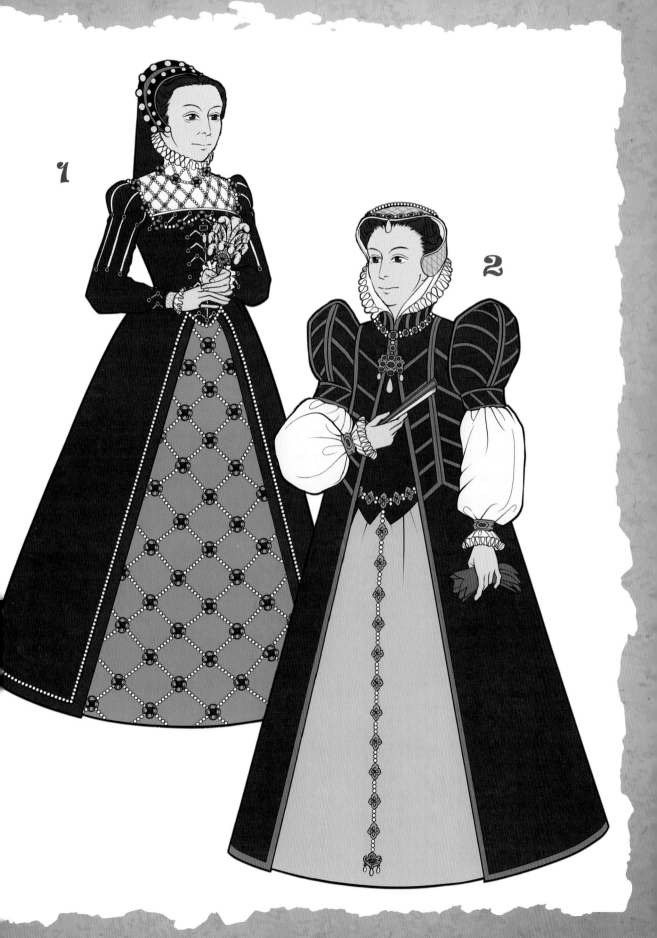

1500~1550 FRANCE&ENGLAND
르네상스 중기 프랑스와 영국 양식

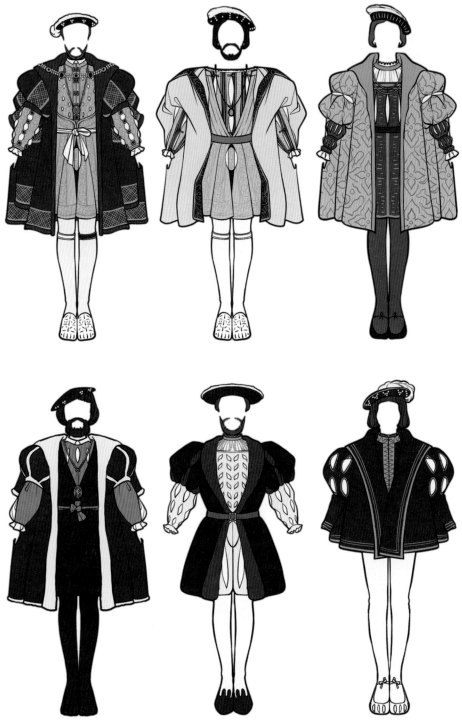

당시의 초상화가 프랑스와 잉글랜드 및 스코틀랜드 등에 많이 남아 있다. 특히 헨리 8세 일가의 초상은
당대 유럽 대륙과 비교했을 때 튜더 왕조만의 독특한 스타일을 느끼게 해 준다.

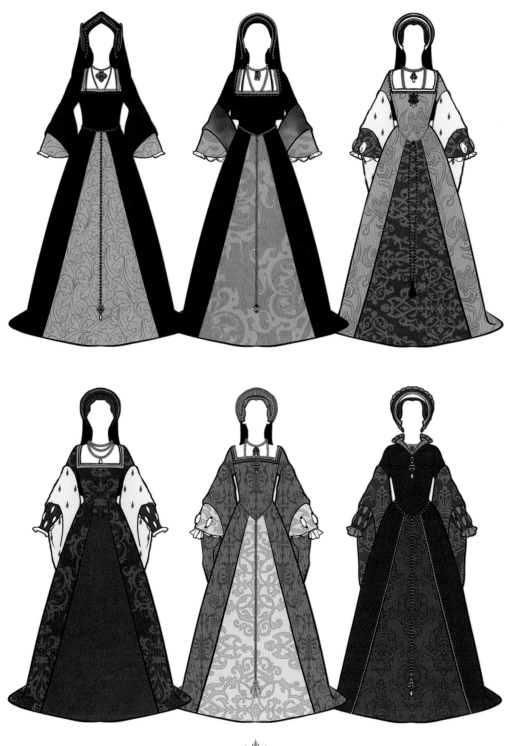

르네상스 중기

르네상스 후기
- 보형물의 등장
1550~1580

1550년대를 지나며 유럽에는 본격적인 코르셋과 패티코트의 시대가 도래하였다. 여성 드레스는 부풀린 실루엣을 유지하기 위해 점차 바스킨, 패티코트, 러프 등의 보형물을 필요로 하였다. 이러한 보형물로 인해 자연스러운 몸선은 좀처럼 보이지 않았으며, 뻣뻣한 복식이 가진 실루엣만 표현되었다.

남성들의 옷은 1500년대 초반의 거대한 형태에 비해 다소 간소해진 듯하나 인위적인 몸통을 만드는 방식에는 차이가 없었다. 더블릿의 비둘기처럼 부푼 가슴 아래에 불룩하게 처진 완두꼬리 복부(Peascod Belly)를 만들었고, 그 아래로 코드피스 장식이 높게 솟았다. 이러한 부자연스러운 연출은 의상이 단지 몸을 아름답게 보이도록 돕는 기능을 할 뿐만 아니라, 그 자체로도 기하학적인 미학이 있음을 나타내기 위함이었다.

1550년대 중반 이후 유럽의 패션 리더는 스페인이었다. 밝고 화려한 색은 거의 사라지고 검정색이 압도적으로 유행하였으나 많은 비용이 드는 어두운 색감의 원단들, 그리고 각종 보석과 금실을 이용해 치장한 드레스는 전혀 검소하지 않았다. 목둘레는 점점 높아지면서 얼굴과 손끝을 제외한 몸은 거의 밖으로 노출되지 않았으며, 지나치리만큼 엄격하고 절도 있는 형상에서는 더이상 중세 복식의 흔적은 찾아볼 수 없게 되었다.

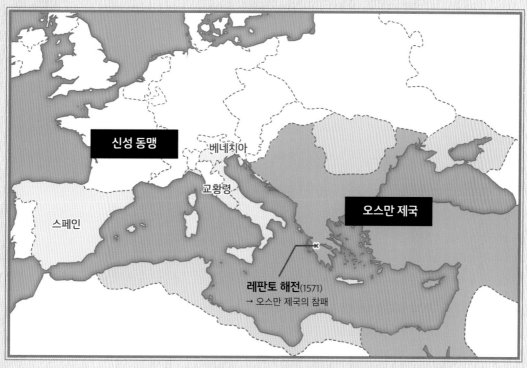

신성 동맹

베네치아

교황령

스페인

오스만 제국

레판토 해전(1571)
→ 오스만 제국의 참패

오스만 제국과의 충돌과 스페인의 성장

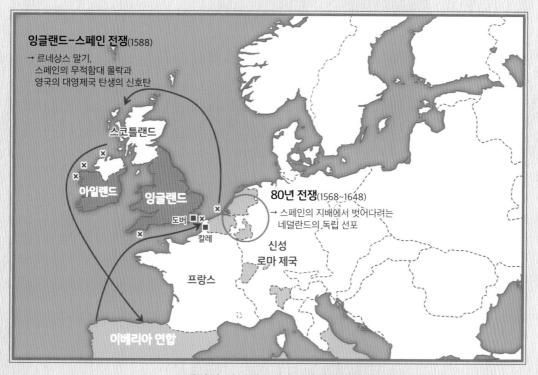

잉글랜드–스페인 전쟁(1588)

→ 르네상스 말기,
 스페인의 무적함대 몰락과
 영국의 대영제국 탄생의 신호탄

스코틀랜드

아일랜드

잉글랜드

도버

칼레

프랑스

80년 전쟁(1568~1648)
→ 스페인의 지배에서 벗어나려는
 네덜란드의 독립 선포

신성
로마 제국

이베리아 연합

스페인의 잉글랜드 침공 실패와 쇠락

BASQUINE
바스킨

❖바스킨 = 바스키나(Vasquina)

1530년경 등장한 코르셋은 당시에는 바스킨이라 불렸다고 기록되어 있다. 본래 갑옷을 입을 때 허리를 보호하고 상체를 역삼각형으로 교정하기 위해 가슴에 덧댄 바대에서 유래한 것으로, 에스파냐와 프랑스 사이에 있는 바스크 지방에서 유행이 시작되었기 때문에 바스킨이라는 이름이 붙여졌다.

가느다란 허리를 만들기 위해 탄생한 여성용 바스킨으로 인해 고딕 시대 이후 르네상스 시대의 드레스 실루엣은 완전히 달라지게 되었다.

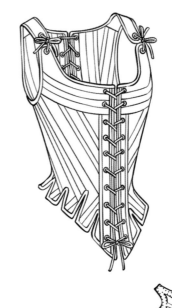

일반적으로 어깨끈이 달린 조끼 형태로 두 개의 리넨 사이에 드레스의 형태를 잡아줄 수 있도록 고래수염(*Baleen*, 이전에는 고래뼈 *Whalebone*로 오역되기도 하였다)이나 나무줄기로 견고하게 심을 넣고 세로줄로 꼼꼼하게 누볐다. 뒷중심에는 끈이 달려 꼭 조여 매어서 가슴과 허리를 압박하였다. 허리의 앞중심은 V 형태로, 배 밑과 연결되었고 가는 허리와 풍성한 치마로 강약의 실루엣이 완성되었다. 바스킨과 코르피케는 크게 차이가 없으나, 보통 코르피케(*Corps-Pique*)는 시대가 지나면서 바스킨보다 더 여러 겹 혹은 철제로 보강하여 딱딱하게 만든 쪽으로 구분한다.

VERDUGADO
베르두가도

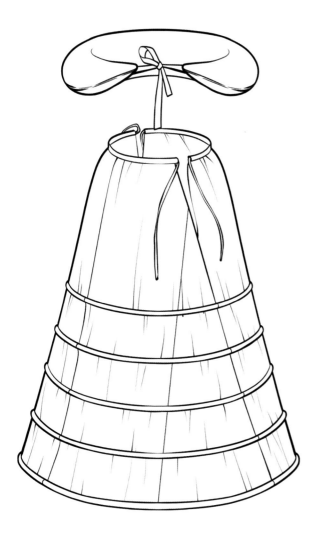

❖ 베르두가도 = 베르튀가댕(Vertugadin)
= 베르두갈레(Verdugale)

　치마의 형태를 인공적으로 지지하는 후프 스커트 형태의 버팀대, 즉 패티코트는 본래 1470년경 스페인의 베르두가도 드레스에서 시작되었다. 처음에는 대나무와 비슷한 아열대 나무줄기를 이용해서 만든 딱딱한 고리를 치마 바깥에 여러 층으로 고정하는 형태였다. 이후 베르두가도의 재료는 버드나무나 끈, 고래뼈 등으로 다양해졌으며 치마 아래에 덧입는 속치마로 바뀌었다. 주로 종 형태 혹은 원뿔 형태라고 말하는 뾰족한 A라인인데 풀을 먹여 단단하게 고정시키고 둥글게 틀을 짠 고리를 수평으로 붙여서 만들었다.

　베르두가도는 왕실의 국제 결혼을 계기로 스페인 바깥으로도 유행이 퍼져 나가게 되었다. 특히 아라곤의 캐서린이 헨리 8세의 왕비가 되면서 영국 튜더 왕조 드레스에 큰 영향을 끼치게 되었고, 1545년 무렵에는 영국과 프랑스를 포함한 유럽 전역에서 속치마형 베르두가도가 유행하였다. 여기에 덧대어 푹신한 튜브 모양으로 만든 범 롤(*Bum Roll*)이라는 허리테(오스 퀴, *Hausse—Cul*)를 엉덩이에 걸쳐 매기도 하였다.

STOMACHER
스토마커

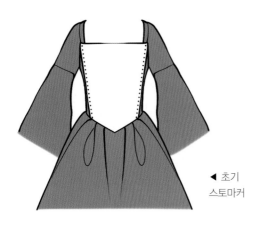

◀ 초기
스토마커

❖ 스토마커 = 에스토마쉬(Estomachier)

고딕 후기부터 몸통인 보디스가 길어지고 드레스 앞섶이 파이면서 가슴과 아랫배에 걸쳐 상체의 중심부를 덮는 역삼각형 가슴 받이 천이 생겨났다. 윗부분은 목둘레를 넓게 튼 데콜테(*Decolletage*, 데콜타주, 앞가슴 라인)에 맞춰 긴 직선이나 곡선으로 만들고, 아랫부분은 길게 내려와 몸통을 덮었다.

1500년대 초기에는 단순한 사다리꼴 느낌이었다면, 후기로 들어서면서 이상적인 실루엣에 맞춰 점차 정교한 형태의 V형을 띠게 되었다. 두꺼운 천에 풀을 먹이고 앞으로 약간 둥글게 만든 뒤 나무 살대 혹은 고래수염으로 지탱하였는데 앞이 트여 있는 로브 형태의 드레스 가슴에 끈이나 핀을 이용해 고정할 수 있었다. 이렇게 바스킨 위에 부착하면 드레스인 로브에서 가장 눈에 띄는 몸통 부분이기 때문에 점차 경쟁적으로 화려한 장식을 추가하기 시작하였다. 고가의 피륙 위에 보석과 자수, 리본이나 금실로 꾸민 스토마커는 마치 보물 진열대와 같았다.

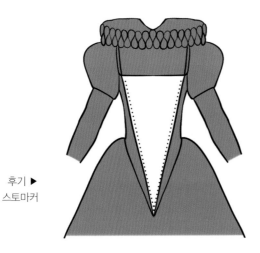

후기 ▶
스토마커

RUFF
러프

❖ 러프 = 러플드 칼라(Ruffled Collar) = 프레이즈(Fraise)

스토마커와 함께 르네상스 복식의 꽃이라 할 수 있는 러프는 본래 깊게 파인 드레스 위로 올라오는 슈미즈의 옷깃에 주름 장식을 잡았던 것으로, 1560년경부터는 슈미즈에서 분리되고 개별적인 장신구로 만들어 부착했다. 기본적으로 원통형 주름의 연속으로 되어 있는데 리넨 등의 천에 풀을 먹여서 물결치는 듯한 S자형 주름을 잡은 뒤 인두질하여 딱딱하게 모양을 고정하였다.

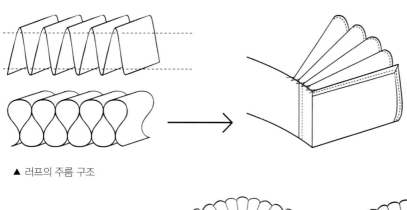

▲ 러프의 주름 구조

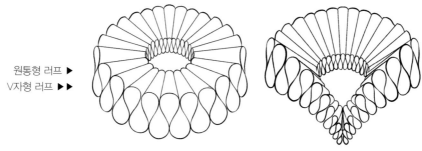

원통형 러프 ▶
V자형 러프 ▶▶

밀에서 풀을 추출하는 기술을 도입한 스페인 혹은 북해 연안에서 시작된 러프는 이탈리아와 프랑스를 거치며 유럽 전역에 퍼져 나갔다. 50년 가까이 옷깃처럼 작은 러프가 인기를 끌었는데 특히 빈틈없는 이미지를 선호하는 스페인과 검소한 이미지를 선호하는 베네룩스에서 애용하였다.

VENICE
베네치아

1550~1580 이탈리아

| 우아함과 풍만함 |

　르네상스 후기 이탈리아 남성들은 베네치아 사치 규제 법령으로 인해 목이 깊게 파이고 몸매를 드러내는 옷을 입는 행위가 금지되면서 주로 검소한 가운 중심의 옷을 입었다. 그러나 여성들의 드레스는 규제 속에서도 화려함이 날로 높아져 갔다.

　베네치아는 국법에 따라 단색 옷만 착용하도록 정해져 있었으나 축제복이나 예복은 사치스러웠다. 로마 시대와 같이 금발이 유행하였으며, 뒷머리에는 얇은 베일을 바닥까지 늘어뜨렸다. 가슴은 넓게 파였고 옷깃 둘레를 꾸미는 러프가 빠르게 전파되었다. 스페인과 비교하여 좀더 노출이 많고 풍만하며 자유로운 느낌을 준다.

1. 프란체스코 1세 데 메디치. 코시모 1세와 레오노르의 아들.

　부친의 초상화와 마찬가지로 전신을 어두운 색으로 덮고 있어서 풍성하지만 검소하다. 크라운이 둥근 모자를 쓰고 있으며 목을 완전히 감싸는 하얀 러프가 도드라진다. 소매와 더블릿 등은 타 지역과 큰 차이가 없으며, 당시 베네치아에서 발전한 무릎 길이의 베니션스 바지를 착용하였다.

2. 비앙카 카펠로. 프란체크코 1세 데 메디치의 두 번째 아내.

　르네상스 후기에 크게 유행하였던 하트 모양 머리. 혹은 베네치아 코르티잔(기생)이나 귀족들 사이에서 퍼진 관자놀이에서 높게 틀어 올린 뿔 모양 머리를 하고 있다. 겉옷으로는 허리띠가 없는 느슨한 스페인 로브인 로파(*Ropa*) 혹은 지마라(*Zimarra*)가 유행하였다. 베네치아에서 유래한 굽이 높은 구두인 초핀(*Chopine*)은 두꺼운 염소 가죽이나 소나무, 코르크 등을 대어 만들었는데 평균 높이가 10cm 이상에 높은 것은 50cm 정도까지도 달하여 신고 벗을 때 하인의 도움이 필요할 정도였다.

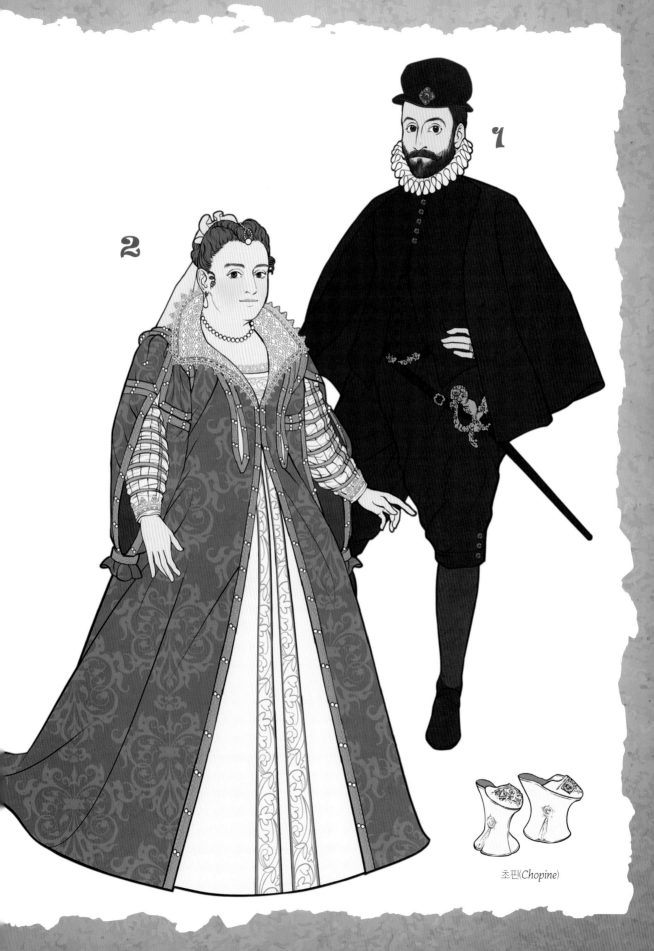

초핀(*Chopine*)

SPAIN
스페인

1550~1580 스페인

│ 통일 스페인 제국의 최전성기 │

　1500년대 후반 스페인은 오스만 제국과의 전쟁에서 승리하고 프랑스를 압도할 만큼 강력한 전성기를 누리고 있었다. 초기 르네상스가 이탈리아를 중심으로 발전하였다면 후기 르네상스 패션은 스페인이 이끌었다. 이베리아반도의 드레스는 전체적으로 엄격하고 경직된 분위기를 풍기며 검은색 원단을 금실 자수와 보석을 이용해 화려하게 장식하여 희고 창백한 얼굴을 강조하였다. 옷깃은 귀에 닿을 정도로 높아졌으며 작은 러프를 둘러 빈틈없이 완성하였다. 원뿔형 베르두가도 실루엣, 세로 트임 바지, 짧은 클로크 등의 스페인 스타일은 유럽 전역에 퍼져 나갔다.

1. 펠리페 2세. 카를 5세의 아들.

　러프로 발전하기 전의 높게 솟은 옷깃이 목 주변까지 완전히 가리고 있으며, 소매 또한 같은 양식이다. 완두콩처럼 부푼 더블릿은 16세기 중후기에 유행하였다. 장년의 초상화는 부인 아나와 같이 화려하지만 노년의 초상화는 훨씬 소박하며, 넓은 어깨선을 가진 가운 사라지고 망토가 유행하게 된다.

2. 오스트리아의 아나. 외스터라이히의 여대공이자 펠리페 2세의 마지막 왕비.

　검은색과 흰색 중심의 스페인의 사야(Saya, 드레스)는 점차 화려하고 정교해졌다. 베르두가도를 덧입은 A라인 원피스 위의 행잉 슬리브 자락이 더욱 풍성한 효과를 준다. 드레스 전체는 리본 모양 애글릿(Aiglet)으로 장식하고 있다. 하트형 올림머리는 다른 지방의 머리 모양과 같다.

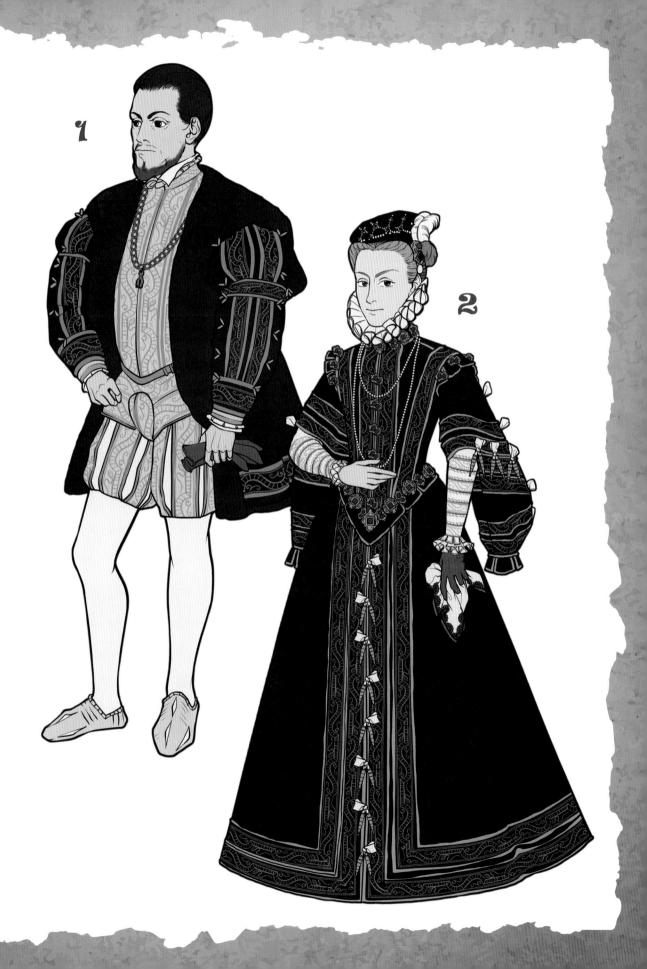

1550~1580 ITALY
르네상스 후기 이탈리아 양식

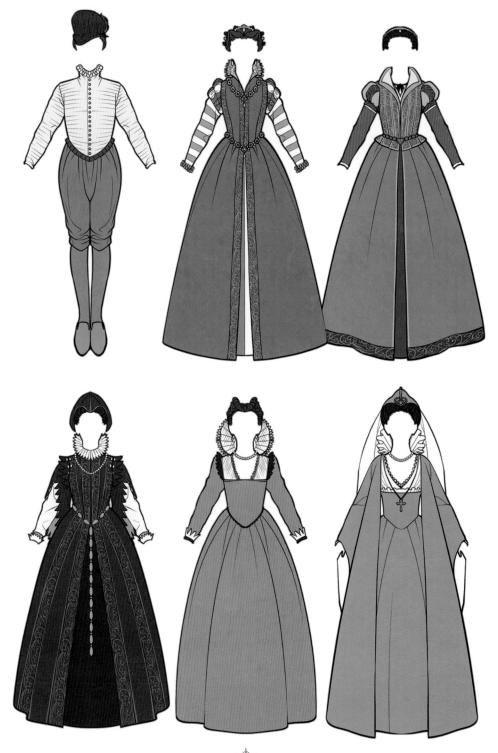

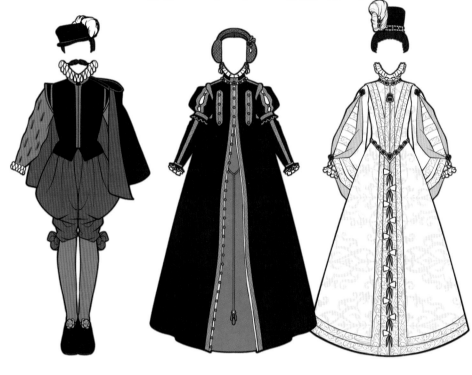

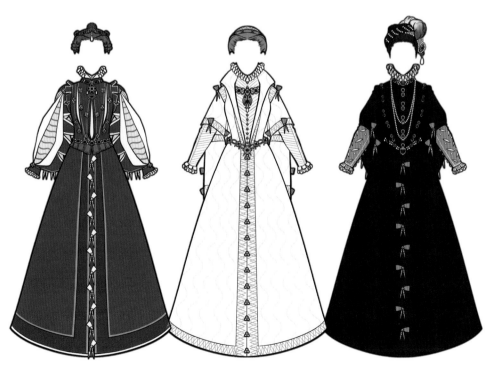

HOLY ROMAN EMPIRE
신성 로마 제국

1550~1580 독일-베네룩스

| 분열과 혼란기 |

30년간 이어진 종교 개혁 운동은 루터 교회가 공식적으로 승인받은 아우크스부르크 화의 체결과 함께 일단락되었다. 신성 로마 제국 내 각 제후들이 종교적으로도 독립하면서 황제를 중심으로 하는 결속력은 더욱 약해지고 하나의 국가로서의 정체성은 희미해졌다.

지역적 특색이 강한 독일의 풍습을 경험한 외국인들은 독일의 복식을 거칠고 조잡하며 색이 어둡다고 폄하하였으나 각 지방의 개성이 뚜렷하게 남아 있는 문화는 타 국가에서 보기 힘든 신성 로마 제국만의 장점이었다. 특히 묵직한 금 장신구, 머리 그물망, 작은 모자, 섬세한 주름 치마 등은 작센 지방의 특징으로 많은 회화 작품에 남아 있다.

1. 경건한 루트비히. 뷔르템베르크 대공.

길게 늘어선 작은 단추로 여민 더블릿을 입고 있으며 소매는 보이지 않으나 풍성한 형태일 것이다. 짧은 스페인식 망토인 클로크는 벨벳, 새틴 등 다소 고급 재질로 만들었다. 세로 트임 기법으로 만든 트렁크 호즈의 안감이 사이사이로 퍼프처럼 빠져나오고, 코드피스도 과도한 장식으로 인해 나비 모양이 된 것은 독일 특유의 복식이다. 무릎의 가터 또한 리본으로 묶어서 귀족의 화려함을 강조하였다.

2. 바덴-두를라흐의 도로테아 우르술라. 루트비히의 대공비.

아치형의 앞섶과 화려한 파틀렛이 빈틈없이 상체를 장식하고 있다. 우르술라 역시 타 지역과 마찬가지로 르네상스 후기에 크게 유행한 하트 머리를 하고 있다. 금속 체인으로 드레스를 장식한 것은 신분이 높은 상류층임을 보여 준다.

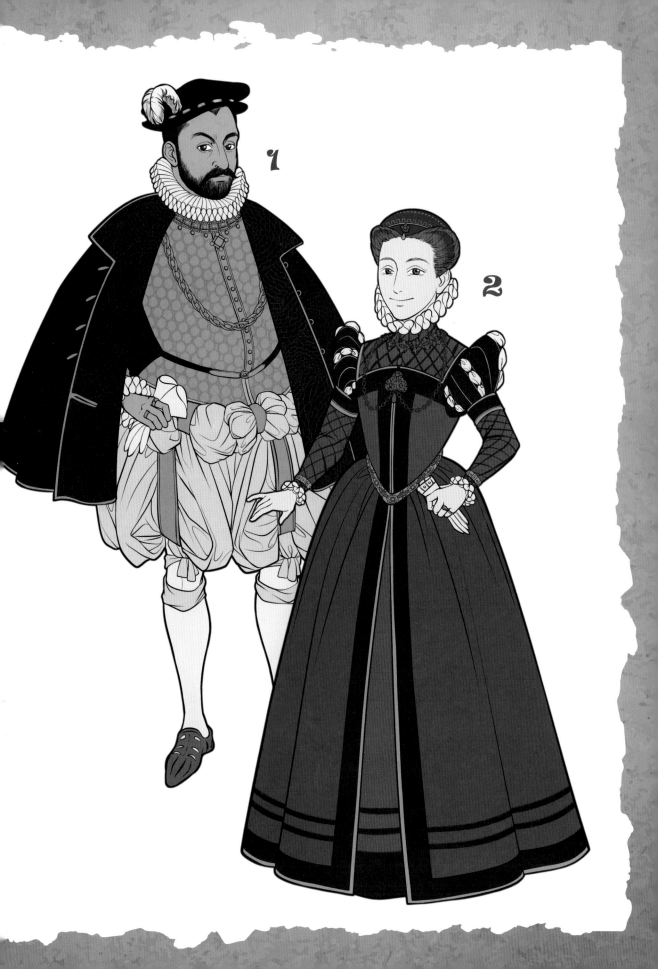

1550~1580 GERMANY
르네상스 후기 독일 양식

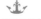

르네상스 후기의 독일 드레스는 높은 옷깃에 붙은 작고 단순한 러프, 퍼프 소매가 달린 기다란 오버가운, 줄무늬 장식이나 흰색 앞치마 등으로 인해 독특한 인상을 준다. 남성 복식은 타 지역과 크게 다르지 않으나 검은색과 붉은색을 애용한 것으로 보인다.

후기 르네상스

PARTLET
파틀릿

고딕 시대 부르고뉴 로브에서 낮은 네크라인 밑에 덧대어 가슴을 가리는 용도로 시작된 파틀릿은 1500년 대 르네상스 드레스가 점차 네크라인이 깊게 파이면서 데콜테를 장식하는 패션의 중요한 요소로 발전하게 되었다. 독일과 저지대에서 크게 유행한 이 장식은 보통 슈미즈처럼 리넨이나 실크로 만들며 하얀색이나 검은색이 많다. 장식에 따라 투명할 정도로 얇게 짜이거나 레이스, 진주 등으로 장식하기도 하였다.

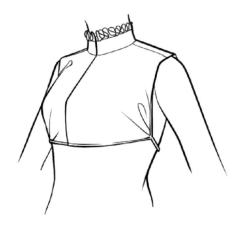

▲ 드레스 안에 받쳐 입는 속파틀릿.
주로 흰색이며 타 지방에서도 유행한다.

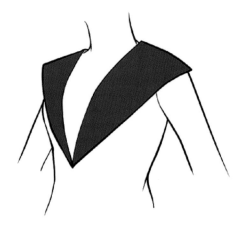

▲ 역삼각형의 V자 파틀릿.

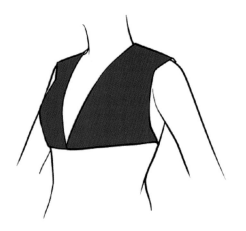

▲ 사각형의 파틀릿.
속파틀릿과 모양이 비슷하다.

▲ 반원형의 파틀릿.
유사한 망토는 골래(Gollar) 라고 한다.

본래 종 모양의 망토를 뜻하는 단어로 남성의 호이크와 달리 여자의 호이크는 머리 위에서 늘어뜨린다는 점에서 차이를 보인다. 남쪽에서 전해진 머리쓰개이나 독일 북부(현 네덜란드 부근)에서 애용하기 시작하면서 1400년대부터 1600년대까지 널리 사용되었다. 단순히 천을 머리 위에서 늘어뜨리는 형태에서 와이어로 모양을 잡아 주는 형태. 둥근 모자가 달려 있는 형태 등의 모습으로 다양하게 발전한다.

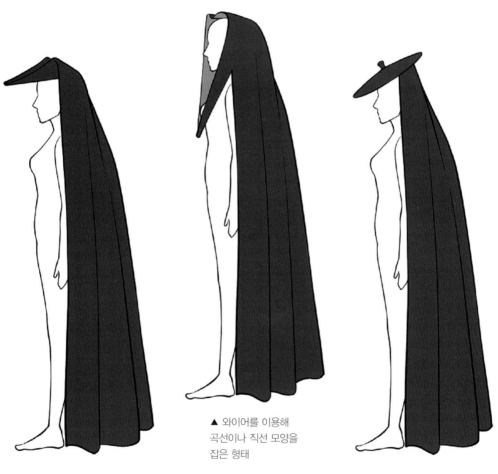

▲ 와이어를 이용해
곡선이나 직선 모양을
잡은 형태

▲ 챙이 달린 형태

▲ 모자가 달린 형태

르네상스
후기

FRANCE
프랑스

1550~1580 프랑스

| 화려함과 중후함 |

1500년대 후반, 잦은 전쟁을 겪으면서도 프랑스 궁정의 위엄은 줄어들지 않았으며 복식은 여전히 화려하고 과장된 양식을 띠었다. 사회 진출 무대인 궁중에서 옷을 잘 입는 것은 상류층 귀족들에게 필수적인 요소였다. 1500년대 초반과 큰 차이는 없어 보이지만 부분마다 조금씩 발전된 형태를 보이고 있다. 커다란 러프가 발전하고 몸통은 좁고 길어졌다.

남성의 더블릿에는 솜을 채워 둥근 완두꼬리 복부가 또렷해졌다. 베르두가도가 유입되면서 여성 드레스는 여전히 원뿔형 실루엣을 유지했지만 각종 장식이나 러프, 부푼 소매 디자인으로 인해 훨씬 풍만하고 사치스러워 보인다. 스페인의 검은색 유행으로 인해 초기와 비교하여 한층 묵직한 이미지를 주는 복식이 많아졌다.

1. 프랑수아 2세. 카테리나 데 메디치의 아들.

러프깃이 달린 화려한 더블릿에 황금 체인과 보석으로 만든 카르카네트 목걸이를 걸치고 짧은 클로크 망토를 둘렀다. 프랑스에서는 천조각(Pane)을 이어 붙인 양파 모양 트렁크 호즈로 동그란 힙을 과장하는 게 유행히였다. 매우 짧게 다듬은 머리카락 위에 깃털로 장식한 납작한 보닛을 쓰고 있는데 1500년대 초반 프랑스와 영국에서 유행한 모자와 큰 차이가 없다.

2. 발루아의 마르그리트. 카테리나 데 메디치의 딸.

엘리자베스 여왕과 마찬가지로 다양한 초상화가 남아 있는데 이를 통해 르네상스 중후기의 드레스 변화를 알 수 있다. 삽화는 1500년대 중반의 것으로 어머니인 카테리나 데 메디치처럼 원뿔형 스커트에 납작한 보디스로 이루어진 드레스를 입고 있으며 부푼 소매는 후반 양식으로 변해간 것을 볼 수 있다. 투명한 파틀릿 위로 옷깃이 러프처럼 솟아 있다. 이 시기에는 소매의 장식을 보통 러프와 같은 디자인으로 통일했다.

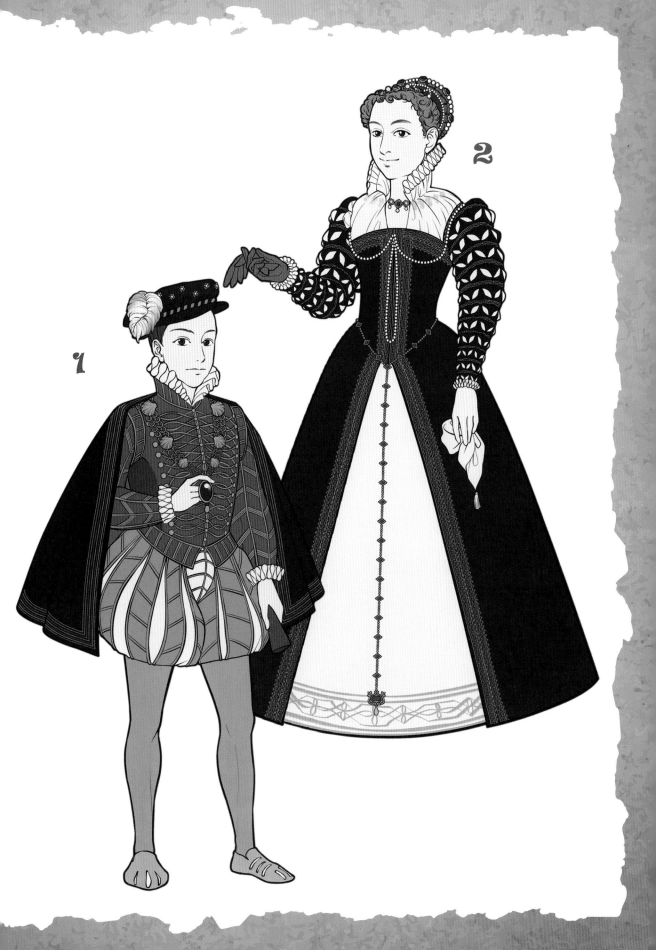

SCOTLAND
스코틀랜드

1550~1580 영국

| 세 명의 여왕 |

1542년에 스코틀랜드에서는 메리 스튜어트가 여왕으로 즉위하였으며 잉글랜드에서는 1553년에 메리 1세가, 1558년에 엘리자베스 1세가 여왕으로 즉위했다. 아라곤의 캐서린 시기와 마찬가지로 메리 1세는 스페인과의 국혼을 통해 최신 유행을 앞서가던 스페인 문화를 영국 왕실에 전파시켰다.

엘리자베스 1세는 부왕인 헨리 8세와 마찬가지로 궁중 복식 발전에 큰 관심을 가졌으며 언제나 호화로운 의상을 연출하여 화두가 되었다. 잉글랜드 궁중 복식이 프랑스나 스페인과 같은 대륙의 스타일에서 큰 영향을 받은 것에 비해 스코틀랜드는 1500년대 초반부터 이어진 특유의 스타일이 아직 남아 있다.

1. 메리 스튜어트. 스코틀랜드의 여왕.

하트 모양의 머리는 북유럽에서 1500년대에 크게 유행하였다. 사각으로 파진 네크라인이나 앞쪽이 열리는 치맛자락은 여전하지만, 부푼 어깨와 손목이 좁은 소매 모양은 비교적 신식의 패션이다. 이전 시기부터 유행한 허리끈 장식은 향을 넣은 공 모양 장식(*Pomander*) 등이 달려 있다.

2. 헨리 스튜어트. 알바니 공작이자 메리의 남편.

전체적인 구조는 프랑스 등 다른 국가와 비슷하며 1500년대 초반의 과장된 양식은 사라졌다. 더블릿은 배가 부풀고 허리선이 뾰족한 피즈코드 밸리이며 그 아래에 부푼 브리치스를 입고 있다. 부푼 코드피스가 표현되지 않았는데 1562년 영국에서 내려진 망측한 호즈 착용을 금지하는 법안에 따른 유행이거나 어두운 색의 복장으로 인해 뚜렷하게 나타나지 않은 것으로 보인다.

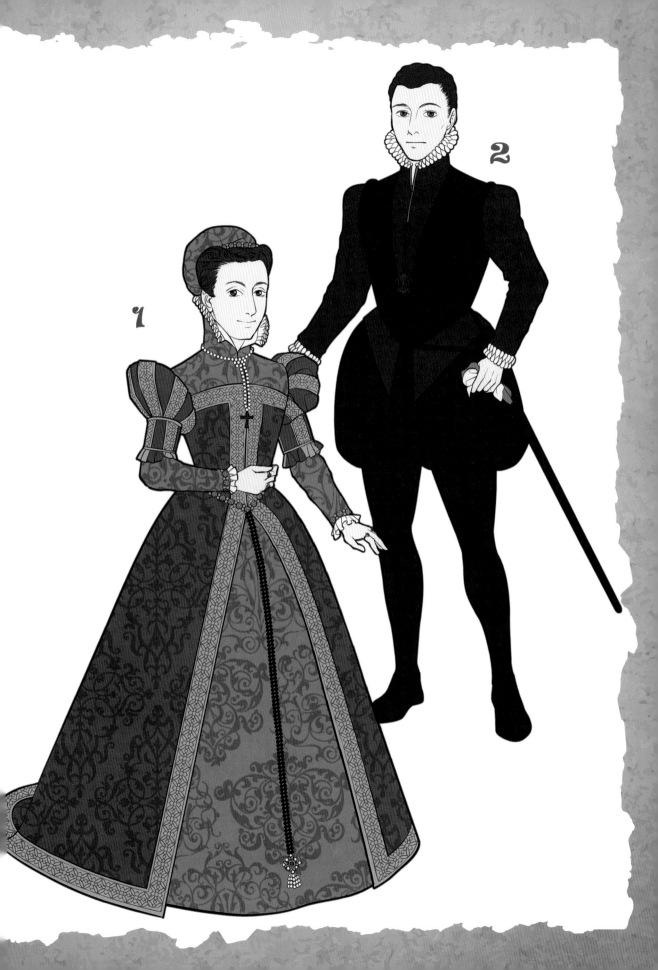

1550~1580 FRANCE
르네상스 후기 프랑스 양식

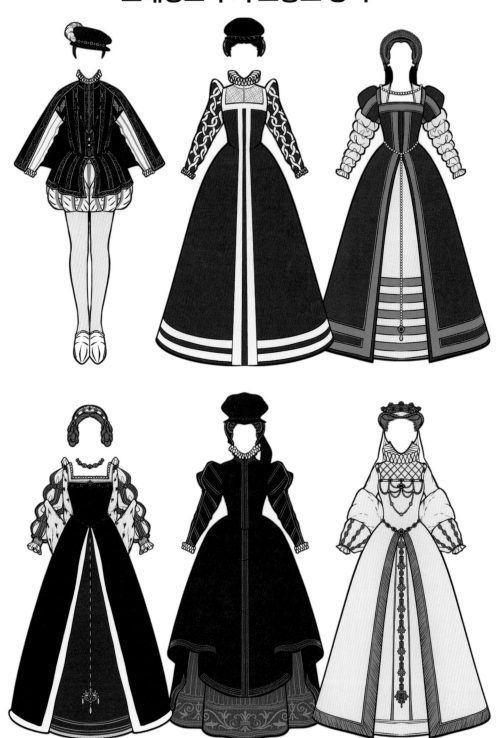

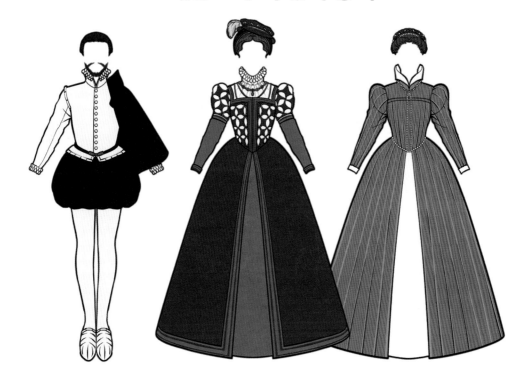

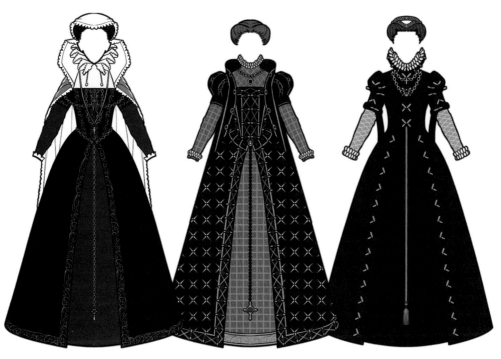

르네상스
후기

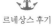

10 르네상스 말기
- 근대를 향하여
1580~1610

1500년대 말에 이르러 르네상스 패션은 절정에 달한다. '접시 위에 놓인 세례자 요한의 목'처럼 만들어 주는 넓적하고 거대한 러프, 둥근 파딩게일로 인해 바퀴처럼 부푼 치맛자락 등 극대화된 인공미가 이어졌다. 옷의 각 부분은 완전히 분리되어 하나의 드레스에 어깨가 부풀고 손목이 좁은 양다리 소매나 어깨 아래로 늘어뜨리는 행잉 슬리브 등 다양한 소매를 상황에 따라 탈부착하여 사용할 수 있었다.

1500년대 말 의복의 또 다른 특징은 상징과 도상, 즉 알레고리 예술이었다. 특정한 대상을 통해 은유적으로 무엇인가를 표현하는 시각적 알레고리는 패션에서도 나타났다. 천국을 의미하는 해, 달, 별 등의 천체, 순수와 순결을 의미하는 백합, 힘을 상징하는 검은색과 붉은색 등 장식이 상징적인 언어가 되어 개인의 취향과 교훈, 때로는 정치적인 메시지를 간접적으로 드러내었다.

화려하고 기하학적이며 웅장했던 유럽 복식은 1620년대 이후 다시 거짓말처럼 자연주의 양식으로 되돌아갔다. 부드럽고 활동적으로 바뀐 근세의 드레스가 유행하면서 르네상스 복식은 완전히 소멸한 듯 보였으나 이후 근세의 바로크와 로코코 양식을 포함한 유럽 패션의 역사에 크고 작은 영향을 미치며 그 맥을 이어 갔다.

FARTHINGGALE
파딩게일

파딩게일은 후프 패티코트를 뜻하는 베르두가도의 변형인 베르두게일(Verdugale)이라는 단어에서 파생되었다. 프랑스식 베르두가도인 파딩게일은 1570년경부터 술통형, 바퀴형, 드럼형 등의 원기둥 모양으로 발전하며 크게 유행하였다. 베르두가도와 마찬가지로 고래뼈, 철사 또는 캔버스 등으로 만들어졌으며 안쪽에는 말총이나 헝겊 등을 채워 넣어 고정시켜야 했다. 베르두가도보다 훨씬 인공적인 실루엣을 띠며 품위와 안정감이 있는 베르두가도와 비교했을 때 프랑스식 파딩게일은 위엄과 박력을 과시하는 효과가 있었다.

프랑스에서 처음 만들어졌으나 영국에서 유행을 타면서 엘리자베스 1세 여왕 시대에는 그레이트 파딩게일, 수레바퀴 파딩게일 등의 별명이 붙을 정도로 매우 거대해졌다. 1500년대 말 그레이트 파딩게일은 그 크기로 인해 앞은 낮고 뒤는 조금 높은 비스듬한 형태가 되었다. 이 변화로 인해 입은 사람의 다리가 시각적으로 짧아 보이는 르네상스 후기의 실루엣이 완성되게 된다.

권위의 상징이었던 러프의 크기는 시간이 흐를수록 복식의 웅장함에 비례하여 더욱 커졌다. 1580년대 이후에 등장한 거대한 러프는 7m에서 15m 가량의 천으로 만들기도 하였으며 목에서 러프 끝까지의 반경은 20cm에서 30cm 정도나 되었다. 이런 수레바퀴 같은 러프는 머리가 몸에서 분리된 것 같은 효과를 주어 '접시 위에 올린 세례자 요한의 목'과 같다는 평을 들을 정도였다.

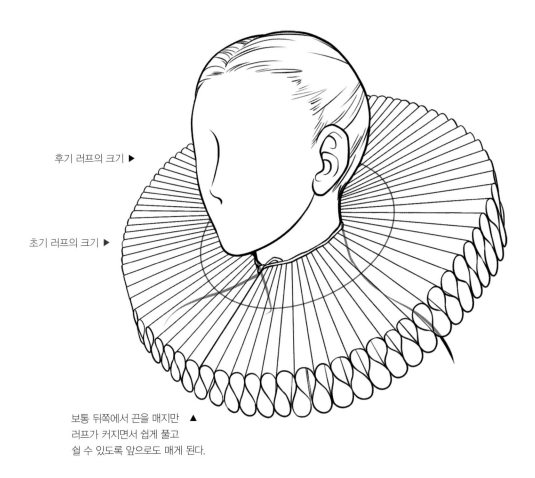

후기 러프의 크기 ▶

초기 러프의 크기 ▶

보통 뒤쪽에서 끈을 매지만 ▲
러프가 커지면서 쉽게 풀고
쉴 수 있도록 앞으로도 매게 된다.

러프는 대개 하얀색이었지만 염색 기술이 발달하면서 꽃이나 잎사귀를 이용해 파랑, 노랑 등의 은은한 색을 물들이기도 하였다. 1560년대 이후, 패션에서 가장 중요하고 사치스러운 요소로 발전한 레이스는 러프의 가장자리를 장식하여 러프를 더욱 정교하게 만들어 주었다. 레이스 외에 금실이나 색실로 자수를 놓는 경우도 있었다.

1600년경에는 평면의 넓적한 깃이 데콜테 주변을 입체적으로 감싸도록 세운 부채형 러프가 유행하였다. 앙리 4세의 왕비인 마리 드 메디치가 이탈리아에서 프랑스로 들여온 '메디치 칼라'로 알려져 있기도 하다. 부채형 러프는 특히 프랑스와 영국에서 선호하였다.

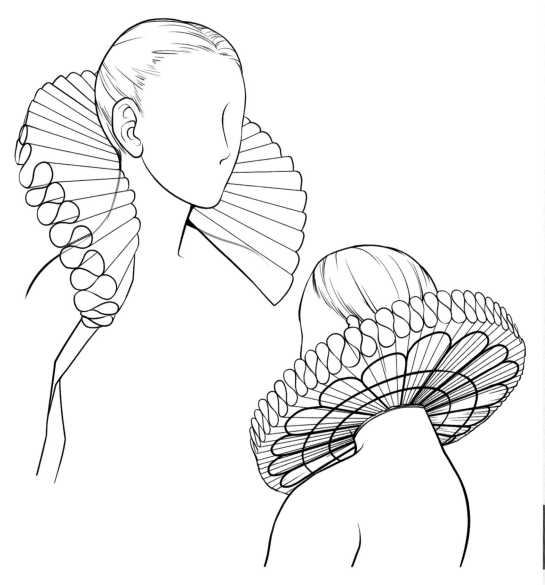

커다란 러프를 목에 두르고 지탱하기 위해서는 가장자리에 철사를 끼워 넣는 것은 물론, 목 뒤에 철사 받침인 서포타스(*Suportasse*)를 세워 올바른 각도로 배치해야 했다. 화려함과 아름다움을 유지하는 동안 착용자는 목을 조금만 움직여도 나는 철사의 삐걱이는 소리와 긴 숟가락과 포크를 사용해야 하는 고된 식사 자리를 견뎌 내야 했다.

NORTH - WEST
서북 유럽 양식

1580~1610 프랑스-영국-덴마크

| 드레스의 건축적인 웅장함 |

1500년대 말, 프랑스를 중심으로 북유럽 양식은 가장 기하학적인 복식 시대를 맞이하였다. 프랑스식 휠 파딩게일은 북유럽 전역에서 엄청난 인기를 끌었는데, 옆으로 넓게 퍼진 사각형 형태이며 스커트가 올라가면서 처음으로 여성 드레스가 발을 드러내게 되었다. 또 하나의 유행 요소는 크게 젖혀진 옷깃으로 깊게 파진 데콜테 둘레를 메디치 칼라로 장식하는 것이 대부분이었다. 이런 가로로 넙적한 느낌의 실루엣은 마치 1500년대 초반의 남자 복식을 떠올리게 한다.

르네상스 말기에 프랑스는 이러한 북유럽 스타일을 통해 패션의 선두 주자로 올라서게 되었으나 정작 가장 유명한 패션 리더는 잉글랜드의 엘리자베스 1세였다. 그녀는 왕으로서의 위엄을 보이기 위해 르네상스 패션을 적극 활용하였다.

1. 엘리자베스 1세. 헨리 8세의 딸이자 잉글랜드 여왕.

이 시기 북유럽에서는 붉은 머리와 하얀 피부, 넓은 이마, 장밋빛 뺨 등이 아름다움의 기준이었다. 머리카락은 가발을 덧대어 하트 모양으로 크게 부풀렸고 그 위에 작은 모자나 왕관을 썼다. 크게 젖혀진 메디치 칼라 뒤쪽에는 하트 형태의 철사인 리바토(Rebato)를 썼으며 그 아래로 붉은 베일을 늘어뜨렸다. 상체는 기하학적이고 추상적인 모습이지만 광택이 나는 치맛자락에는 각종 동물이 그려져 자연주의적인 모습을 띄고 있다. 프랑스 스타일 드레스는 넓은 파딩게일 위에 팔을 올려놓는 자세가 가장 기본적이었다. 전체적으로 매우 화려하고 밝은 색상과 장식으로 꾸며져 있는데, 특히 엘리자베스는 진주를 좋아하였다고 하며 여러 초상화 속의 거의 모든 드레스가 진주로 장식되어 있다.

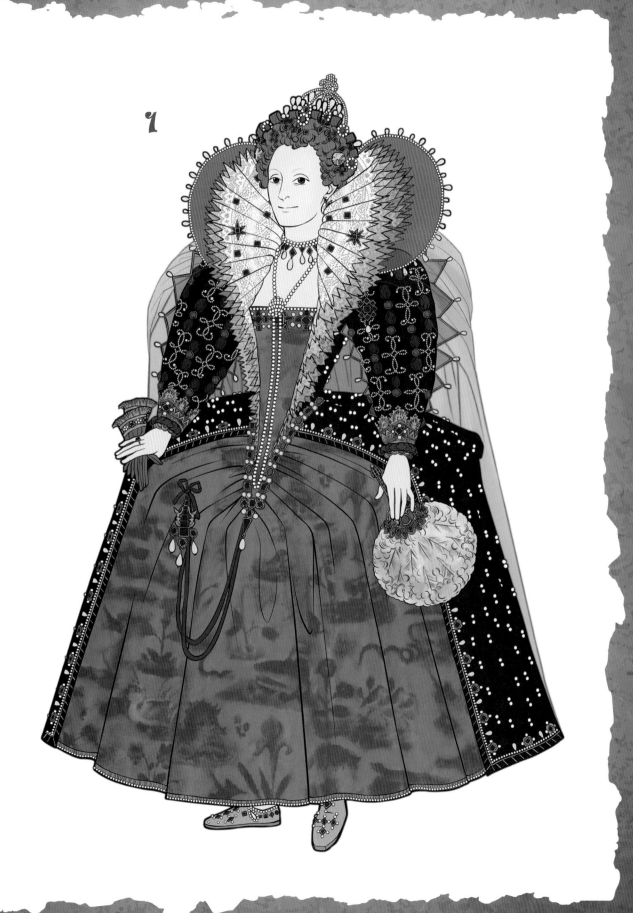

SOUTH - CENTAL
중남 유럽 양식

1580~1610 독일-스페인-이탈리아

│ 접시 위에 올려진 머리 │

　휠 파딩게일을 중심으로 한 북유럽 스타일이 그다지 퍼지지 않은 타 지역은 1500년대 중후반과 비교하여 복식의 큰 차이는 없었다. 여전히 스페인식 원뿔형 스커트와 행잉 슬리브, 검은색 드레스 등이 유행하였다. 가장 눈에 띄는 차이점은 얼굴 부분인데 높은 옷깃 위로 러프가 매우 넓고 커지면서 머리와 몸통이 완전히 분리된 듯한 효과를 주었다. 머리카락을 머리 위로 높고 뾰족하게 올리면서 전체적으로 삼각형 혹은 막대 같은 실루엣이 되었다. 철저하게 가린 어두운 드레스와 빳빳하고 넙적한 러프의 평면, 그리고 러프에 얹힌 얼굴이 강렬한 인상을 준다. 이러한 복식은 근대 바로크 복식으로 이동하는 과도기에 해당하였다.

1. 안할트의 지빌레. 뷔르템베르크 공작비이자 프리드리히의 아내.

　르네상스 후기 스페인 드레스의 영향을 받은 실루엣을 확실하게 보이고 있다. 치마는 속치마로 입은 베르두가도로 인해 단단한 원뿔형을 유지한다. 어깨의 날개 모양 견장(Eqaulet) 아래로 행잉 슬리브가 바닥까지 늘어진다. 검은 드레스와 안쪽의 밝은색 소매가 확연한 대조적를 이룬다. 러프는 어깨를 거의 완전히 가릴 정도로 크고 넓적하며 그 위로 얼굴이 공중에 뜬 것처럼 보여진다. 머리카락은 거의 완벽한 타원형을 그리고 있는데 안에 가발 등을 덧대어 부풀렸을 것이다.

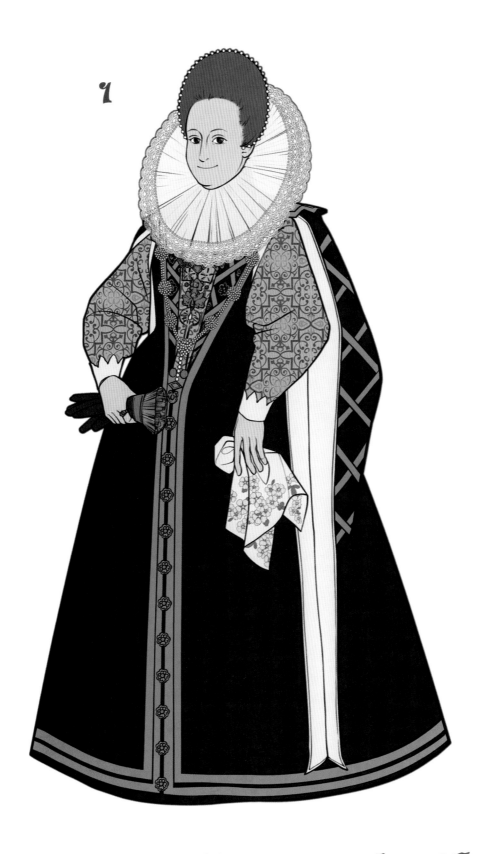

르네상스 말기 서북 유럽 양식

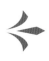

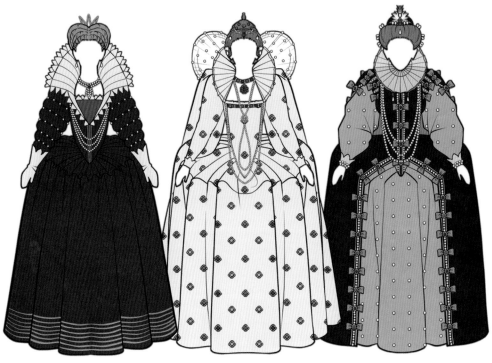

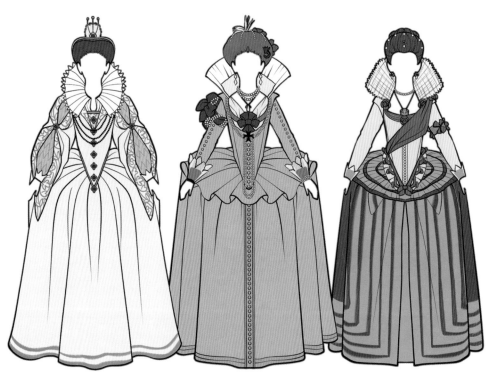

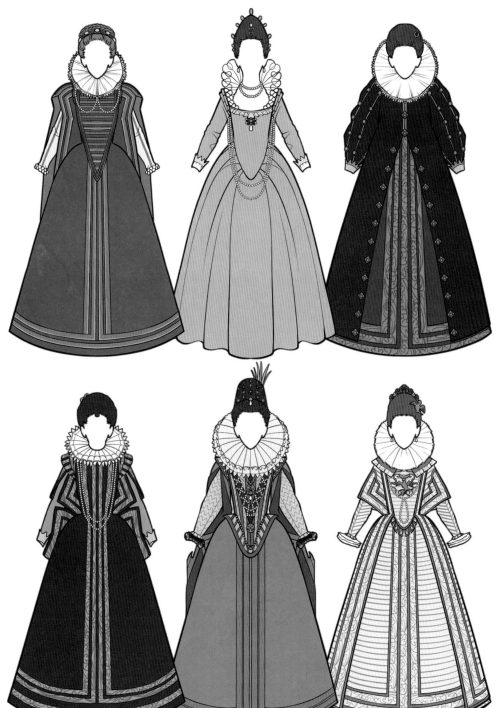

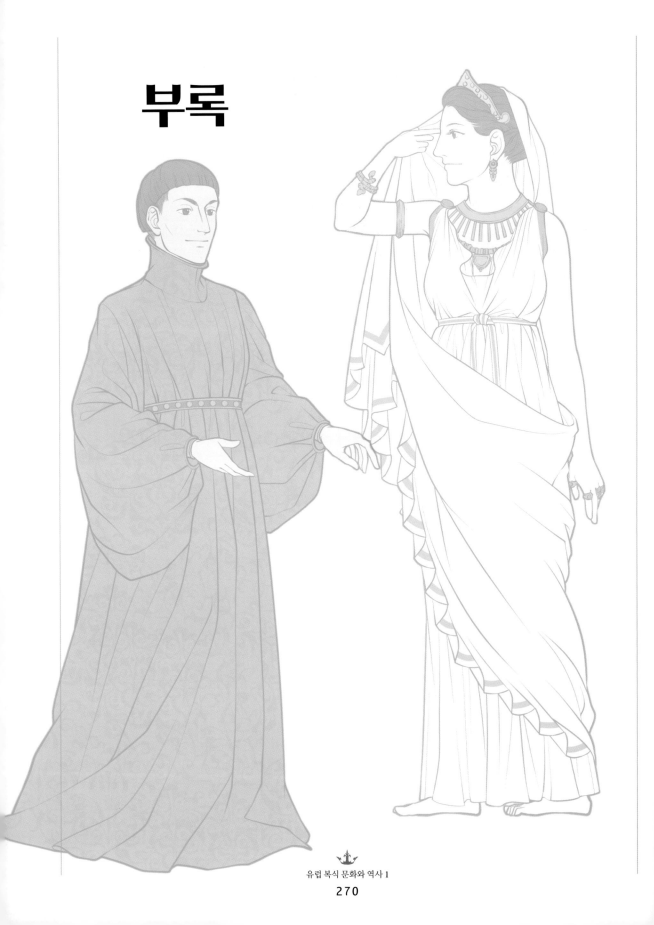

부록

DRESSING STRUCTURE
옷 입는 구조

시대가 흐르며 다양한 형태의 복식이 나타났지만 유럽 복식의 큰 틀은 달라지지 않았고 로마 시대부터 시작된 세 겹의 레이어로 이루어진 구조가 이어졌다. 가장 안쪽에는 속옷인 슈미즈를 입었으며 그 위에 블리오나 코테, 튜닉 등의 드레스를 착용하고 마지막으로 겉옷이라 할 수 있는 슈퍼 튜닉, 쉬르코, 가운 등을 착용하여 한 벌의 정장을 완성하였다. 슈미즈는 속옷이자 때로는 잠옷이었으며 손목 등 옷자락 가장자리에서 살짝 보이는 정도였지만 르네상스 시대에 슬래시 장식을 통해 드레스와 더블릿 사이사이로 드러내면서 점차 화려하고 풍성하게 발전하였다.

잠옷

중세 시대 사람들은
보통 침실에서 나체로 잠을 잤다.
비긴(Biggin)이라는 나이트캡을
머리에 쓰는 정도였다.

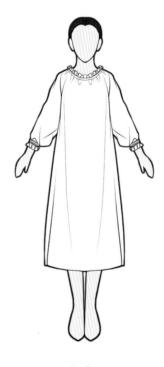

슈미즈

옷을 차려입기 전 맨살 위에
가장 먼저 걸치는 원피스형 속옷으로,
브레를 속바지로 착용하였지만
바지를 따로 입지 않았다는 기록도 있다.

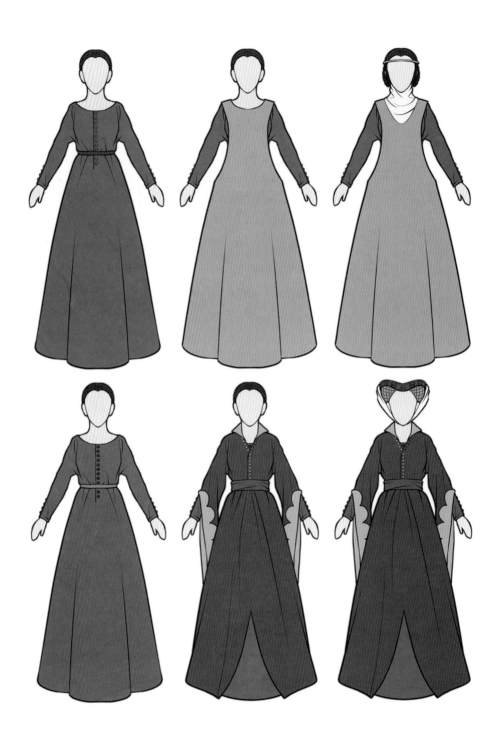

　중세 드레스의 기본 구조는 대부분 세 겹의 레이어가 그대로 이어졌다. 블리오나 코테 등은 단순히 슈미즈에 걸친 채로 사용할 수도 있었지만 대부분 쉬르코나 우플랑드, 망토와 함께 착용하였다. 코트아르디는 코테와 슈미즈 사이에 덧입는 경우도 있었다. 이후 르네상스 시기부터 드레스는 좀더 체계적인 순서를 갖추게 되었다.

1. **바스킨 / 범 롤 / 파딩게일** : 슈미즈 바로 위에 착용하는 보형물들과 함께 입으며 치마를 입기 전에 미리 쇼스를 신는다.

2. **커틀 / 드레스** : 근세의 패티코트에 해당하는 민소매 거들을 입고 앞쪽이 열린 드레스를 착용한다. 드레스 몸통은 끈으로 여미고 치맛자락은 젖혀서 커틀의 장식적인 앞부분을 보이도록 한다.

3. **스토마커 / 소매 / 장신구** : 스토마커와 소매를 핀으로 고정해서 덧입고 후드, 목걸이, 허리띠 등 장신구로 마무리한다.

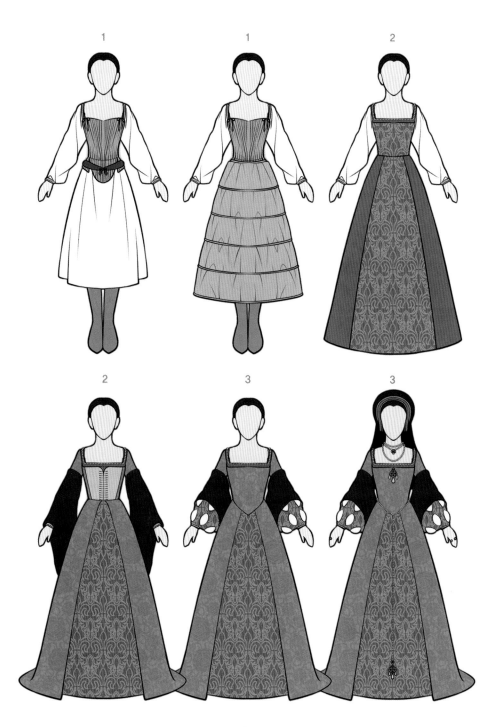

ROYAL GARMENT
궁정 대례복

로마 황제의 상징인 팔루다멘툼은 중세 초중기까지 붉은 망토의 형태로 계속 이어졌다. 이후 동양의 왕관 문화가 비잔티움을 통해 유럽에 전파되고 기독교적 상징인 레갈리아가 발전하면서 1400년대쯤에는 흔히 국왕이나 대공과 같은 통치자들의 상징인 궁중 대례복이 유럽 대륙에 정착하였다.

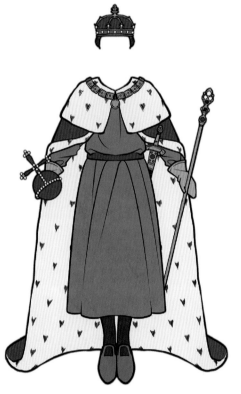

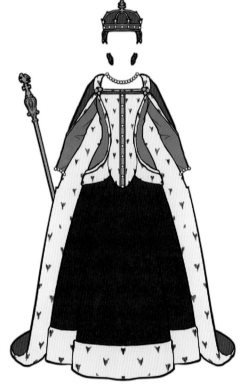

국왕 예복 예시

로얄 로브(Royal Robe) : 흰담비털 망토
크라운(Crown) : 왕관
셉터(Scepture) : 왕홀
오브(Orb) : 십자보주
반지와 장갑
검

왕비 예복 예시

로얄 로브(Royal Robe) : 흰담비털 망토
쉬르코(Surcoat) : 의식용 드레스
가운(Gown) : 의식용 드레스
크라운(Crown) : 왕관
셉터(Scepture) : 왕홀

KIND OF CORONET
왕관의 종류

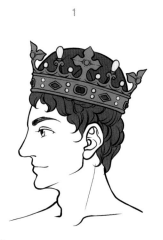

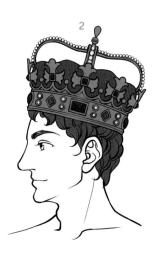

1. 코로넷(Coronet)
　왕이나 황제뿐 아니라 귀족들의 관까지 넓은 의미에서 모든 왕관을 두루 부르는 명칭으로 부와 사회적인 신분을 표현하는 중요한 상징 요소로 작위에 따라서 형태가 조금씩 변하며 높은 작위일수록 크라운, 낮은 작위일수록 다이어뎀에 가까워진다.

2. 크라운(Crown)
　왕이나 황제 부부의 왕관을 말하는 경우가 많으며, 다이어뎀 위로 속모자와 아치형 장식이 둥글게 꾸며진 '닫힌 왕관'이다.

3. 다이어뎀(Diadem) = 서클렛(Circlet) = 코롤라(Corolla)
　고리형의 머리띠로 되어 있는 '열린 왕관'이다.

4. 티아라(Tiara)
　주로 여성이 착용하며, 다이어뎀과 비슷하지만 작고 얇으며 반고리형일 때도 있다.

5. 프론틀렛(Frontlet)
　티아라와 비슷하지만 이마를 집중적으로 장식하며 왕관보다는 머리핀과 비슷하다.

책을 마치며

안녕하세요, 글림자입니다.

오랜 시간동안 작업한 한복 이야기 시리즈를 끝내고, 새로운 복식 이야기를 시작하였습니다. 지난 한복 이야기 때부터 함께 해 주신 분들도 계실 것이고, 이번에 『유럽 복식 문화와 역사』를 구매하면서 새로 만나게 된 분들도 계실 것 같습니다. 양쪽 모두 크게 감사드립니다.

『유럽 복식 문화와 역사』는 기획하기 전 몇 번인가 망설였습니다. 한복 이야기는 블로그에서 연재를 시작했던 것이 2013년인데, 유럽 복식을 공부한 것은 그보다 한참 전의 일이었습니다. 신입생 때 전공기초 수업을 들으며 공부를 시작하였으니 무려 2011년 부터겠네요. 그 당시에도 이미 유럽 복식에 관한 자료는 국내에도 충분히 많은 서적으로 발간되어 있었습니다. 유럽 복식을 바로 세계 복식이라고 말할 정도로 문화사 및 패션계에서는 이미 확고한 레드 오션이었고, 이제 와서 뒤늦게 책을 발간한들 경쟁력이 있을까 하였습니다.

결론은, 보시다시피 충분히 도전해 볼 만한 작업이었습니다. 이유는 한복 이야기 때와 마찬가지로 유럽 복식 역시 일러스트를 포함하여 이미지 자료가 풍부한 단행본이 아직 시중에 나와 있지 않기 때문에, 지금까지 많은 전공 서적을 보신 분들께도, 혹은 복식사 공부를 시작하면서 방대한 텍스트의 분량에 부담을 가지신 분들께도 이 책이 여러 측면에서 큰 도움이 될 것이라 여겨집니다.

유럽 복식은 한복 자료보다 분량도 많고, 익숙하지 않은 역사적 배경이나 명칭 상 다소 딱딱하고 어렵게 느껴질 수도 있을 것입니다. 때문에 로마, 백년전쟁, 신항로 등 우리가 상식적으로 자주 접해 온 세계사 이야기와 함께 하여 좀더 이해를 도울 수 있도록 배치하였습니다. 또한 국내에 정해진 표기법이 없어 영어, 프랑스어, 독일어, 이탈리아어, 스페인어 등 유럽의 각기 다른 언어로 쓰인 용어를 통일 및 정리하는 데 많은 시간을 투자하였습니다. 따라서 여러분께서 좀더 즐겁고 편안하게 복식사를 배울 수 있도록 도움이 되면 좋겠습니다.

복식은 예술의 한 분야이자 회화, 공예, 조각, 건축 등과 마찬가지로 시대의 미학을 표출하는 귀중한 지식입니다. 『한복 이야기』 시리즈와 마찬가지로 이번 『유럽 복식 문화와 역사』 또한 복식을 연구하고 배우는 많은 분들께 사랑받을 수 있기를 바랍니다.

글림자 올림.

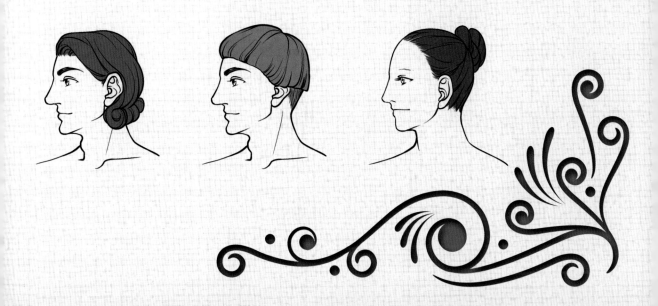

〔참조〕

■ 서적

• 고애란, 〈서양의 복식문화와 역사〉, 교문사, 2017.

• 멀리사 리벤턴 외, 〈세계 복식의 역사〉, 이유정 옮김, 다빈치, 2016.

• 오귀스트 라시네, 〈중세 유럽의 복장〉, 이지은 옮김, (주)에이케이커뮤니케이션즈, 2015.

• 정흥숙, 〈서양복식문화사〉, 교문사, 2018.

• 제프리 초서, 〈캔터베리 이야기〉, 송병선 옮김, 현대지성, 2017.

• Albert Kretschmer, <Pictorial Encyclopedia of Historic Costume: 1>, Dover Publications, 2007.

• Ann Rosalind Jones, <The Clothing of the Renaissance World>, Thames & Hudson, 2008.

• Blanche Payne, <The History of Costume: From the Ancient Mesopotamians Through the Twentieth Century>, Pearson, 1997.

• Camillo Bonnard, <Costumi Dei Secoli XIII, XIV E XV>, Kessinger Publishing, 2010.

• Cesare Vecellio, <Vecellio's Renaissance Costume Book>, Dover Publications, 1977.

• Eugene Emmanuel Viollet-Le-Duc, <Dictionnaire Raisonne Du Mobilier Francais de L'Epoque Carlovingienne a la Renaissance>, HACHETTE LIVRE-BNF, 2012.

• Francois Boucher, <20,000 Years of Fashion: The History of Costume and Personal Adornment>, Harry N Abrams, 1967.

• Herbert Norris, <Ancient European Costume and Fashion>, Dover Publications, 2013.

• Herbert Norris, <Medieval Costume and Fashion>, Dover Publications, 1998.

• Herbert Norris, <Tudor Costume and Fashion>, Dover Publications, 1997.

• Jacqueline Herald, <Renaissance Dress in Italy 1400-1500>, Humanities Pr, 1981.

• Millia Davenport, <The Book of Costume>, Crown; First edition, 1964.

• Patrick Périn, <Au temps des royaumes barbares>, Hachette, 1984.

• Paul Louis de Giafferri, <Women's Costume of the Ancient World>, Dover Publications, 2005.

• Pauquet Brothers, <Historic Fashion from Around the World>, Dover Publications, 2006.

• Philip Steele, <The Medieval World : History of Costume and Fashion Book 2>, Facts on File, 2005.

• Raphaël Jacquemin, <Medieval and Renaissance Fashion>, 2007.

• Sarah Thursfield, <Medieval Tailor's Assistant: Common Garments 1100-1480>, Crowood, 2015.

• Timothy Dawson & Graham Sumner, <By the Emperor's Hand: Military Dress and Court Regalia in the Later Romano-Byzantine Empire>, Frontline Books, 2016.

• Wolfgang Bruhn & Max Tilke, <A Pictorial History of Costume From Ancient Times to the Nineteenth Century>, Dover Publications, 2013.

■ 고대 관련 작가 및 유적

• Jacques-Louis David

• Jean-Jacques Francois Le Barbier

• John William Godward

• Lawrence Alma-Tadema

• Luca Giordano

• Noel Coypel

• Roberto Bompiani

• Sebastiano Ricci

• Via Livenza Hypogeum

• Villa dei Misteri

• Villa Rumana dû Casali

■ 중세 관련 작가 및 유적

• Ambrogio Lorenzetti

• Andrea di Bartolo

• Antonio Vivarini

- Apollonio di Giovanni
- Basilica of Sant'Ambrogio
- Bayeux Tapestry
- Basilica of Sant'Ambrogio
- Bayeux Tapestry
- Benozzo Gozzoli
- Bernat Martorell
- Brabantsche Yeesten
- Cantigas de Santa Maria
- Chanson de Roland
- Demenico Di Bartolo
- Devonshire Hunting Tapestries
- Duccio di Buoninsegna
- Francesco di Stefano Pesellino
- Froissart's Chronicles
- Gentile da Fabriano
- Gherardo Starnina
- Giovanni dal Ponte
- Giovanni di Paolo
- Gregorio di Cecco
- Hans Holbein
- Hugo van der Goes
- Jan van Eyck
- Jean Fouquet
- John Collier
- Le Livre de la cité des dames
- Le livre des tournois
- Libro de los juegos
- Lorenzo da Monaco
- Lorenzo di Bicci
- Lorenzo Salimbeni
- Luttrell Psalter painting
- Marco del Buono
- Master of Miraflores
- Master of Sir John Fastolf
- Master of the Osservanza Triptych
- Monza cathedral
- Morgan Bible

- Nardo di Cione
- Nuremberg Chronicle
- Palazzo Borromeo
- Piccolomini Library
- Rogier van der Weyden
- Taddeo di Bartolo
- The Rule of St. Benedict
- Très Riches Heures du Duc de Berry
- Velislai biblia picta
- William Brassey Hole

■ 르네상스 관련 작가 및 유적

- Abraham de Bruyn
- Agnolo Bronzino
- Albrecht Dürer
- Alessandro Allori
- Alesso Baldovinetti
- Andrea del Sarto
- Annibale Carracci
- António de Holanda
- Antonio del Pollaiuolo
- Bartolomeo Montagna
- Bartolomeo Veneto
- Benedetto Briosco
- Bernardino Luini
- Bernhard Strigel
- Bonifacio Bembo
- Domenico Ghirlandaio
- Domenico Tintoretto
- Ercole de Roberti
- Fra Filippo Lippi
- Francois Clouet
- Gentile Bellini
- George Gower
- Giorgio Schiavone
- Giovanni Ambrogio de Predis
- Giovanni Antonio Boltraffio
- Giovanni Battista Moroni

- Giovanni di Ser Giovanni
- Girolamo di Giovanni da Camerino
- Hans Eworth
- Hans Holbein
- Hans Memling
- Hieronymus Bosch
- Jacob de Gheyn II
- Jacopo da Trezzo
- Jan Gossaert
- John de Critz
- Justus van Gent
- Leonardo da Vinci
- Lorenzo Costa
- Lorenzo di Credi
- Lorenzo Lotto
- Lucas Cranach
- Lucas van Leyden
- Ludger tom Ring the Younger
- Marcus Gheeraerts II
- Master of Pala Sforzesco

- Mateo Pagano
- Palma Vecchio
- Paolo Uccello
- Paolo Veronese
- Philippe Chéry
- Piero del Pollaiolo
- Piero della Francesca
- Pieter Aertsen
- Pieter Bruegel
- Pisanello
- Raffaello Sanzio
- Robert Peake the Elder
- Sandro Botticelli
- Sofonisba Anguissola
- Tiziano Vecellio
- Tornabuoni Chapel
- Vittore Carpaccio
- William Larkin
- William Scrots
- William Segar

그 외 17세기 이전 다수의 예술품 및 사료를 참고하였음.
오마주된 작품은 각 삽화 소개에 함께 설명되어 있음.